Children's Theatre

兒童劇場

面面觀

謝鴻文著

謹以此書獻給

馬森老師（1932-2023）

推薦序／
振聾發聵，擲地有聲

于善祿
國立臺北藝術大學戲劇學系助理教授

收到鴻文的書稿，我滿心歡喜，而且二話不說，立刻答應撰寫這篇推薦序的邀約，這是近二十年來，鴻文所寫兒童劇評論的九牛一毛，雖屬厚積薄發，但絕對是振聾發聵、擲地有聲。

乍看這本評論集的目錄會發現，幾乎沒有臺灣兒童劇團演出作品的評論，看起來好像都在描述、分析他四處觀賞國外兒童劇團演出的觀察與評論，不斷地說著別人作品演出的藝術構思與劇場形式的技巧和美學，尤其是經常點出其中發人深省的人生哲學、美感素養、啟發創意等高度蘊含表現。

但這絕對並不代表鴻文「身在曹營心在漢」，或者只覺「外國月亮比較圓」，反倒是我在這些評論中，經常可以讀到他以「他山之石，可以攻錯」的寫作策略，嚴厲地批判臺灣兒童劇的生態現象與劇場表現手法的沉痾弊病，熱切地期望臺灣

兒童劇場界的創作者與從業者，能夠從國外的「他山之石」習得兒童劇創作的視野高度、美學深度以及人文廣度。

作為一位長期執著於兒童劇（甚至是兒童文學、兒童教育、兒童閱讀推廣等）的第一線觀察暨評論者，鴻文以感性的體驗、理性的分析、精準的文字與犀利的批判，從事這項耗時費工與勞心勞力的工作；然而，誠如他長年的自我介紹詞：「兒童節生於桃園，天意注定和兒童有不解之緣」，或許他視之為天生使命，即便批評的工作可能吃力不討好，但他甘之如飴。

鴻文和我一樣，都是長時間投入於劇場評論與現象觀察的文化工作者，但是鴻文比我更專注、精研於兒童劇的創作、評論、學術與推廣等相關工作之上，這點我望塵莫及，且感佩至極。

這本書雖然是他的首部兒童劇評論集，也是我多年來在華文戲劇界僅見的兒童劇評論集。評論集之中，毫無贅言，更無拘謹禮節的社交辭令，而是描述清晰、層次分明、一針見血、一步到位，我很喜歡這樣的評論行文風格，乾脆爽快，直明透析，因為現在實在有太多的劇場評論，浮泛著「作文比賽」（堆砌文字、詞藻華麗）、自說自話、東拉西扯、詰屈聲牙、不知所云、毫無重點等毛病，但鴻文的評論觀點清楚、論證有據，絕對值得我輩評論人習之思之。

最後，真心希望這本評論集，對於國內兒童劇的相關從業人員與創作者，能夠發揮忠言逆耳、良藥苦口之效，在繁忙的

工作縫隙中，撥出一點時間來，好好看看這本評論集中所針砭的國內兒童劇累犯、積聚的沉痾弊病，市場、票房很重要，沒有錯，但能否在長年迷信現場互動、熱鬧嬉戲、淺顯近於幼稚、裝可愛、不必要的疊字贅語、唱遊式音樂等之外，深刻思索兒童劇的本質與投入這項行業的初衷。

自序／
為兒童劇用力發聲

一、喑啞聲弱的處境

兒童戲劇／兒童文學乍看是兩個不同專業領域，但其實又一直緊密相連。很慶幸我可以擁抱這兩門藝術，多年來對它們投注相等的熱情、理想、精力與時間，不管是創作、研究或推廣沒有獨厚誰，所以期勉自己精進不懈，寫完一本兒童文學論述，再下一本就會是兒童戲劇，如此輪替著，於是自 2006 年後迄今有了《凝視臺灣兒童文學的重鎮》（2006）、《兒童戲劇的祕密花園》（2021）、《兒童文學的新生與新聲》（2022）相繼產出，接著就是這本臺灣出版史、兒童戲劇史上第一本兒童劇評論集《兒童劇場面面觀》，完全順服了自己的意念，對自己的自我實現有了交代。

兒童劇若指由大人組成的創作團隊演出的作品，一般也常用「兒童劇場」一詞來定義，更強調劇場的專業規格表現。此藝術專業涵蓋了從劇本端啟程，到導演、舞臺、道具、服裝、燈光、音樂等部門設計的密切合作而成，最後由演員呈現在親

子觀眾面前。

臺灣的兒童劇場發展始於日治時期，目前所見文獻最早可追溯至日本現代戲劇的先驅川上音二郎（1864-1911）於 1911 年 5 月 14 日，率領川上劇團在臺北撫臺街的朝日座演出巖谷小波（1870-1933）童話改編的兒童劇《動人的胡琴》（又譯《快樂的小提琴》）。如平地一聲驚雷的兒童劇在臺灣這片土地上乍響，帶來新鮮有趣的藝術雨潤。

爾後，多半是由日本的創作者創作，並組織相關的團體推動兒童劇演出。例如：1939 年 5 月成立的「臺北兒童藝術協會」，其組織下便設有兒童劇研究部。其餘更多日治時期兒童戲劇榮盛發展的光景，有興趣者可參閱拙作《兒童戲劇的祕密花園》，這裡就不再贅述。

然而好景不常，日本戰敗至臺灣光復後十餘年，兒童戲劇猶如進入停滯冬眠期，等到 1969 年李曼瑰成立「中國戲劇藝術中心」，籌設「兒童戲劇推行委員會」，組織兒童教育劇團，展開兒童劇徵選，舉辦兒童戲劇訓練班培育創作人才，兒童戲劇的推展方再現生機。

時光慢慢悠悠轉至 1980 年代，伴隨著蘭陵劇坊啟動小劇場運動的漣漪效應，從蘭陵劇坊舉辦的第三屆實驗劇展中出身的方圓劇場（1982 年成立），1983 年演出《阿土冬冬──大橡樹上採蜜記》、《阿土冬冬──沙堤洞口受困記》、《老柴、老婆與老虎》這三齣兒童劇，展現了兒童劇跳脫重教育本位，有

更高藝術實驗的企圖，還復兒童劇作為戲劇的創意形式揮發。

　　以 1983 年為時間座標刻記，迄今的臺灣兒童劇場發展雖然已呈現紛繁多元的面貌，兒童劇團有增無減，每年在劇場的公演或各地方社區學校，以及各種大型活動的戶外演出熱烈蓬勃，場次演出數量不在成人戲劇之下；但弔詭的是，兒童劇相關的理論研究卻進展緩慢，兒童劇評更是寥若晨星，乏人問津備受冷落。

　　兒童劇在演出之外的喑啞聲弱處境，實在令人感到不忍！

二、尋找評論人

　　呂健忠在 1992 年 2 月號的《表演藝術》刊出了一篇〈為兒童劇評催生《城隍爺傳奇》觀後感〉指出：「這幾年來國內劇壇展現無比蓬勃的朝氣，不但培養出一批忠實的觀眾，也帶動了劇評的發展，為戲劇界的前景奠定了足令人寄予厚望的基礎。然而在這一片新氣象中，卻有個角落，雖然不乏有心人耕耘，似乎格局難展，未能霑沐劇評界的青睞。兒童劇場獨佔這個角落。」

　　這段評論即使已經過了三十多年的今日再看，臺灣的兒童劇評還是沒有太多躍進，書寫的人依舊稀少，以當前最大宗的評論發表園地《表演藝術評論台》為例，自 2011 年至 2023 年間，以「兒童劇」為關鍵字可搜尋到的劇評記錄是 205 篇，但

細看當中有被分類混淆非兒童劇的劇評，或只是評論中出現「兒童劇」這個關鍵字，扣除之後僅剩 156 篇，有 102 篇出自於我所書寫，其他評論作者沒有持續關注兒童劇，並書寫超過 5 篇以上的；由此可見，書寫兒童劇評對大部分的評論人而言僅是偶爾為之。

踽踽獨行在這不甚容易行走的路上，有時不免會有缺少同行同伴的寂寞。然而，也正因為如此，我才更堅定信念與意志，繼續寫下去，不忍兒童劇評荒蕪受輕視。

三、評論建構的意義

相信沒有一個劇評人會是帶著惡意，刻意扭曲、醜化、貶抑一齣戲的；我所識的劇評人，大部分都是兢兢業業書寫，縱使有主觀的審美意識在前，卻也能依著各自的專業素養就作品文本脈絡細究、審視、釐清後才下筆批評，提出觀點見解。如同哲學家班雅明（Walter Benjamin, 1892-1940）〈批評家的任務〉文中所言，批評家的任務應該「是形相批評、策略批評。辯證的批評，是從個人評價以及作品自身的重要內容這兩方面來展開的。」

有鑑於長久以來感覺國內兒童劇場的藝術形式和內涵有許多需要再突破的窠臼，所以這本書刻意全部收錄我所欣賞過的國外兒童劇評論，個人的審美觀點建立，確實是辯證思考過後

的結果，期待可以引發共鳴，希望有他山之石可以攻錯的借鑑之效，進而打開影響國內創作者的創作視野，修正創作兒童劇的陋習。

我向來秉持評論可以嚴厲，做人卻要寬和溫柔的態度。就戲論戲，不會把個人喜惡放諸於任何事，這是我一貫自我惕勵的心態。為昭公信可舉一實例證明：某兒童劇團的戲我多半不喜歡，可是某年該劇團參與勞動部正確職業觀念教育活動計畫申請，我恰好是評審。如果懷著個人的喜惡，我只要趁機把他們的提案分數刻意打低分，就會使他們無法達到平均分而落選。但我沒有這麼做，依然肯定他們用戲劇包裝正確職業觀念教育的用心，最後還是與其他評審達成共識給予高分通過。不同的事，不同的立場，也為自己的心與思考保有自由彈性，能成人之美時，何樂不為！

如果說我有時下筆嚴厲批判是愛之深，責之切，批評的背後，總是我懷著對兒童和兒童劇深刻的愛，期盼創作者能為孩子多設想一下，不要把兒童劇當作嬉鬧的兒戲，而願將更美好的藝術作品獻給他們，作為美麗童年成長的一份禮物。珍視這般心意，是我們所有兒童劇創作者應該奉行的聖旨啊！

所以，關於評論的意義與價值，我始終認為劇評人的角色應如橋梁，連結在創作與觀眾之間，幫助彼此互相對話、澄清、透析創作的思維與情感。對創作端而言，評論提供善意的針砭與建言，是讓作品再進化的動力；對觀眾端而言，評論開

啟了門道，是為了讓作品更深刻的被看見。因此，理想中的劇評，應該也肩負著一種審美教育的功能。

此書中另一部分，則是多年來參與國內外兒童藝術節、工作坊、研討會交流觀摩的學思歷程，同樣可以從中理出我對兒童劇場的期待與看法。書名中的「面面觀」，既是象徵寫劇評時的多面角度，亦指涉於兒童劇場動態的演進發展，新型態新風格，以及創作思維新觀念的注入變化，「面面觀」便折射出多稜鏡般的斑斕絢麗視角，提醒著我需要與時俱進不守舊，需要更細膩嚴謹，需要再謙卑充實保盈，然後繼續安適自信於劇評書寫的路。

謝謝長期以來支持鼓勵我書寫的眾多師友們，也謝謝多年來因寫劇評結識的兒童劇場工作者們，我以文字與他們的誠心交流，也經常得到正面的回饋。這會讓我想起波蘭詩人辛波絲卡（Wisława Szymborska, 1923-2012）寫的詩句：「最好的情況──／我的詩啊，你會被仔細閱讀，／被討論，被記住。」在這時代我的兒童劇評被在意，能夠持續積累是何其有幸，能夠和創作者們一起深省作品的完成與未完成，集思廣益的為兒童劇的未來構思更理想的方向，這樣的關係是互相理解、友好、良善的，值得珍惜與感恩！

很開心可以用這一本書為兒童劇用力發聲，願此響聲不是一時的大鳴大放，而是可以悠久漫長的迴盪，召喚人們停駐傾聽。

附記：

　　本書原擬邀請我的戲劇創作與研究啟蒙——馬森教授也撰寫推薦序，可惜遲未收到回音。原來老師已在2023年12月3日於加拿大悄然離世。延後一個月才發布的訃告，校稿此刻的追思，也長懷感恩，謝謝馬老師多年的教導與鼓勵。

2024年1月30日誌於桃園

目次

下半場　游於藝──工作坊、研討會和藝術節札記

上半場　觀世界
───兒童劇評論

▌越南胡志明市西貢大劇院常駐演出《AÕ Show》（臺灣演出翻譯為《城鄉河粉》）
入口的裝置燈飾。（攝影／謝鴻文）

甜蜜到讓人棄械投降
──韓國跑劇團《甜蜜的故事屋》

　　漆黑的舞臺上，燈微微亮，一只大箱子覆蓋了一面幾乎與舞臺面積同樣大的黑色絨布，這就是舞臺上的陳設了。乍看之下有些寒酸，可等到故事持續下去，讓人驚訝於跑（Tuita）劇團能從極簡中發展出無限創意的變化。

　　幕始，二男二女四個演員分別帶著幾項打擊樂器進場，他們的打擊樂器都是木製品，最教人莞爾的莫過於洗衣板的出現，木杵子在洗衣板橫溝間來來回回輕輕劃過，居然不刺耳還有種奇趣妙音。他們表演了一段輕快序曲後，旋即變成說書人，把箱子上面的一本精裝大書打開，此時木杵子節奏緩慢但用力地摩擦洗衣板，天衣無縫的配合出一段有如機械輪軸轉動的音效，故事書終於展開在觀眾面前，整個過程真的十分讓人著迷。

　　《甜蜜的故事屋》接下來的故事，敘述女孩 Amugae（二十公分不到的立體紙偶，頭手腳等關節可控制動作）一生下來就帶來種種不幸，Amugae 10 歲時媽媽生病，她必須去山上砍樹賣錢幫媽媽治病。當她要砍下一棵大樹，大樹向 Amugae 求饒，並指引 Amugae 去「那個國」，可以尋找到她生命中最欠缺的「幸

運」。Amugae 的奇幻冒險隨著精裝大書每一次翻頁就是一段奇遇，而大書內容頻以立體、能活動的方式呈現，使人不由得發出微笑與讚嘆。

　　書頁的翻轉代表幕與幕的轉換，每一次換幕，四位演員都會使出絕活，用小丑默劇的靈活肢體表演，引領著故事進行。而舞臺上那塊黑布，也適時扮演著雲、霧、海，演員躲在裡面利用身體擺動作象徵；黑布也是極佳的視覺屏障，例如第三幕出現的巫師，是一個大型的杖頭偶，前面兩位女演員還撐住黑布時，兩位男演員已經悄悄溜到箱子後面，把杖頭偶操縱起來了。全部過程一氣呵成，完全不露破綻，可見他們表演質素與默契訓練有加。

　　一如所有具備童話色彩的兒童劇，《甜蜜的故事屋》當然也不忍讓孩子失望，Amugae 和孤兒 Gussigy 同行，一路互相協持幫助鼓勵，分擔彼此的喜怒哀愁，她們來到「那個國」，可是「那個國」國王卻告訴 Amugae 她命中注定是沒有福氣的人，本以為 Amugae 會失望難過，但 Amugae 表現卻是充滿智慧與大愛，她就向國王提出要求，希望國王幫 Gussigy 找到家人，幫途中遇到可憐巨蛇升天變成龍，幫哭泣的黃金花苞開滿花，幫巫師變回純真的小孩。

　　這些願望當 Amugae 踏上回家的路，她遵照國王指示一一實現，尤其是Gussigy的願望成真的方法，只能說是冥冥之中的安排吧——Gussigy 生命中遇到的第一個人會變成他的家人

——Gussigy 聽到後對著 Amugae 笑，然後溫暖的抱著她，因為被遺棄在山中長大的Gussigy，第一個遇到的人就是 Amugae，這時一道美麗的彩虹出現在她們面前，兩個快樂的小孩攜手踏上彩虹回家。如此圓滿的結局，是兒童劇的常態，也是大部分孩子喜歡看到的人生樣態。

但這個甜蜜感人的結局中猶有一絲遺憾，因為我們仍不知 Amugae 是否真不幸下去；然而再轉念一想，也許 Amugae 已經用她的愛與勇氣消解了生命的霉氣，通過生命自身的試煉，成就了自己，也成就了巫師、大蛇、黃金花苞等他者。這是一個英雄的原型，超越性別既定印象，也暗諷社會集體對性別角色行為的約束枷鎖，尤其韓國社會仍普遍存在的男尊女卑思想，比起舊封建中國簡直是半斤八兩。

《甜蜜的故事屋》承載的這層意涵，或許不被兒童看出，但光就表象的整體演出而言，就有許多值得臺灣兒童劇借鏡的地方。倘若其他韓國兒童劇也如此可觀，那麼繼韓國電視劇、電影之後，舞臺劇若成為下一波攻臺的文化大軍，也不覺得意外；若要說我崇韓，我不作抗辯，因為在那一夜在劇場，我已經被這齣兒童劇征服棄械投降了。

♦ 演出時間：2005 年 8 月 2 日
♦ 演出地點：臺北文山劇場

◎原載《文化桃園》第 55 期，2005 年 10 月。

蒼白無力的幻想曲
——北京兒童藝術劇院《迷宮》

　　2004 年起在中國演出造成轟動的兒童劇《迷宮》，被北京政府文化部門標舉為「三個代表」重要思想的指導下，通過文化體制改革，大力發展文化事業和文化產業，創造新的經驗，生產更多優秀精神文化產品，培養更多優秀藝術人才，在全國起到良好的示範作用。但《迷宮》來臺灣演出票房卻慘遭滑鐵盧，也許與兩岸緊張對峙的政治因素有些牽連，但更關鍵因素應是宣傳行銷策略出錯，以及此劇本身的內在結構問題，導致慘澹收場。

　　此劇票價從六百元起跳，明顯高於臺灣諸多兒童劇公演的行情，首先就會讓兒童劇的消費者（父母）質疑卻步。雖說高價位是製作成本的反映，可是就兒童劇接受者角度而言，場面華麗與否未必和好看畫上等號，能不能吸引人的還是要決定於故事的精彩程度；其次的取決原因則是能否滿足家長對孩子成長教育需求，同時兼顧開發孩子的藝術才華等需求。

　　此次臺灣觀眾對《迷宮》不捧場，絕非經濟能力消費不起，應是對北京兒童劇院仍陌生，無以判斷他們的優劣，加上

宣傳不周延，打從一開始就未能營造出北京媒體所言「中國劇場版哈利波特」的奇幻魅力，宣傳上的故事簡介：男孩果凍掉入迷宮，開始一連串不平凡的冒險。如此平淡薄弱的簡述並無法彰顯《迷宮》有何不同凡響之處？畢竟「迷宮」的空間意象並不新鮮，它可以提供的幻想元素與其他受歡迎的幻想小說場景相比是遜色的，觀者心理預期若一開始便打了折扣，甚至會揣測尾聲必是男孩果凍走出了迷宮，既能夠自行駕馭可能的想像結局，那麼《迷宮》就更普通無驚喜可言，要家長花錢看此戲便很難了。

還有此劇針對購買二千元票券的觀眾贈送保養品更是笨拙的點子，忘了兒童劇的欣賞主體是兒童，家長雖然是掏腰包的消費者，可是他們期待的收穫，絕對是建立在孩子身上的。若有贈品這種附加效益，東西的選擇上就應該是討好兒童，而不是家長。

雖然耳聞票房不佳，我還是暫拋開預期心理，走入五成觀眾不到的劇場裡觀看《迷宮》，想知道此劇真的毫無驚喜嗎？其實也不是完全一無是處。此劇結合先進的多媒體動畫特效、現代化數位燈光及環繞音響等硬體設備，舞臺技術的優良無可挑剔。服裝設計的活潑多樣，也有其迷人的地方，例如螢光綠像葫蘆般的巴嘟嘟，演員穿起這套服飾走起路來如企鵝搖搖晃晃，模樣可愛，也符合他們在劇中的善良溫馴個性。易開罐與爛蘋果的時髦龐克扮相，和他們是廢棄物的事實造成反差；具

有同樣效果的還有大皮鞋，面敷白粉的滑稽小丑模樣，卻是故事中的大魔頭，造型不讓人一眼看穿性格忠奸是聰明的設計。又如大皮鞋身旁的隨從，戴著食蟻獸般的面具，身體組織則像螞蟻，幻想的揮發淋漓盡致。

舞臺布景及道具也有可稱許之處。轉動的大石鐘，後方配合著踩高蹺玩雜耍的小丑緩緩掠過，節慶歡愉的氣氛隱隱散開，恰是果凍初至迷宮的心情寫照。劇中最大型的道具是一隻據說高七公尺寬五公尺的巨大「皮鞋」，彷彿一艘大戰艦出航，增加了大皮鞋的威風。不過，做為主場景的地底迷宮，只是堆疊了一個個顛倒的數字方塊，就顯得寒傖且創意不足。

再說音樂。這齣戲一共譜寫了四支曲子，和其他兒童劇比起來並不算多，但曲式、旋律除了〈今夜我是多麼孤單〉可貼近劇情所需氛圍，其情境是說果凍在迷宮為了救布丁而反抗大皮鞋，被大皮鞋用一個透明罐困住唱出的心聲，抒情慢板，配合著幾許淒涼的鋼琴伴奏，與果凍的悲傷心情配合得恰到好處。至於其他幾首歌曲的陪襯作用，倒有些平弱。

整體來說，《迷宮》靠舞臺技術取勝，演員也都稱職表現，一千二百萬的鉅款確實用得其所，這筆龐大的製作費，的確是大多數臺灣兒童劇團望塵莫及的。然而就如前面所言，華麗場面未必可以和戲好看畫上等號，這正是《迷宮》最大的盲點，而關鍵就在於編導部分。

《迷宮》請來了中國先鋒派健將孟京輝導演，從實驗劇場

跨進兒童劇場顯得水土不服，孟京輝並未注入太多個性去為此齣兒童劇做出更多創新開展，服從於劇本許多邏輯推演上的不夠縝密，遂讓此劇時有鬆散、跳接，前後不連貫或矛盾的情況。

故事一開始，果凍不滿於父母習慣性的嘮叨，在鬧鐘先生協助下進入迷宮。鬧鐘先生的造型，是由兩個男演員以瑜伽般的倒立姿勢，展示背上所繪的時鐘，腳變成活動的手，顫動如鐘響，有幾分在看日本電視節目《超級變變變》的味道。

迷宮裡儼然一個地下社會，有三個掌管者：大皮鞋、易開罐和爛蘋果，他們的大臣是善於拍馬屁的發條豹子、隨從伍長，還有一群住民：巴嘟嘟家族、三耳兔、壁虎先生，角色繁多，造型各異其趣；可是大半時候，伍長、三耳兔等角色幾乎只是場上的活道具，既無台詞，也無行動，只是填充在舞臺上板滯呆立，著實浪費。

果凍到迷宮後，被那兒的自由所迷惑，興奮不已，還覺得交到新朋友。及至果凍的同學布丁也進入迷宮（前一場戲他們一起在果凍家，不知為何沒有同時進入迷宮？且布丁至迷宮的目的也不明），對大皮鞋等人進行道德勸說不可浪費，惹火了大皮鞋，遂將她變成青蛙，果凍為了解救布丁，也讓大皮鞋惱怒，憤而將他關進透明罐裡。開場時既已言明果凍討厭大人說教，導演還設計了一段卡通化的程式動作——讓果凍拿起一個尺寸加大的選擇器，按下按鍵，他的父母就像螢幕快轉似的嘰嘰喳喳說完一段話，

果凍一句也沒聽清楚在一旁樂開懷。那麼，照理來說，他對布丁跑來迷宮說教的舉動理應不耐煩；果凍為布丁反抗大皮鞋，若是友情的力量，事實上我們也看不出前面對果凍和布丁的友情有太多鋪陳，則果凍央求大皮鞋放了布丁，只是出於可憐同情吧！

　　果凍被困在透明罐裡，是用人力蓋上去的，假使技術上能克服，讓透明罐從地板機關升起，或從天而降罩住，或許更有奇幻效果。之後是壁虎先生解救了果凍，他把透明罐直接拿起來實在太輕而易舉，沒有任何解鎖的程序真教人百思不解。同樣的，果凍又在壁虎先生幫助下救變成青蛙的布丁，但魔法怎麼破解恢復成人也完全無說明，情節相扣間頻現漏洞，編導全無察覺。

　　後面的發展屢見缺隙更讓人無法苟同，果凍救出布丁同時，得知自己爸媽被大皮鞋抓到迷宮來了，他爸媽為何被騙到迷宮？又就算到了迷宮，與大皮鞋他們沒有利害關係，又有何擔心之必要？況且他們還是大人呀，難道沒有自保能力嗎？兒童劇的編寫固然以兒童為對象，甚至刻意強化兒童形象，將兒童角色塑造成英雄典型，並顛覆成人的成熟，壓抑成人的自制能力，這種顛錯手法可以理解；可是在情節推衍上還需要避免把兒童觀眾幼稚化，以為簡略交代就可矇混了事，反而阻止兒童發展思辨能力。

　　既然安排了果凍爸媽被抓，果凍也要開展他的英雄特質，

過三關的歷險乍聽之下很令人期待，演出結果卻不然。腦筋急轉彎的考題被當成通關考驗，實在一點也不刺激，而且多數考題已嚴重過時，更奇怪的是果凍明明是被考驗者，第一關時也未依約定在三題內回答出正確答案，怎麼會反過來問爛蘋果：「黑雞厲害，還是白雞厲害？」等問題，爛蘋果因為被考倒，所以闖關成功，主客忽然易位，處理得未免太荒謬唐突了！

　　另一個可議處也關係到此劇所要闡揚的主題。依照此劇所說，大皮鞋、易開罐和爛蘋果，他們是因為被人類不當丟棄所以變得憤世嫉俗而為惡，並從此以浪費為樂。但爛蘋果突然願意改邪歸正，只是被果凍的一番話感動覺悟，相信自己可以變成廚餘堆肥，他日新生。果凍的話被神聖化，具有無比催化力量，讓爛蘋果思考以前所未思考的事，這雖然合理，卻說教味重了些。同樣的情形也發生在第二關的易開罐，和第三關的大皮鞋身上，他們聽從於果凍，找回自己存在的渴望，相信自己未來會被善待也就不憤怒了。果凍既然可以輕鬆說服他們，實在也不需要弄出什麼闖關的設計出來，在第三關時，大皮鞋乘著特製的超大「皮鞋」出場時，原本磅礴的氣勢，形成爭戰對立的緊張氣氛，能把衝突張力提高，可是大皮鞋的通關考驗竟然只是要果凍答出媽媽的生日（為何是媽媽不是爸爸？又這個生日日期有何意義呢？），一聽到這，衝突張力馬上鬆弛下來，果凍起先答不出，幸得到鯨魚的點化後答出是聖誕節才平安闖關。

　　彭懿《世界幻想兒童文學導論》曾論幻想文學有想像力和

遊戲精神兩大特質，用在兒童戲劇也是可行的觀點。以此檢驗標榜魔幻兒童劇的《迷宮》更恰當，《迷宮》的遊戲精神在前述過三關之處顯然力有未逮，根本是虛晃一招的無聊，毫無趣味和挑戰性，遂暴露出編導這些成人作者想像力的貧血了。

果凍之所以化解危機，其實不是靠他的機智，而是依賴他的正直善良，用語言勸導，軟化了大皮鞋、易開罐和爛蘋果他們的心，使他們相信自己不再是孤單的被遺棄者，而且可以找到理想歸屬。這樣處理固然可以點明主旨，不過只憑乾澀的語言，加上是透過不愛受教條約束的果凍來說法，感覺上也成了最讓人不耐的橋段，果凍瞬間成熟世故起來，就形象的刻劃有前後矛盾之嫌。

當大皮鞋的口頭禪：「這是幻覺。」不再是幻覺時，果凍也覺知了自己的任性。戲於此作收，尾聲自然是一片和諧的大團圓，果凍救回來爸媽，跟著大皮鞋、易開罐和爛蘋果，及迷宮所有角色歡歌宴舞，好不熱鬧的和樂景象。可是戲落幕之後，我對《迷宮》未能構築更瑰麗迷眩，恢宏恣肆的奇幻想像深感遺憾，所謂「中國劇場版哈利波特」便成了虛華不實的吹捧；我不禁要感慨，是不是文革把當代中國人從《楚辭》、《莊子》、《山海經》一路傳承下來那種華美想像文化耗損了？未來不管是戲劇或文學，能否持續創造出更超卓的幻想性作品，恐怕是一個極大不確定的「天問」！

美學教育振興的示範
——西班牙驚奇劇團《大野貓與小海鷗》

　　應 2006 年「臺北兒童藝術節」邀請來演出的西班牙驚奇劇團（Teatro de Las Maravilla）《大野貓與小海鷗》（*Historia de una gaviota y del gato que le enseño a volar*），再次讓我們見識國外兒童戲劇品質的精良，不用堆砌許多特效，不用任演員誇大無度的表演，不用讓鬆散的劇本拖沓不已，不用刻意製造與觀眾的互動高潮，不用喧鬧難聽的歌曲重複，一切都很簡單，卻可以誠懇地完構一齣詩意充盈的好看演出。

　　要在兒童劇中表現優美的詩意本就不易，處理不好就變沉悶、做作。《大野貓與小海鷗》未開場前，舞臺上已張起一面面向觀眾傾斜約三十度的白布，幽藍的燈光打在其上，海浪潮聲的音效淡入後，那白布就是海的象徵，隨即悠揚的手風琴聲亦加進來（手風琴也是此劇唯一的配樂），一隻大海鷗跟著飛進來，海面上代表汙油的黑布流淌下來，大海鷗身陷油汙之中，留下一顆蛋後，奄奄一息。這個開場，無需任何語言，但是從幾個意象串連幾來的詩性語言，喚起觀者感性的想像，瀰漫著悲劇感傷之美。

燈光變幻間，場景隨即跟著變動。原來象徵海的白布，被摺疊拉直成了背景，月之光影投射其上，一間有著斜頂屋頂及煙囪的小屋變成視覺焦點。紅色大野貓，信守承諾答應大海鷗照顧未出世的小海鷗。兩個不同類的動物如何和平相處，故事的曲折由此開端。小海鷗一出生就沒有媽媽，因此錯把大野貓當成媽媽，還學他喵喵叫，衍生出一些趣味。大野貓的同伴，起初不懷好意，想把小海鷗當作食物來吃，幸好在大野貓力保勸說之下，他們決定一起陪小海鷗成長，給予他欠缺的親情關愛。

小海鷗終於到了能夠學飛的時刻，可是大野貓沒有翅膀可以帶領他飛翔。於是想出諸多妙計，讓小海鷗站在蹺蹺板一端，大野貓從另一端跳下，將小海鷗彈起，結果，狼狽落地。再把小海鷗推到屋頂邊緣，套上特製的機身，結果，又降落地面了。有一場戲是小海鷗自己爬到屋頂，走到屋頂邊緣差點墜落，是大野貓在千鈞一髮之際把小海鷗拯救回來。大野貓與小海鷗在這當中的互動，友誼似已昇華到親情的親密地步，他們的一舉一動都讓人動容。

故事來到尾聲，小海鷗轉眼長大，他拍動沉重不習慣的翅膀，慢慢地，慢慢地，飛起來了，從歪歪斜斜到平穩飛行時，現場突然爆出熱烈的掌聲。忘情地投入觀賞表演，觀眾的期待心理發酵，臺上臺下融成一片的和樂喜悅，就是兒童戲劇審美功能的實踐完成了。幫助小海鷗的大野貓，也好人有好報的得

到幸福伴侶，和美女貓相偎坐在屋頂上，尾巴和尾巴相勾成一個心形，燈光暗下來，好是甜美幸福的景象呵！

《大野貓與小海鷗》愛的餘韻迴盪，是臺灣兒童劇普遍欠缺的。臺灣兒童劇大多喜以熱鬧逗孩子見長，這也是讓人甚擔憂的地方，我們孩子的看戲品味被養成習慣，美學形式想超越突破侷限就不容易。很遺憾的例子，就如我看這齣戲開演不到十分鐘，就有一個約莫 5 歲坐在我右前方的孩子大聲嚷喊著：「我不看了！我要回家！」連劇場禮儀規範也沒有，直接站起來。

用西班牙文演出的此劇，語言的差異我認為不會造成隔閡，因為它呈現的主題與故事有普世的共通性及寓意。一直深信美會跨國際，超越語言、種族、階級的限制；但若我們的美學教育偏仄不足，孩子無法接受《大野貓與小海鷗》示範的抒情美感營造，更加暴露了我們的審美只停留在熱鬧華麗的表象追求，無法潛入更深層內在，和生命情態對話，體驗智慧靈性的美好；那麼，看戲也只能停留在官能娛樂的層面，奢談淨化心靈等功效了。

《大野貓與小海鷗》不僅演出清新流暢，偶的製作也甚用心及富創意，比方大野貓是水管做成的，噴上顏彩，再做出貓臉，演員的操作活靈活現，尤其貓喜歡的弓身、甩尾，都模仿得維妙維肖。大野貓訓練小海鷗飛行時，演員還故意使用國語數著一二三，因地制宜的小更動，卻可以看出他們在小細節上

的巧心安排。

　　見微知著，我們的兒童劇要再進步，以及觀眾美學素養的增進，還有很長的路要走。

◆ 演出時間：2006 年 7 月 31 日
◆ 演出地點：臺北文山劇場

在向臺灣味靠近的同化邊緣
——日本飛行船劇團《木偶奇遇記》

　　在臺灣頗具知名度的日本飛行船劇團，喜歡從經典兒童文學取材，而且大致上忠於原著，沒有過多的加油添醋改編。在臺灣的演出，又因地制宜，不採用中文字幕顯示，而直接配上國語。這種行銷手法並不是什麼大錯，但站在國際交流的高點來看，如此反而障礙原文化的體現，可能在語言傳達上脫離了日文原意涵，使得日本飛行船劇團逐漸變得不是道地日本，而像由住在臺灣的日本人組織的表演團隊，不知不覺感染了臺灣味；可是我們又無法因此認定這是跨文化融合的戲劇觀，因為跨文化必須並置或拼貼數種異文化，在一定的劇場空間裡進行對話、交流，互相滲透或互相角力，之間的關係不是誰的文化優劣問題，而是在演出當下適當與否的辯證，這才是跨文化的美學要包容的意義。很可惜，日本飛行船劇團的演出尚無法達成這種理想。

　　不過就《木偶奇遇記》一劇來看，日本飛行船劇團與臺灣兒童劇團比較還是保有一些優勢。道具布景製作的精美華麗，人偶服裝造型的考究細緻，團隊表演的精準和諧，沒有特別突

出搶眼的演員，也沒有特別礙眼惹人厭惡的表演方法，不做無謂的互動擾亂戲劇節奏，這些都是臺灣兒童劇不及之處。

但撤除這些優點，《木偶奇遇記》看起來只能說是四平八穩的兒童劇，有順當的劇本，依循著劇本敘述小木偶的誕生，頑皮逃家逃學，因說謊成性屢次面對困難危險，最後在仙女愛的教誨下悔過，重返木匠爺爺的懷抱。故事內容雖已被我們熟悉，為何還要來看戲呢？理由很簡單，回到童話原典／原點，證明我們都被小木偶的故事感動過，在小木偶身上映照出自身的缺陷與不足，也看見未完全泯滅的善良與純真。《木偶奇遇記》永恆的魅力，是從文學文本散播開來的，跨越了種族藩籬，在人類社會裡一代代傳述。

《木偶奇遇記》利用戲中戲的方式，舞臺中另有舞臺，由小丑裝扮的說書人串場，這種結構安排也不新鮮，可是值得一提的是小丑的現代舞蹈跳得不差，再加上兼任場邊樂鼓執行，音樂掌握落點確切，堪稱多才多藝。再拿來和臺灣兒童劇比較，我們兒童劇倘若有安排串場引導的角色，常常流於「主持人」的功能大於「演員」表演；換句話說，是對肢體念白演出水準不做要求，以為只要有點孩子緣，能與臺下觀眾互動，炒熱氣氛就以為功德圓滿，任務達成。《木偶奇遇記》走向臺灣化，但慶幸這一點又沒有沿襲臺灣兒童劇的惡習。

若要再挑剔《木偶奇遇記》的缺點，我以為是歌曲的部分，同樣配上國語，怎麼聽都覺得詞與曲不搭，與劇情氛圍亦

不是很融洽，兒童劇是否真的都要配備樂曲才能豐富與吸引觀眾？這恐怕值得再三省思。

♦ 演出時間：2006 年 9 月 27 日
♦ 演出地點：桃園中壢藝術館

在劇場裡遇見安徒生
——保加利亞盔斗劇團《老爹永遠是對的》

　　兒童戲劇發展於20世紀初，由於歷史尚短，迄今我們仍無法列舉說哪位劇作家可以像莎士比亞（William Shakespeare, 1564-1616）、易卜生（Henrik Ibsen, 1828-1906）、契訶夫（Anton Chekhov, 1860-1904）等人震鑠古今中外，原創劇本缺乏自也說明為何許多兒童劇場喜好從童話裡取材演出。

　　既然是童話，則有「現代童話之父」稱譽的安徒生（Hans Andersen, 1805-1875），不分東西方兒童劇場也對他的作品瞭若指掌。以臺灣為例，便有九歌劇團演過《雪后與魔鏡》、小青蛙劇團演過《醜小鴨》，紙風車劇團《屋頂環遊世界》其中亦有一段演出〈賣火柴的女孩〉等，一元布偶劇團《安徒生》更是直接向安徒生致敬的作品。

　　在2007年臺北兒童藝術節演出的保加利亞盔斗劇團（Credo Theatre），選擇安徒生的童話《老爹永遠是對的》（*Daddy's Always Right*）和臺灣觀眾見面，在劇場裡遇見安徒生，我一點也不覺又是安徒生會讓人煩膩，反而珍惜重新體會安徒生的機會。

　　盔斗劇團於 1992 年，由 Vassi Vassilev-Zuek 和 Nina Dimitrova

這對夫妻創立，擅長小丑即興風格，營造出活潑創意的劇場語言。他們此次亦擔綱演出劇中的老爹和老婆，兩人絕佳的默契，對藝術的執著與實驗，以兒童為師的豐沛想像力，在此劇中毫無保留的呈現。

《老爹永遠是對的》故事題旨在說人的善良憨直，並因此純真樸質帶來好運。故事主題本來是有濃厚寓言教訓意義的，可是在安徒生筆下卻成了一對可愛老夫妻的幸福源頭，安徒生賦予貧儉務農的老爹無比善良憨直討人喜愛的個性，他本來要帶著馬去市集賣錢，卻陰錯陽差的不斷與人進行交易，馬換成牛，牛又換成羊，羊換成鵝，鵝換成母雞，母雞換成一袋爛蘋果，因此引來兩個英國人嘲弄還打賭老爹回去會被老婆挨打，結果沒有，老爹回到家還是獲得老婆的親吻，並因此贏得兩個英國人打賭的金幣。這意外的收穫，反而會讓這對夫妻更恩愛，珍惜他們所擁有的一切。

Vassi Vassilev-Zuek 和 Nina Dimitrova 一站上舞臺，即使不化妝，他們兩人與生俱來的和藹相貌，敦厚胖實的身材，以及平易近人特質，溫暖的笑靨，使得這個故事彷彿為他們兩人而寫的。然後他們栩栩然地出現在舞臺上，服裝簡約且全白，各自攜帶一匹捲起的白布，在地上滾開，雪地的意象旋即鋪陳出來，戲就是這麼迷人開始。

舞臺上沒有任何道具，完全靠白布布置出象徵空間，純白突顯了老夫妻生活物質條件的匱乏，視覺上的心理反應，也容

易產生冷寒感，進而引發同情效應。緊接著，老夫妻再帶出另一匹布，附帶幾根棍棒，這些看似簡單無奇的道具，卻是之後劇情裡的魔法工具。兩匹白布折疊成一大一小方狀，中間加一根棍棒，大方布底下再接合四根棍棒，馬上組合成一匹馬的樣子，牛、羊、鵝、母雞、蘋果及布袋亦全部靠這些道具做變化，逸趣橫生看得人眼花撩亂。

兒童戲劇最可貴，也是它最魅惑人的美學特質，就是豐富想像力的創造與實踐，舞臺上被具體實踐出來的一切幻象，包裹著名為「藝術」的糖衣，送進每個觀戲兒童微笑的心裡，再甜蜜蜜的融為一種審美意識，滋養成一種美感品味。《老爹永遠是對的》這齣戲提供我們觀看到美感品味的建立完成，而且難能可貴的是不必依靠巨額金錢堆砌，拋棄多餘的視覺特效也能小而美。

我很欣賞飾演老婆的 Nina Dimitrova，她在與老爹對話時偶有使用類似「喔」音的發語詞，但又不會刻意將音拖長形成通俗劇表演的做作，拿捏恰到好處便給人老夫妻感情和睦的感覺。她圓墩墩的模樣簡直像一尊玩偶，最後熱情給予老爹擁抱與親吻的真情流露，跳脫了戲／表演的層次，像是直接向自己的親密伴侶／藝術伙伴致意。

在那一刻，不僅是喜劇圓滿，更令人領悟安徒生1861年寫下這個故事的心情——人生最後得到的幸福快樂才是最值錢的東西。中國兒童文學研究者班馬〈直悟安徒生——人生閱讀框

架內的兒童文學位置〉一文說：「直悟安徒生，我就感到了一個兒童文學家的職業身分應是一種對人生早期進行審美情感傳遞的人。直悟安徒生童話，我就感到了兒童文學閱讀的根本要義應是在文學美感之上。」兒童文學的使命在此，兒童戲劇亦然，安徒生永恆的存在，對後世的創作者而言，絕對是無盡的精神美礦可鑿可取。

♦ 演出時間：2007 年 7 月 14 日
♦ 演出地點：臺北文山劇場

兒童劇的後設挑戰
——日本普克偶劇團《粉紅龍》

　　一個幻想故事中的角色跳脫故事情節，進入另一個時空情境，這種「後設敘事」（metanarrative）的戲劇，皮藍德婁（Luigi Pirandello, 1867-1936）《六個尋找作者的劇中人》（*Six Characters in Search of an Author*）堪稱典範，以劇本辯證作者／文本／文本虛擬角色的內在心理，曖昧與高妙迂迴纏繞，語言的奧義處處考驗觀者。彼德・布魯克（Peter Brooker, 1944-）《文化理論詞彙》（*A Glossary of Cultural Theory*）解釋後設敘事是指關涉或包攝其他敘事的「超級」敘事，且這些敘事已成為現代性的特徵。後設敘事用食物來比喻猶如夾心捲，不過，這種夾心捲本來對兒童來說實在難下嚥，更無法去思辯多重敘事結構的底蘊。可是日本的普克偶劇團（人形劇団プーク）演出的《粉紅龍》，卻成功地挑戰兒童的認知能力，大玩後設，卻又能將意念清晰明朗流暢的傳遞給觀眾，從現場大人小孩不停斷的笑聲反應看來，我們不得不佩服普克偶劇團的匠心獨運。

　　《粉紅龍》敘述小女孩小蜜 6 歲生日時，工作繁忙的媽媽因下雪太大無法搭飛機回來為她慶生，心情有些沮喪的她回到

房間生悶氣，不知不覺睡著，睡夢中，她聽過的《粉紅龍》故事主人翁粉紅龍居然出現了。粉紅龍是一隻害羞、膽小又善良的小龍，他不會噴火，只會噴出氣；他不會飛很高，因為他翅膀小；粉紅龍還有個極大的煩惱，就是他的爸爸要他學習獨立勇敢，要做隻像樣的噴火龍，逼他去捉公主——因為從前童話裡的噴火龍總是凶猛無敵，是大壞蛋，會帶著金蘋果去引誘天真的公主，再等王子來拯救時順便也把王子吃掉。《粉紅龍》一劇就由這三層結構交錯敘事，在幻想與真實間出入，充滿童趣的語言不僅剝解文本，更潛入了西方圖像文化裡對龍的信仰模型，照見宗教上黑暗撒旦的指涉意義。

粉紅龍的爸爸服膺西方童話典型，深信西方龍的邪惡特質要貫徹不移，當然不認同粉紅龍的異化（aliention）。當粉紅龍質問爸爸為什麼不能做好龍時，爸爸的瘋狂暴怒，一方面是不容父權被挑釁，一方面是在鞏固個人信仰，兩代之間的嚴重代溝由此而生。粉紅龍既無力反抗又無力超越，黯然允諾會再出去捉一個公主，於是找小蜜協助。龍之形象象徵，普克偶劇團雖然沒有選擇東方的文化觀點，先是依循於西方傳統思維，又同時暗渡改變，將粉紅龍塑造得如日本現代玩偶代表 Hello Kitty 一樣小巧粉紅可愛，他嘗試與爸爸的溝通，實也是在進行一次東西方文化的溝通對話吧！

說起普克偶劇團，儼然已是日本偶劇的象徵，它是日本現存最資深的現代兒童偶劇團，創立於第一次世界大戰後的昭和

4 年（1929）12 月 21 日，那時正逢日本新一波的藝術運動，普克偶劇團的誕生亦是敏覺於新世代的兒童需要新的藝術薰陶，乃從傳統木偶淨琉璃和西方偶劇結合，創作出現代日本偶劇，迄今屹立不搖。戰後，普克偶劇團在藝術總監川尻泰司（1914-1994）領導下更是扶搖直上，每年的新作幾乎都會獲得日本兒童福祉文化賞（厚生大臣賞），不僅在日本聲望崇隆，在國際間也享有聲名，曾獲保加利亞伐那藝術節（Golden Dolphin Intenrtional Puppet Festival）首獎等榮譽，也是國際偶戲聯盟（UNIMA）的亞洲代表。1971 年 11 月，他們在東京澀谷更成立了專屬的「プーク人形劇場」，與西方接觸頻繁，因此他們向西方童話取材也是很自然的事。

　　一個歷史如此悠久的兒童偶劇團，在臺灣聽來真像天方夜譚的遙不可及。難得的是他們竟然可以持續保持創作活力，求新求變，但是他們的創新未必靠外在華麗絢爛的形式或聲光歌舞的堆砌，而是讓劇本更精彩好看，讓偶戲表演更細緻吸引人，這些才是偶戲真正的靈魂，《粉紅龍》即證明了這個不變是變的定律。

　　先就舞臺設計來舉證，《粉紅龍》大部分使用的布景陳設及道具，幾乎都是簡單木器再塗上顏色，且顏色也不是教人眼花撩亂的繽紛五彩，乍看之下會誤以為這是小劇團省錢的作法，從另一個角度看，簡單不喧鬧反而更有留白的餘韻，可以使焦點集中在偶和操偶的演員身上。

　　《粉紅龍》裡幾個要角：小蜜、粉紅龍和他爸爸都由演員執偶，小蜜的爸爸、媽媽、爺爺、奶奶則採用真人表演，人偶交錯，動線走位皆通暢無礙，絲毫不覺有突兀不和諧。伊蓮・布魯曼勒（Eileen Blumenthal, 1948-）《*Puppetry and Puppets: An Illustrated World Survey*》一書裡認為偶的操縱者要具備雙重的身分認同（double identities）且能在偶的特性／環境間運用自如，依此準則來觀察《粉紅龍》演員操偶時的雙重認同，不刻意穿黑衣甚至戴頭套，我們因此得以看見他們與偶融合為一的過程，比方小蜜接到媽媽的電話跟她道歉說趕不回來幫她慶生了，演員山崎正子壓低聲音輕輕應了一聲：「喔——」尾音拉長，偶垂下頭，山崎正子也跟著蹙眉低頭，眼眶裡似有淚光閃閃，坐在椅子上的演員與偶瞬間看起來更渺小，完全表現了小孩期待落空的難過心情。

　　山崎正子要詮釋的雖然是一個6歲的小女孩，但她不會像大部分臺灣年輕的女演員老愛學電視幼幼臺的兒童節目主持人，為了表現孩子氣，刻意捏尖嗓音裝可愛，語言上也充斥許多不該疊字的疊字語詞，裝腔作勢的兒語不是貼近幼兒，反而是種智力倒退的反智行為，習而不察的陋習一再延用，頗教人無奈搖頭！在山崎正子身上看不到這些毛病，看她操偶是種享受，因為她能樂其所樂，悲其所悲，偶雖無表情，但生動變化的聲音與肢體，著實讓無生命的偶活出了生命光彩。

　　粉紅龍嚴厲的爸爸，是由伊井治操縱的複合型偶，高等同

人身，偶裝只有前半身，伊井治的手以棍同時控制著偶的前肢和嘴巴，偶的下肢則靠伊井治的腳移動為之。伊井治氣質溫文，當他以真人扮演小蜜爸爸時，的確像個家庭主夫，什麼大小事都管，還有那麼一點囉嗦婆媽；但當他以偶變身成粉紅龍爸爸，立刻變得威風凜凜，聽到粉紅龍說想變好龍的抓狂模樣，伊井治讓偶的前肢與嘴巴激烈震動，在後面的他跟著張嘴大吼，我坐在第二排還清清楚楚看見不知是汗水或口水的飛濺，只能說伊井治演得真入戲賣力啊！

　　有好演員撐起骨幹，更有好劇本灌注《粉紅龍》的血肉。如前所述，《粉紅龍》挪用後設書寫，強化了此劇的內涵深度；又不忘兒童劇該有的幻想元素，賦予小蜜原本戲鬧的咒語具有真實的魔力，因而把粉紅龍的爸爸變成棉花糖雲。惡龍被征服了，若以此做圓滿的結局，不免又落入俗套，《粉紅龍》在此又提出兒童劇常備的精神——愛，透過粉紅龍口中告訴我們，他雖然不喜歡被爸爸強迫改變，但他還是很愛他的爸爸，希望小蜜能讓棉花糖雲漂流一陣後恢復原狀。值得站在兒童立場思考的是，小蜜刻意說要讓粉紅龍爸爸多漂流一會再把他變回原形，成人與兒童的權力關係被顛覆了，甚是有趣。

　　之後粉紅龍和他爸爸消失在小蜜家，小蜜夢醒，窗外依然下著雪，寂靜無聲中，她發現了一對小翅膀，若是粉紅龍遺留下的，那麼夢境就不是夢境，故事也不僅是故事，真實有據，平添了更多想像的空間。我喜歡尾聲空臺暗景的安靜狀態，任

鋼琴樂音溫柔流洩，而不是硬要像臺灣的兒童劇迎接圓滿結局常喜歡熱鬧歌舞一番才罷休。

　　後設的進行，閱讀／詮釋都不再是單一視角，文本疊構的框架可獨立，可破解，我們在認同《粉紅龍》的實驗成功同時，不也是在認同現代藝術的遊戲特性；那麼《粉紅龍》更積極的意義，就是在提醒我們，兒童劇也可以走向哲學語言層次的探索，讓戲劇遊戲不單是娛樂的表象而已。

◆ 演出時間：2007 年 3 月 10 日
◆ 演出地點：板橋藝文中心演藝廳

◎原載《劇場事》第 5 期，2007 年 11 月。

在飛翔瞬間，體驗兒童劇的魅力
——ABA Productions Limited《彼德潘》

　　音樂劇作為「整體戲劇」（totaltheatre）的體現，象徵了它的表現形式經常是冶歌唱、舞蹈、雜技、繪畫、裝置、影像等於一爐的複合多彩，這也是音樂劇之所以受大眾歡迎的通俗特質。但雖說接受者是大眾，可是兒童族群是否也包含其中呢？很顯然的，從音樂劇歷史看來，有少數適合兒童欣賞者如《貓》（Cats），至於完全針對兒童創作的音樂劇，其實是鳳毛麟角。

　　由 ABA Productions Limited 製作，Matthew Gregory 監製、導演的《彼德潘》（Peter Pan）這齣音樂劇，結合了東西方的表演技術團隊，2005 年1月在香港舉行世界首演後，巡迴新加坡、菲律賓、馬來西亞等地皆大受好評，這當然是它先天的優勢，因為《彼得潘》本來就是先以兒童劇傳世，原作者詹姆斯・巴利（James Mattew Barrie, 1860-1937），初次以舞臺劇形式與英國人見面是1904年，翌年也由Maude Adams 製作搬上了紐約百老匯的舞臺。《彼得潘》1906年改以童話版本出版後，更是很快成為風靡全球的兒童文學經典，心理學界更為長不大的彼德潘創

造出一個新名詞：「彼得潘症候群」（Peter Pan syndrome，見丹‧凱利〔Dan Kiley, 1912-2004〕於1983年出版《彼得潘症候群：不曾長大的男人》"The Peter Pan Syndrome: Men Who Have Never Grown Up"），用來敘述一個在社會中身心未成熟的大人的心理與生活困境。

　　彼得潘英文中的潘恩（Pan）原是希臘神話裡亞加狄亞（Arcadian）牧神，他和酒神戴奧尼索斯（Dionysus）有點關係。話說戴奧尼索斯二度從天帝宙斯（Zeus）足股間降生後，不斷受到天后赫拉（Hera）的追逐迫害，宙斯就讓就讓戴奧尼索斯寄居在森林女神寧芙（Nymphs）處，陪伴他成長的就是牧神潘恩，還有人頭羊身的薩提爾（Satyrs）。潘恩還曾經愛戀名叫希瑞絲（Syrinx）的女神，可是希瑞絲不但不領情，還拜託其他的女神將她變成一片蘆葦偽裝躲過潘恩的找尋。潘恩撿了一些蘆葦，做成一支蘆笛，吹出美妙的樂音，吸引了森林中的仙子齊來傾聽，潘恩的表演受歡迎或許因此安慰了他單戀受挫的心，從此他更喜歡吹蘆笛表演了，因此有潘恩出現的地方，都有一種節慶狂歡的氣息。

　　喬瑟夫‧坎伯（Joseph Campbell, 1904-1987）《千面英雄》（Hero with a Thousand Faces）也提到潘恩，坎伯認為潘恩對那些崇拜他的人是仁慈的，會釋出神聖的自然健康以為恩賜；對於奉獻出他們首次收成的農人、牧者和漁夫，賜予豐盛的物資，對所有敬謹朝拜他醫療神廟的人，則賜予健康。由此看來，潘恩是受人歡迎的。

　　在彭兆榮《文學與儀式：文學人類學的一個文化視野》一書裡則寫道，潘恩和戴奧尼索斯有許多共通點，「總的來說，他與酒、性、和欲望聯繫在一起。屬於『世俗之神』（popular god）、『鄉土之神』（rural god）。」潘恩的形象之美，本來應該是一種充滿自然原始氣息，和諧脫俗的，轉變成愛玩樂喜鬧，解放欲望，崇尚自由不受羈絆，甚至有點好色放縱；再到了巴利筆下時，潘恩的形象已經脫化成為一個純真善良不染世故，偶有點頑皮的永遠長不大男孩彼得潘，彼得潘崇尚自由的心性未變，但他的欲望中更渴望的是母愛，以及人世間種種的愛。

　　《彼德潘》的故事實在迷人且充滿童趣想像，出版後很快成為其他藝術形式喜歡改編的題材，1924 年美國拍成同名的默片中，彼得潘的服裝造型被設計成一身綠衣，還有一頂瓜皮似的綠色小帽，上頭還插著一根紅色羽毛，爾後出版書籍的插畫、迪士尼的動畫、舞臺劇等各種藝術表現形式，彼得潘的造型幾乎都仿照於此。此次我們欣見 ABA Productions Limited 這齣音樂劇中的彼德潘，他的造型已經有了突破改造，有點像童子軍，亦有點原野牛仔風，背心與短夾克混搭，帽子也省略了，衣服顏色也豐富許多，很難確切說出一個風格，但讓人覺得耳目一新。

　　這齣音樂劇更創新的特色就是多元文化的匯集。幕後創作團隊，來自美國、英國、香港、菲律賓等地，演員組成也是跨國際，例如現年 14 歲飾演主人翁彼德潘的龍太郎便是中國

與日本混血，從小習空手道與武術，在他身上就實現了不同文化無衝突的交融對話。以往西方許多《彼德潘》的演出，彼德潘多由女演員反串，直到 1982 年皇家莎士比亞劇團（Royal Shakespeare Company）演出時才打破慣例由男演員飾演。龍太郎面貌俊秀，蓬長及肩的髮型，實還是有幾分陰柔中性色彩，契合在彼德潘身上其實我們看不見較陽剛的男性氣質（masculinity），如果說男性氣質是男人製造的一種意識形態，體現男人在社會上的權力，這種性別認同，在彼德潘身上也無法得到印證；因為他自始至終展現的樣子都比較像去性別的，是單純無欲的象徵，只有在帶領失落男孩們和虎克船長一班人對抗時，英勇無懼的模樣才有一絲絲男子氣概出現。

龍太郎整齣戲的演出可謂盡責，除了打鬥時掉過劍，其餘時間皆能流利順暢的撐起全場，英文念白清楚不黏滯；可惜的是這齣戲節奏甚快，沒有太多戲表現內心情緒或獨白，例如彼德潘如何鼓動溫蒂她們三姐弟離家到永無島（Neverland），進而建立起可貴的友情，著墨太少；此外省略了原著尾聲彼德潘再去找溫蒂時，溫蒂已經長大變成二十幾歲的成熟女人，彼德潘的哭泣與失落，然後飛行離開，他在世上長不大的孤獨，及內心掩不住的脆弱感，引人同情想呵護，但這個寓意深遠的結尾被刪去實在是不妥。少了這些情節演繹，對龍太郎能武但是否能勝任文的表演，就看不太出來了。

這齣音樂劇唯一情感發揮較濃的場景，是仙女皇后（Sarah

Desmond飾）回歸永無島，喚醒所有的小仙女，也喚醒永無島的生機，仙女皇后吟唱著〈Fairy Queen Lullaby〉，如和風輕柔地撫慰了所有人和虎克船長決鬥後疲累的身心。音樂在這場戲具有極重要的催化力，接下來溫蒂三姐弟返家的平靜喜悅才有說服人的理由。

再繼續談音樂，當然是音樂劇不可或缺的元素。此劇中的音樂、歌曲，在 Karl Jenkins 和 Amuer Calderon 的創作下，既把握住曲式簡潔流暢，雅俗共賞的原則，也添加了許多異文化為素材，比方〈Lost Boys' Groove〉運用了手風琴、風笛，營造出居爾特（Celt）風情；〈We all Wanna be Captain Hook〉是虎克船長的手下們在插科打諢時的有趣橋段，混入了南美洲的探戈製造反差效果；〈Cantus-Song of the Plains〉同樣是虎克船長的手下們閒來無事在船上嬉戲，融入大量美式饒舌十分到味；最重要的主旋律〈Cu Chullain〉、〈It Wasn't Smee〉集合了非洲的鈴、鼓，一種震天動地的慶典歡呼愉悅感瀰漫，也有幾分使人聯想到《獅子王》（The Lion King）的原始之音。

而在臺灣演出時，所有小仙女的角色均由臺灣的小朋友擔任，那些 11、12 歲的小女孩，身形輕盈窈窕，舞姿靈巧曼妙，煞是好看。飾演溫蒂家的三個小孩及失落男孩則來自歐美等國，這群小朋友演技或許還生嫩，但在場上落落大方的表現，勇氣可嘉。由兒童扮演兒童角色，在西方兒童劇中是常態，但是像此次《彼德潘》匯集五湖四海的演員參與具有新鮮

感，也可謂全球化的某種正常反應。

　　《彼德潘》一劇中亦大量運用了吊鋼絲等特效，讓彼德潘可以自在飛翔，尤其開場不久和尾聲，各有一次幾乎把彼德潘盪到劇場前幾排的位置，引發現場的驚喜尖叫，在成人劇場裡這樣的效果或許微不足道，但在兒童劇中卻是一種契合劇情想像精心的創造，那一刻，是幻想力的高峰體驗，是喜悅的滿足，也將會是兒童再走入劇場的理由，更是記憶的銘刻。

　　當然，兒童劇要好看光憑這些還不夠的，《彼德潘》會讓人覺得意猶未盡，這種心理情感的澎湃激昂也是形成原因之一；另一個原因，自然還是要歸功百年前巴利的故事吸引力，難怪巴利去世後管理他的著作權的大歐蒙街兒童醫院（Great Ormond Street Hospital for Sick Children），會在彼德潘風行百年後，2004 年公開徵求續集，最後由英國兒童文學作家潔若婷‧麥考琳（Geraldine McCaughren,1951- ）的《紅衣彼德潘》（*Peter Pan in Scarles*）雀屏中選，可以預測的將來，《紅衣彼德潘》亦有可能展現於舞臺，永無島的故事將繼續流傳久遠。

◆ 演出時間：2008 年 2 月 29 日
◆ 演出地點：臺北新舞臺

踏歌搖舞
——日本木之精靈表演團《夢之旅》

　　《夢之旅》一戲的日文原名是《道ぬ空》，本義是在同一片土地上一同生活、一同工作、一同前行的意思。翻譯的名稱，反而容易讓人揣想會不會是一齣類似追尋桃花源夢境般的幻想故事。

　　事實上這齣戲與其說是一部有完整劇情結構的兒童劇，還不如說是適合親子共同欣賞的沖繩傳統歌舞表演。不過就內容來看，的確也有幾分在追尋逝去的美好的寓意。

　　當舞臺燈光亮起後，三位樂師表演著跳格子般的童年遊戲，然後轉身告訴我們很久很久以前，有一個琉球王國，那裡的人們過著幸福快樂的日子。接著三位樂師走向舞臺右側，就定位，三味線的弦一撥弄，濃厚的沖繩傳統歌舞體驗便開始了。

　　琉球國第一尚氏王朝和第二尚氏王朝建立統一的琉球國（1429-1879），因其特殊的地理位置，以東北亞和東南亞貿易的中轉站著稱，貿易發達，號稱「萬國津梁」。1879年3月30日，日本兼併琉球國，琉球王朝滅亡，國土改設為沖繩縣。根

據典藏於臺灣大學圖書館的沖繩縣立圖書館第二任館長真境名安興（1875-1933）編的《琉球大觀》（1933-1940）抄本，看見這本書裡收錄了琉球歌謠 6,500 首，從德王時代（1461-1469）至大正初期，內容含括民謠、童謠、長歌、節歌、狂歌、三十字短歌等，以及「口說」類與「劇詩」類之「組踊」。序言一開始就很明白的為琉球的形象勾勒成「美麗如夢的傳說之國，詩的世界，享樂之島」。於是在這樣一片安靖豐饒的土地上，人民快樂生活著，有歌有舞相伴是再自然不過了。

因此展現於我們眼前的《夢之旅》也是踏歌搖舞不停歇，敘說著古琉球人們一起同行道路上的生活種種，日出而作，日落而息，互助相攜，以群策之力去耕耘荒地（還穿插了一段拔蘿蔔的情節），再共同分享收割後豐收的喜悅；去補魚，再共同分享漁獲的美好滋味；在節慶祭典中，飲酒作興，彼此祝願……。《夢之旅》便是如此捕捉了庶民生活的面貌，一個片段一個片段拂掠過我們心上，引發嚮往。

我對沖繩民謠完全沒研究，但大致可以感受古代琉球人傳承下來以歌言志、以歌言性，輔以舞言情的表達方式，在《夢之旅》聽見的音樂與歌曲，總是洋溢著溫暖感情，恬適靜好，如同過去聆聽夏川里美《沖繩之風》或平安隆與伯斯曼的《螢火蟲》那般，被滌淨的暑意，心靈澄清的時刻，看見舞臺上突然有橘紅小燈泡亮起時，絢麗似在黑夜與螢火蟲相逢，我早已不在乎那是假象，被催眠般走入夢之幻境。

賦予偶靈魂的技藝
——韓國麵包與魚懸絲偶劇團《小小星光幫》

　　在正式談這齣戲之前，先來介紹一個組織：ASSITEJ（國際兒童青少年戲劇聯盟 International Association of Theatre for Children and Young People 的簡稱），它是一個聯結兒童和青少年戲劇的世界性戲劇組織，在1965年建立，是兒童和青少年專業劇場的一個全球性聯盟。其宏大的目標是要促進世界和平、平等、寬容、教育，更進一步發展兒童和青少年戲劇領域，同時認知我們的孩子具有潛在能力可以去為未來的社會做出貢獻。

　　目前 ASSITEJ 的國際網絡，已經連接了超過七十個國家數以萬計的劇院、組織和個別藝術家，韓國的 ASSITEJ Korea 成立於1982 年，2008 年1月於韓國首爾舉行的第四屆 ASSITEJ Korea Winter Festival，麵包與魚懸絲偶劇團（The Marionette Theatre Company, Bread & Fish）即是受邀演出團體之一。

　　這次應 2008 年臺北兒童藝術節之邀首次來臺灣，帶來演出的劇目內容，有部分是已經在 ASSITEJ Korea Winter Festival 演出過，在韓國備受好評，但在臺灣是否也能被接受呢？看完《小小星光幫》（我很不喜歡這個搭不上邊的譯名）之後，不得不對

他們的表演豎起大拇指讚賞，疑慮全消！

　　小小的沒有過多裝飾的舞臺，當導演、藝術總監，也是主要操偶演員的金宗球帶著芭蕾女伶出場後，偶的關節在絲線牽引下做出細膩而優雅的擺動、旋轉、跳躍，美麗如真人，我們很難不把目光完全聚焦在那活出生命的偶身上。

　　接踵而至的表演，不論是活潑頑皮會扭屁股的小丑，吹薩克斯風吹到會肩膀激動顫抖的爵士樂手，騎單車耍特技的猩猩，一害羞耳朵便動幾下的小狗，舉重動作頗搞笑八字鬍亂翹還會突然臉紅的大力士，這些木偶一個個展露絕活構成的精彩表演，娛樂性效果甚佳，但在娛樂表象背後，我們也見證了韓國懸絲偶劇上乘的藝術水準。George Speaight（1914-2005）曾言懸絲木偶在一個敏感執行者的手中，如果有困難，操縱傀儡的人就是保留精巧藝術的媒介。以此觀點來看金宗球操縱的技巧，幾乎到了出神入化的地步，專注投入，又一派輕鬆，細部解構的每個動作，皆能符合偶的特性，賦予偶的靈魂。

　　整場演出最讓人嘖嘖稱奇的要屬「京劇變臉」那一段了，偶的行頭裝扮是京劇武生，背景音樂也是京劇曲調，但是偶大玩川劇變臉，左手一揚袖遮臉，再放下，臉譜一個接一個變換，猜不透機關所在，謎樣的神奇技術，把中國的傳統戲曲玩出新意，傳承技藝之功也可記上一筆。

　　金宗球在俄羅斯習藝回韓國後創辦了麵包與魚懸絲偶劇團，二十年的鍛鍊，迄今仍是韓國唯一，也是重要的懸絲偶劇

團。《小小星光幫》不是有完整劇情的一齣戲,而是傾向於馬戲團式的一段段表演,可是沒有冷場,當我這麼說,一方面是享受這一晚看戲的歡愉,大人小孩都沉醉在嘉年華節慶般的和樂氣氛中;一方面又在想,臺灣的兒童劇團有幾個能如此把一個表演做到讓大人小孩看戲當下都津津有味,看完又能回味無窮呢?

♦ 演出時間:2008 年 7 月 12 日
♦ 演出地點:臺北中山堂

深奧，但不難解
——丹麥子午線劇團《小宇宙》

　　散場之後，聽見一對牽著小孩的爸媽在聊天說：「好深奧！看不懂。」他們的對話讓人覺得十分值得玩味，恰好可以當作這篇評論的開場。

　　的確，若以我們臺灣習慣的兒童劇模式來看，來自丹麥的子午線劇團（Meridiano Theatre）這齣《小宇宙》（Genesis），僅有很少的對白，沒有喧擾的罐頭音效，不用過多配樂，以大量象徵的意象取代實際劇情表演，運用多媒體影像、魔術、光影、偶戲等多元形式組織而成，好像實驗DV短片常在玩的噱頭，就是要讓人看不太懂；但若因此否定《小宇宙》只是陷溺在藝術形式的操弄上，那才是真正沒有看懂這齣戲。

　　《小宇宙》的故事是從萬物起源的探問思考開始的。假想天地玄黃，渾沌曚昧最初只是一顆蛋，有一天，蛋破了，一半變成天，一半變成地，蛋裡孕育出萬物，鳥獸蟲魚紛至沓來，木偶象徵的人類光溜溜走出來，亙古的黑夜，鑿出一方光，是人類在使用火，文明演進才足以推前。舞臺上所展演的，沒有爭戰殺戮，是一片寧靜，但不虛無的宇宙生成之道，只有吉他

輕輕撩撥的現場演奏使氣氛非常靜定和諧，「道生一，一生二，二生三，三生萬物。萬物負陰而抱陽，沖氣以為和。」這是老子析解道生萬物的原理，尋根而溯源，觀其妙，觀其微，本來就會達到「玄」的境界，所以言曰：「玄之又玄，眾妙之門」。

　　人既有佛性、悟性，則玄妙之門當然可以開啟。哲學家追求的智慧，科學家實驗的探測，都在幫助我們理解宇宙之奧祕。所有奧祕的答案是可以尋找的，一如劇中不時發光移動如銀河星系中的球體，人智慧與智慧的碰撞，互放的光亮，前人賜予後人追尋的軌跡，在這些秩序的生成中，我們也找到自己生存的位置。但人應該找到什麼位置呢？絕對不是高高在上的萬物主宰，因為老子不是提醒我們了嗎，「沖氣以為和」——和，才是萬物平等共生的最高指導原則。因此，這齣戲裡用沒有表情的木偶來代替人，我認為是很好的設計，可以警戒我們要去除人類自以為是的樣子，還復原始如木頭般溫和的心腸，讓愛如木質馨香在揮散。

　　順著這條脈絡去思索，則《小宇宙》雖看似深奧，卻又不會不知所云使人摸不著頭緒。更多時候，因為它不以具象呈現，反而製造紛陳的懸疑與期待，打開了想像力的動力閥，一啟動則不可遏阻，比如有一場戲是女演員在白色屏幕上，手一揮一塗，旋即多媒體影像變出緩緩飄動的雲朵，我們聽見孩子的驚奇聲，相信那一剎那間，孩子更豐沛的想像亦奔洩而

出了。

　　最後故事回到一面桌上的紙板來，紙板上繪製了相連的街屋，家家燈火通明，直到夜深，有幾戶人家裡還有人還沒睡：一個喜歡彈吉他的音樂家，就是那位一直存在舞臺上的樂師兼演員；一個喜愛用高倍望遠鏡瞭望天空的年輕人，我們看見年輕人用望遠鏡看見的閃爍星辰，天空／年輕人／觀眾三方觀看的視野多層疊構，所見的世界現象意義豐富，看的行為本身亦顯現多層次的意義，彼此介入又相融，最後視點合而為一，都望向了點點亮光；最後一個不睡的人是女科學家，她總是用顯微鏡在微觀萬物，一顆蛋隨著倍數不斷放大，纖細紋理可辨之後，再持續放大放大，最後她看到自己。

　　「若要明心見性，自當注視自己靈魂。」柏拉圖說的話，那也是不滅之真理，我們知萬物生命之生死循環同時，更要反觀自己。《小宇宙》給予我們的美麗啟發，雖是經典書籍裡的老生常談了，可是放在兒童劇來說，倒是難能可貴的新鮮。

◆ 演出時間：2008 年 7 月 27 日
◆ 演出地點：臺北市政府親子劇場

兒童劇的貧窮美學
──塞普勒斯 Antidote 劇團《小叔叔的好朋友》

　　已經不止一次，觀看國外兒童劇團的演出時，我都會在心底問：臺灣的兒童劇什麼時候才能打破表演很聒噪，場面很喧鬧就有吸引力的迷思？

　　成立於 1999 年，來自我們陌生的國家塞普勒斯的Antidote 劇團，此次應九歌兒童劇團之邀，在第一屆九歌兒童戲劇新銳導演創作大賞中帶來觀摩作品《小叔叔的好朋友》（*A Little Man's Best Friend*）。看看人家的舞臺，宛如中國傳統戲曲的舞臺形式，不過幾張椅子、一塊平台而已，燈光是昏黃的，演員服裝造型是簡單的，當這些簡樸的表現聚合在一起時，我們不會懷疑這是一個專業團體的作品，不會誤以為是校園學生的粗糙製作，理由很簡單，因為他們剝去所有外在冗贅的裝飾，實踐貧窮的美學，戲劇之為戲，故事與人的表演便被放大凸顯出來。

　　當聲音赤裸裸的，每一個音調音頻都會無盡迴盪；身體表演赤裸裸的，每一個動作的細緻到位，皆會如同顯微鏡下的顯像；內在的精神赤裸裸的，每一個情緒的發出，俱如影子般可真實觀看。

　　《小叔叔的好朋友》敘述一個鬱鬱寡歡的中年男子，心地善良，卻始終無人願意和他作伴。在他整齊的西裝底下包藏的其實是一顆極脆弱的心，透過默劇的表演出的落寞，每一個動作皆讓人心酸。西裝與默劇的結合，總讓人想起卓別林，彷彿一種典範，在卓別林的身上示現的小人物的悲喜，無聲卻有力的衝擊著觀者。飾演小叔叔的 Xenophon Kyriakids 亦然，身材敦厚的他還有一種憨態，即便他很正經的坐著沉思，竟也有滑稽喜感。

　　場上和小叔叔對戲的三位女演員，在劇中同時擔任樂手的重責，帶有波西米亞風味的音樂，自由即興的撩撥人的心弦。Catherine Beger 忽然戴起一個小丑的紅鼻子變身成為狗，以此為狗的造型可以打破我們思考的窠臼，非擬真於物，那麼技術上要說服觀眾她是一隻狗時，身體與聲音的表現就是絕對的重要了。

　　Catherine Beger 不完全以四肢匍匐在地，她會時而弓身兩腳站立，時而半蹲揚手；她或蜷伏，或趴跪在小叔叔身邊，以鼻子抽動的聞嗅動作，以適時且有音聲起伏的汪汪叫聲，一步步拉近與小叔叔的關係，從疏遠到親密，小叔叔的生活裡不再孤單，因而看著他們共蓋一件衣的情景，是很真實動人的！

　　Catherine Beger 巧妙捕捉住狗的靈性，或者說，她被狗附身，注意看她推小叔叔靠近一個失歡的孤獨女人時，她是用鼻子和頭在出力前推的，那迷離的眼神與叫聲，若有春意的甜蜜

滋味。小叔叔重拾快樂，沒有用誇張的蹦蹦跳跳表現，反而以害羞的姿態，默默相視，情韻由此綿綿延伸出去。

　　不得不提一下葛羅托斯基（Jerzy Grotowski,1933-1999）創設的「貧窮劇場」（Poor Theatre），葛羅托斯基卸下了劇場中一切聲光華麗的皮相，專注於劇場本質的探討，在他心中，只有演員的個人表演技術是劇場藝術的核心。《小叔叔的好朋友》的形式雖然比較接近默劇，可是就表演內涵來看，也有傾向貧窮劇場的特徵，最後擁抱愛的結局建構出精神上的聖潔莊嚴，是大部分臺灣兒童劇裡看不見的東西。

　　回頭再審視我們臺灣兒童劇演員的表演，聲音肢體老愛刻意虛張聲勢，扭捏作態，卡通化胡亂瞎鬧……，全是讓人詬病的表演模式。借引葛羅托斯基的話：「演員的創造就在於那有決定意義的轉瞬之間。」那轉瞬之間，我們的兒童劇表演可有自覺還得再修練重造？

◆ 演出時間：2008 年 11 月 29 日
◆ 演出地點：臺北文山劇場

想像與遊戲激盪的火花
——克羅埃西亞奧西耶克兒童劇團《蛋》

　　對於2009「高雄縣偶戲藝術節」的展出內容，我只能用寒酸、空洞、貧乏、不知所云來形容，而活動部分也是熱鬧有餘，深度不足的情況下，勉強還可以撐住此一號稱國際性藝術節門面的就剩下國際團隊的演出了。

　　欣賞克羅埃西亞奧西耶克兒童劇團（Children Theatre in Osijek）《蛋》（Jaje）是愉悅的經驗。這齣小品的故事很簡單，講述男孩Yoyo總是愛賴床，他的爺爺、奶奶為了改正他的壞習慣，利用蛋裡還在孵化的小雞，帶領 Yoyo 進行了一場想像的遊戲，從形形色色的卵與蛋裡孵出的動物：烏龜、蟋蟀、老鷹、蜘蛛、駝鳥、蝌蚪、蛇、蝸牛、鱷魚和章魚，牠們準時出生，來到人間後第一個遇到的人就是 Yoyo，和他互動建立的情感，也成了催化 Yoyo 學習準時的動力。

　　在這齣單幕不換場的作品裡，前述那些動物的誕生等情節，其實都是非真實的戲中戲——是爺爺和奶奶扮演呈現的，換言之，這也是一場爺爺、奶奶和Yoyo共同完成的親子遊戲，於是衣架可以替代成樹木供蟋蟀躲藏；衣架披上被單，上面懸

置一頂帽子又能變成老鷹的巢；茶几翻轉過來變成船……，物盡其用，每個道具都活活潑潑的被創造出多重生命。人的想像與遊戲合一，於此戲中撞擊出可觀的火花。

　　每個動物偶也是一絕，例如鱷魚的頭由安全帽加工製成，會八爪伸縮的章魚則由雨傘改造，這些隨手可得的物件變成偶之後，再加上演員生動的模擬動作，確實使人看得很開心。不過，蝌蚪一段中的蝌蚪是唯一無偶的演出，蝌蚪如空氣般虛擬，被 Yoyo 放在掌心，這種虛擬動作在中國傳統戲劇裡常見，但在這齣兒童劇則有不連貫的突兀，可以再想想如何讓蝌蚪有具體的偶出現。此外，語言上聽不懂也無所謂，以偶為媒介，以藝術為念，《蛋》圓滿的完成了一次跨國的交流。

　　在遊戲中傳遞生活常規、建立生命價值，有趣而不死板說教，開放自由又無權威尊卑之分，知識、情感俱美好的安住在他們一舉一動的交流中。這樣的祖孫情是讓人感動的；這樣的教育模式是讓人欣羨的；這樣的兒童劇表現是讓人著迷的！常覺得我們的兒童劇製作技術、創作人才不是不如外國，缺乏的是更用心精琢的程度，以及欠缺百變的創意。我所謂的用心，是要在藝術內涵上細心琢磨，對兒童觀眾貼心，兩相結合下，才能創作出既符合兒童觀點，又兼具藝術美感水平的作品。

　　舉個例子來說，《蛋》這齣戲中的 Yoyo 身分雖是男孩，可是表演時演員並未刻意改變聲腔音調去學童音，肢體動作亦自然，服裝上是T恤、七分褲；反觀臺灣兒童劇，凡演頑皮男

孩幾乎都會把帽子反戴，服裝上也常見吊帶褲，這種刻板定型
的樣貌，更不用提那種俗不可耐的表演模式了。這就是成人
想像出來的兒童，早已背離現實，或許能短暫取悅於觀戲的兒
童，但在藝術形象上要深烙人心，很遺憾，在臺灣兒童劇裡還
真難尋覓！

　　用心的前提，必然是尊重，是告誡成人要拋棄權威，蹲
下去和兒童對話；我們兒童劇許多創作喜歡張揚寓教於樂的
宗旨，結果往往是劇中的大人找機會就教訓小孩（代替了編導來
說教）；看看人家《蛋》這齣戲，爺爺、奶奶是用玩的、遊戲
的，讓兒童自覺，體驗，發現，思考，那才是尊重個體的人本
教育啊！

　　整齣戲中，爺爺、奶奶輪流扮演卵或蛋裡生出的動物，他
們倆經常在場後鬼鬼祟祟的變裝、悄悄組合道具，並不時偷
偷凝視著 Yoyo，配合著 Yoyo 的節奏，如果 Yoyo 表現出探險未
知的驚慌，他們就在後面鋪陳出詭譎氣息，爺爺、奶奶的投
入，又不搶 Yoyo 的丰采，沒有拆穿、嘲弄、責備，三人天衣
無縫的默契，尤其在最後小雞孵出那一刻，三人同時扮演小雞
（戴手套），輪流啼叫，成一直線的走位行列，動作充滿和諧之
美，叫聲反映出希望與朝氣，結尾作收於此，再圓融不過了！

♦ 演出時間：2009 年 2 月 7 日
♦ 演出地點：高雄衛武營藝術文化中心

有形而無神
——義大利 TPO 視覺遊戲劇場
《魔毯上的祕密花園》

　　一開始，被四面皆是觀眾席包圍的長方形舞臺，白得透亮，空的空間感頗有幾分日本枯山水庭園的效果。而後，地板舞臺（也是魔毯的象徵）透過影像裝置浮現水池、花木、飛石……等景物，故事就以此引領我們走入一座虛擬的日本庭園。

　　這是創立於 1981 年的義大利 TPO 視覺遊戲劇場（visual theatre），應 2009 年「臺灣國際藝術節」邀請演出的《魔毯上的祕密花園》（The Japanese Garden）。TPO 視覺遊戲劇場從 1999 年開始，在藝術總監 Davide Venturini 與合作藝術家 Francesco Gandi 的帶領下，大膽探索了數位繪圖技術，並結合了傳統劇場與舞蹈、多媒體藝術等其他藝術類型，發展出舞臺空間與演員肢體新的互動關係，並且孕育出新的劇場概念，他們稱為「CCC 計畫」（children cheering carpet，互動式兒童魔毯遊樂場計畫）——將表演轉變成一場幻想的旅程，在觸動多重感官的劇場中，藝術家與聲音、影像共舞，探索說故事的新方式，觀眾隨時有機會一同上臺，探索舞臺空間並參與演出。

　　由節目單這些簡介看出端倪，不難想像「CCC計畫」表演中強調與觀眾有很親密的互動，但他們的嶄新沉浸互動模式，又和我們在臺灣兒童劇場常看見的團康遊戲般互動模式不太一樣。

　　舉例來說，《魔毯上的祕密花園》把舞臺賦予神奇魔毯的意象，經由影像幻變，展現許多驚奇，多媒體藝術設計，以感應器及其他電子數碼裝置處處暗佈，水面石階，當演員的腳輕輕踩下，音符便流洩出來，石階此刻變成音階，串成如水的音樂聲叮叮咚咚響起，現場觀眾這時也被邀請參與演奏，還可以與演員形成一場音樂的對峙，你跳左三階，我也跟著跳左三階，盡情的玩在一起，觀眾根本不需要表演訓練，但他當下感官與肢體的釋放，使他愉悅的享受，使其他觀眾看得興味盎然。

　　有如水光粼粼的池塘裡，飄浮著翠綠荷葉，荷葉底下尚可見錦鯉游動，觀眾被邀請參與表演，腳一踩荷葉，荷葉就移動，錦鯉好像也在跟人玩捉迷藏，於是不停的追逐中，有踩到時的開心、踩落空的懊惱、拚命追逐的狠勁，參與者瞬間種種情緒變化，同樣成為被觀看的表演的一環。

　　在移動走伐之間，神奇魔毯會不斷轉換影像，視覺影像如萬花筒繽紛綺豔，轉述了一座日本庭園。我之所以說是「轉述」，而不用「複製」、「再現」等其他語詞，因為影像終究有它的侷限，視覺雖然可以看見一切，但庭園裡的花木芳香，

或者細雨過後空氣中浮動的濕潤水氣，這些屬於嗅覺感官的部分，還是無法在影像裡呈現。

　　換言之，視覺語言只是轉述了一幅被裁飾過的世界圖景，但它仍然不夠立體完全，以及真實；再則這些平面的影像並無法完整表現日本庭園講究的禪意，當水池影像成了嬉遊之地，頓時少了神聖脫俗之氛圍，因為日本庭園中的水池寓有心如鏡，鏡澄淨的禪宗思想，由於清，由於靜（淨），在無染無著的狀態下才能映照出自我本心。這些設計出來的科技效果，只模擬了日本庭園的若干外形，但是空寂之神的部分就全然無法掌握與表現。所以我才說它僅是轉述，而且把菁粹神髓遺失了。

　　不過，我也絕對不否認像約翰‧柏格（John Berger, 1926-2017）《觀看的方式》（Ways of Seeing）告訴我們的，觀看先於語言文字，孩子在會說話以前先用看和視覺來辨識。以視覺為導引的《魔毯上的祕密花園》，實已掌握了兒童的心理與生理特徵，的確是成功的互動式劇場。然而我也必須質疑，當整齣戲都只是任憑影像流轉來引發想像，但作為一齣戲本身的故事性非常薄弱，加上有若干影像重複使用，那麼這場感官的幻想旅程，便有如路走到一半，發現再無更明媚的好風景，甚至有點荒涼的感覺萌生了，非常可惜！

♦ 演出時間：2009 年 3 月 14 日
♦ 演出地點：國家戲劇院實驗劇場

即興之所見
——義大利拿坡里滑稽木偶戲《波奇尼拉》

　　Massimo Godoli Peli（馬士儒）帶來的這齣《波奇尼拉》
（*Pulcinella*），我沒看過義大利原版長怎樣，但憑在臺灣和台原
偶戲團合作的這個演出來看，應該是做了許多內涵形式上的
更動。

　　首先據馬來西亞籍導演林耀華表示，加入拿坡里風味的配
樂即是一大變奏曲，像《波奇尼拉》這類滑稽木偶戲，在義大
利具有悠久的歷史，只需要一位操偶師，搭一個簡易的戲棚，
就能在街頭市集等處巡演，燈光、音樂這些技術皆可免去。

　　在一個基礎的故事腳本之外，可以即興發展出一些荒謬
的、滑稽的情節，亦是這類偶戲的演出常態；換言之，因地制
宜的改編很平常，可是和不同民族文化團體合作，有沒有碰撞
出新氣象呢？很可惜，《波奇尼拉》並沒有讓我們看見特別驚
喜之處。

　　《波奇尼拉》故事中的波奇尼拉，和歐洲偶戲中流行的一
個著名人物潘趣（Punch），都是有名的丑角。潘趣大多身穿紅
衣，袖口和褲管吊著一串鈴鐺，只要一出場就會叮噹響。波奇

尼拉和潘趣有如孿生兄弟，他們遊走五湖四海皆是一個滑稽模樣，因此也常被混同成一個角色而已。

波奇尼拉他駝背，總是戴著有鷹勾鼻的黑色面具，穿白袍戴白帽，講話常會像小雞一樣嘰嘰叫。從波奇尼拉的造型來看，很明顯受文藝復興時期興盛的義大利「假面喜劇」（Commedia dell'arte）影響，假面喜劇有別於宮廷的「假面舞劇」（Masque），成形於民間，但真正的起源戲劇學家們眾說紜紜尚無定論，不過可以肯定的是，假面喜劇具有即興創作和角色定型兩大特徵，像《波奇尼拉》這樣的偶戲，只是把真人表演換成掌中木偶，角色還是定型的，極盡胡鬧之能事，動作誇張搞怪引人發噱。假面喜劇擅用諧謔嘲諷時政與腐敗的貴族階級，實際上充滿反叛精神，角色的表現也就更能放肆不羈，不顧什麼清規戒律，因而深受民眾歡迎。

《波奇尼拉》所演的情節很簡單，波奇尼拉接到心愛女子的來信，決定去羅馬，可是他身上沒錢，自己氣自己，在屋內像個陀螺團團轉，一會嚎哭（有真的噴水），一會又破涕為笑。原來波奇尼拉想到一個妙絕的點子──把自己裝進包裹，寄往羅馬。大部分時候，都是波奇尼拉一人自言自語的獨角戲，Massimo Godoli Peli刻意中文、義大利文夾雜，我個人覺得無此必要，若保留全部義大利文，即使聽不懂，但聽得出語言的音韻流動，很可能是充滿詼諧押韻的俚語或俗語，每次只要一冒出中文，語境的轉變，其實對戲的情境是破壞的。

　　最明顯的敗筆如開場不久，波奇尼拉叫場邊的音控（也是導演林耀華）過去，林耀華走過去，人與偶同臺卻沒有更多必要的交集，又倉促回去，整個過程看起來很尷尬，完全不知所以然，看似即興，但也即興得太沒意義了。

　　所謂的即興，應該有種因地制宜的趣味被發展出來，如《波奇尼拉》裡既然提到包裹，臺灣郵政的便利箱出現場中，就會讓人會心一笑。換言之，戲劇操持的語言有沒有融入演出國當地並非重要的即興手段，從生活文化，從特色物件取材，反而更討好。

◆ 演出時間：2009 年 6 月 6 日
◆ 演出地點：臺北林柳新紀念偶戲博物館納豆劇場

看見誠敬和誠心的態度
——加拿大美人魚劇團
《小黑魚，田鼠阿佛與一吋蟲》

　　2009 年是臺北兒童藝術節邁入第10年，以這樣一個地方藝術節來說，能夠持續經營下去我們當然是樂觀其成的。而臺北作為首善之區，藝術節的經營、累積、開拓與創新，對其他縣市而言，自也起了示範作用。

　　本屆宣傳標語「普天童慶」營造出節慶的歡愉想像，從活動中觀察，臺北兒童藝術節的確已讓每年 7、8 月間的臺北充滿童言笑語，萬千雙的眼睛專注凝視著匯集了國內外兒童戲劇團體平均超過二百場的演出，雖然這當中大部分是社區小型演出或免費戶外公演，可是售票性質的演出票房也十分亮麗（低價策略當然有影響），和年初我去高雄衛武營欣賞國際偶戲節的冷清形成強烈對比。

　　臺北兒童藝術節同時舉辦「兒童戲劇創作暨製作演出徵選」，雖然參與的團隊和個人年復一年多有重疊，可是鼓勵臺灣兒童戲劇製作及劇本創作的心意與效果卻是值得肯定的，尤其看見參與者為兒童創作好戲的熱情，令人感動。

因為國內兒童戲劇經營的大環境並未如外界想像中容易，創作人才不足更是隱憂，再加上學界普遍對兒童戲劇仍存在忽略與輕視，兒童戲劇界每年這麼一次大閱兵後，總是讓人一則以喜一則以憂。

憂的原因如前述，此外還有透過觀賞國外團隊的演出後，每每讓人反省我們的藝術水準能否提升與之抗衡，或者又被比下去？

這篇評論我想賞析的對象是加拿大美人魚劇團（Mermaid Theatre of Nova Scotia）的《小黑魚，田鼠阿佛與一吋蟲》（Leo Lionni's Swimmy, Frederick & Inch by Inch），儘管已是讀過許多次的繪本，也看過動畫，但因為是李歐・李奧尼（Leo Lionni, 1910-1999）的作品改編，因為李歐・李奧尼作品獨特迷人的魅力，加拿大美人魚劇團演出的《小黑魚，田鼠阿佛與一吋蟲》，還是讓人心甘情願的買票去觀賞，且期待著進劇場，又滿懷喜悅的離開劇場。

成立於 1972 年的美人魚劇團，是北美洲當前最重要的兒童劇團，他們近年的作品喜歡改編經典繪本，例如《好餓好餓的毛毛蟲》（The Very Hungry Caterpillar，文、圖／Eric Carle）、《猜猜我有多愛你》（Guess How Much I Love You，文／Sam Mcbratney，圖／Anita Jeram）、《晚安，月亮》（Goodnight Moon，文／Margaret Wise Brown，圖／Clement Hurd），都在他們多變的藝術形式詮釋下，使兒童文學動態化後仍有不輸原作的豐富意涵。

美人魚劇團第二次應臺北兒童藝術節之邀帶來的《小

黑魚，田鼠阿佛與一吋蟲》，2007 年被加拿大藝評人 Elissa Barnard 在《*The Chronicle Herald*》讚許為完美的偶劇場，此言絕非誇大，在親臨觀賞之後，我想從「誠敬」和「誠心」兩種態度來談這齣戲。

誠敬是面對原作時，美人魚劇團幾乎一字不差，原汁原味的照著李歐・李奧尼的文本走，連視覺圖像搬上舞臺的也完全複製。或許有人會問，這樣有何創意可言？看看《小黑魚，田鼠阿佛與一吋蟲》集結的三個故事，《小黑魚》（*Swimmy*）用影戲，在音樂的幫襯下，我們有如走入海洋生物館靜觀海洋生物。小黑魚小游協助其他紅色小魚避免被大魚掉的命運，團結假裝形成一條更巨大的魚，小游則扮演了眼睛，合力嚇跑其他的大魚。小游的機智與幽默，在李歐・李奧尼以水彩稀釋又層層拓印的海底世界，在白色的屏幕上透過光影呈現，相較於其他小紅魚身影有被墨綠海藻遮蔽之虞，小游純黑色的外形，反而成了最突出的焦點，他這個「眼睛」看到別人所看不到的面向，神采奕奕，耀如恆星吸引人的目光與之相對。

由此可見，忠於原作未必就是創意偷懶或意識保守，換個角度去想，那是因為原作本就承載了豐盛的寓意，透過劇場形式不折不扣的表現，沒有減損一絲一毫的寓意，這是向李歐・李奧尼誠敬致意，也蘊含了對兒童觀眾的期待，期待他們在劇場依然可以感受閱讀繪本時的樂趣與感動省思吧！

其次，是視覺動態的問題。在任何視覺經驗中，形狀、顏

色、大小和運動等諸要素都包含著動力特性，那麼，這種視覺動力是如何感知到的？在魯道夫・阿恩海姆（Rudolf Arnheim, 1904-2007）《藝術與視知覺》（*Art and Visual Perception: A Psychology of the Creative Eye*）一書中說得很清楚，當視覺刺激材料到達我們眼睛之後，會經過神經系統的處理，在處理的過程中，我們的視覺就會感受到一種動力。知覺能將所見的外部力量對知覺機制形成的入侵性力量反應出來，與此同時，生理系統中的視覺力，也在努力消除由入侵者帶來的對視覺原有完好性的攻擊，最後視知覺將入侵者簡化成最簡潔的圖式，這兩種相爭鬥的力，讓我們感覺到存在於靜止圖式中「有方向的張力」（directed tension）或者「運動」（movement）。就是這種原因，我們看繪本文本亦可覺知小游運動的動力，但不可否認那也需要一點想像，可是繪本改編成戲劇後，動力直接在視覺中呈現，想像成分雖然不在了，卻更能看見小游的活潑生命力，因此要說哪種形式比較好實在是難題。

李歐・李奧尼的作品或多或少都有一些哲學意涵，《田鼠阿佛》（*Frederick*）的哲學尤為深刻。故事中的阿佛，當其他的田鼠都忙著為冬天儲存糧食時，他卻在一旁無所事事，面對質疑，阿佛不疾不徐的回答他在收集陽光、字詞和色彩。當漫長的冬天來臨時，每日吃飽睡睡飽吃的田鼠，食物漸漸虛空，生活變得無趣，阿佛的收集就派上用場了——他展露了他詩人的本色，引領著其他田鼠打開悶閉的感官與想像，身心靈經歷了

一場愉悅的詩之想像旅程。

　　本來以為只用平面紙偶表現這個故事會稍嫌呆板，結果不然。用平面紙偶反而可以適切表達出其他田鼠務實死板的性格；阿佛雖然也是平面紙偶，不過有多種角度的造型變化，能夠表現出他詩人般時而沉思穩重，時而活潑靈動的樣子。再說，李歐・李奧尼的原作本來就是運用紙拼貼而成，圖像簡單又可愛；另外值得一提的是，導演也是藝術總監吉姆・莫羅（Jim Morrow）設計的田鼠紙偶，他們的眼睛暗藏機關，當阿佛要其他田鼠閉上眼睛開始想像時，所有田鼠眼睛就會閉上，有趣程度比起眼睛會眨動的木偶一點也不遜色。

　　《一吋蟲》（Inch by Inch）又是另一番風景，一吋蟲遇到火鶴、巨嘴鳥等動物，為了免於被吃掉，他也跟《小黑魚》中的小游，以智慧化解危機，由女演員安德瑞亞・娜霧德（Andrea Norwood）手控的一吋蟲布偶，輕巧的蠕動身軀，開始量著不同動物的嘴巴、腳、尾巴有幾吋時，全場小朋友在沒有任何詢問或引導的狀況下忘情投入的數數，這樣自然形成的互動參與，便是兒童在劇場可以學習到的最可貴的美感體驗。

　　這種美感體驗，包裹著兒童劇常被賦予的寓教於樂精神；但是樂，絕對不是放縱嬉鬧，把劇場搞得像綜藝節目在玩雜耍或演鬧劇，藝術之樂要引發發自內心真誠的喜悅，願意多思考探索剛才的演出為何如此呈現，若是自己來做會如何創意展現。《小黑魚，田鼠阿佛與一吋蟲》這齣戲也教我們思考，這

才是寓教於樂的終極目標。

　　這齣戲的第二種態度誠心，是面對兒童觀眾而言。李歐・李奧尼在 Lee Bennett Hopkins（1938-2019）所著的《Books are by People》一書中表示過：「我的作品談論的都是廣泛的主題，我的書是寓言故事，它們表達了我的想法與感覺。而它們表現的形式正好適合孩子，這真是一個令人高興的巧合。」如前所言，被搬上舞臺的李歐・李奧尼作品，依然保有寓意可供思索，表演引發的興味，則會刺激兒童回頭閱讀比較，這樣的創作是以誠心獻給兒童的，沒有把兒童當作幼稚，以為隨意誇張搞怪就能使兒童逗笑，或以逗笑為本，忘了戲劇之為藝術還有它該表現、堅持的東西，不能因為是兒童劇就自己降格放棄了。

　　誠敬和誠心兩種態度，不巧都是臺灣兒童劇普遍欠缺的，臺北兒童藝術節的國際交流為我們打開一扇窗，但十年來，究竟我們向別人學習了多少，改變了多少呢？

◆ 演出時間：2009 年 7 月 10 日
◆ 演出地點：臺北市政府親子劇場

　　◎原載《劇場事 8》，臺南：臺南人劇團，2010 年 2 月。

簡單就是美
——墨西哥飛歌拉特劇團《*PacPac*》

　　墨西哥飛歌拉特劇團（Figurat S. C.）曾演出的《Petroushka 和繪畫》，舞臺布景乃截取自荷蘭畫家蒙德里安（Piet Mondrian, 1872-1944）《Composition 構成系列》的部分。

　　蒙德里安代表的新造形主義（Neo-Plasticism），企圖把藝術形式和自然形象完全分離，純粹運用幾何圖像掌握畫面造形或形式。《Composition 構成系列》僅是用水平和垂直的黑線條分割出不同大小的色塊，看似單純簡單無深義，可是大小不一的方格、長短不同的線條、對比明顯的顏色相融在一起亦創造出流動的音樂性。

　　於是我們可以理解《Petroushka 和繪畫》演出的舞臺現場為何有鋼琴演奏，導引出黑色色塊裡一個白色偶的出現，音樂在這齣戲中也扮演著後續情節進行的靈魂。

　　光憑這一小段介紹，不難看出飛歌拉特劇團作品的實驗性；但值得注意的是，這個甫於 2009 年初成立的劇團，他們的定位可是為兒童、青少年創作的。這和我們的認知略有不同，因為臺灣的兒童劇鮮少有實驗性如此強的作品出現，或者

　　說很難把兒童劇和實驗聯繫在一起，一切以兒童觀眾能懂為依歸，不免也造成某些兒童劇創作先天的束縛。

　　2009 年「關渡藝術節」邀請飛歌拉特劇團演出的《PacPac》，要說有什麼劇情的話，只要一句話就可以說盡：一件小玩具 PacPac 偷溜出去玩，遇到小麻煩，幸好有媽媽偷跟隨著保護它。只是這樣的情節卻要演繹成五十分鐘長度的戲，操偶的演員 Emmanuel Márquez（也是導演、編劇）和 César Rodrigues 大半時候是無台詞的，僅有一些擬聲，任配樂牽引著偶的活動，我們所見的景象若夢境般的鏡頭轉換，果然有部分不耐的小孩和成人看不到三分之一就離開，但也有更多人留下看完全場。

　　《PacPac》的演出形式雖稱不上新鮮震撼，但仍保有一絲實驗性，例如偶的造型不是一眼可辨，樣子似一個葫蘆，應是用彩色襪子加上棉花擠成的，有相當的彈性，可以表現劇中玩具的靈動。更多時候，只是圓球狀的偶，不斷在進行組合、再生、解離，既可表現它們的親密交會，也再次印證新造形主義的藝術觀。

　　玩具世界捨棄具象表現，純粹幾何造型，要如何呈現角色差異，端視演員操偶的工夫，例如媽媽微微的點頭，小玩具撒嬌似的依賴在身旁，仔細看不難看出趣味。這樣的表演手法，觀者必須融入許多想像，我的解釋可能也非編導本意，但這才是兒童劇最珍貴的價值不是嗎？

　　簡單不代表就是單調呆板，簡單可以是我們美感體驗的出

發點，這也是被諸多臺灣兒童劇場工作者和觀眾誤解的部分，
有必要澄清，再提醒反思。我們可以揚棄外在表象的堆砌，回
到藝術需要想像力與創造力的本質，做出不一樣的兒童劇應該
不是夢想吧！

◆ 演出時間：2009 年 10 月 17 日
◆ 演出地點：臺北藝術大學人文廣場

回歸，或出走，這是想像的問題
——澳門足跡《境‧遇》

　　當前國際上非常受矚目的繪本作家陳志勇（Shaun Tan, 1974-），
2011 年以他繪本《失物招領》（The Lost Thing）改編的動畫在奧斯
卡獲頒動畫獎，向來以慢工出細活著稱的陳志勇，父親是馬來
西亞華人，母親是澳洲人，他是生長在澳洲的華裔移民第二
代。這樣的身分背景，跨文化的融合或衝突，使得他筆下詮釋
的瀰漫奇幻異想的移民故事《抵岸》（The Arrival）更具說服力。
2006 年出版的《抵岸》，本著十年磨一劍的細緻錘鍊功夫，
出版後便榮獲 2007 年義大利波隆那書展評審特別獎等諸多獎
項肯定。

　　《抵岸》被澳門足跡相中改編成《境‧遇》演出，與其說
是偶然相遇得到創作靈感，倒不如說一切彷彿冥冥之中的緣
定，因為中文「足跡」、「抵岸」這兩個詞皆指涉了一種行動
狀態，也許是長途的移動，也許是短程的漂流；也許是剛出發
上路，也許是踏上最終歸屬。行遊是身體的動，而創作何嘗不
也是一種行遊，只不過它是精神、心靈的動，或說先靜後動。
創作可以跨越的時空，遠比身體可經歷的更廣闊遼遠，甚至無

邊無界。

　　先了解《境‧遇》這齣戲生成的血緣脈絡後，再來談這齣戲的表現形式與內容會更有意思。《境‧遇》根據導演莫兆忠的說法，它是一齣持續發展尚未定形，且會因演出場地不同特性作調整的小品人偶劇。2010年他們已來臺灣在臺北、花蓮巡演過一次，2011年6月間，又重抵臺灣在臺南、臺東上演，此次最大的變動是原主演的盧頌寧之外，再增加一名演員文舒琪，因應新的陣容，當然劇情上也有更改之處。2010年的版本我未看過，所以僅就2011年臺南這場所見作論述。

　　位在臺南成功大學旁的 Masa Loft 咖啡館，是一家頗具文藝氣息的咖啡館。咖啡館一隅有一座三面白色書櫃，這個書區還特別鋪設略高起的木質地板，和其他用餐桌椅形成空間的區隔。《境‧遇》選擇書區作為舞臺，書櫃成為布景，也是戲中諸多道具物件的擱置處，在戲未開演前，兩位演員已在書區就定位，閒適自在地翻著書，或整理道具，融於情境帶出非刻意表演的自然本色；更有趣的是那些被擱置在書櫃上的道具物件，宛如原先書櫃上的若干展示品，既可以和咖啡館主人的收藏對話，也俯瞰著在咖啡館發生的故事，這些道具物件也好似有了生命靈性，不再是單純的物品而已。

　　待戲正式上演，盧頌寧輕盈靈巧像風像水的肢體，緩緩地將折好的紙鶴、紙船一一送給觀眾。紙鶴是祈福的象徵，是遠離故鄉踏上異域的移民者的心情寫照；紙船則背負了夢想，像

奧德塞（Odysseus）出航的漂泊旅程，加上紙船薄脆不堅，有必經渡歷險的暗示。這個開場的設計既有文學／舞蹈劇場的晶瑩詩意，亦有儀式般的莊嚴敬慎氛圍，共同交織成啟程的序曲。

接下來文舒琪的獨白：

> 我做了一個夢，夢裡面我和我的家人帶著好多衣服、家電和家具去旅行，在旅途中我們一直走一直走，我們不知道該在什麼地方停下來，後來，我們遇上一個神仙，他看著我們，還有我們的衣服、家電和家具，他什麼都沒說，然後用手指向他背後的一口井，我們走過去，放下那些衣服、家電和家具，就這樣住下來了。

我特別把這個夢境台詞抄錄下來，因為「走路」這個意象在夢的解析中意義明確，如同羅洪・拉頌斯（Laurent Lachance, 1931-）《解讀孩子的夢境》（*Interprétez Les Rêves De Votre Enfant*）一書說的：「夢到走路表示孩子正常地成長，這個夢也表示他可能得透過某個人進行某件事。」由於文舒琪的外型看起來仍有一絲純真孩子氣，因此若說她在劇中是扮演陳志勇原作中一家三口中的小孩也是恰如其分，她的夢境是心靈的表徵，也啟示對未來現實的想像。

當夢中所述的一切，透過執頭偶、紙偶等各類型的偶來表演，可輕易製造出夢幻的效果，而這種縹緲虛幻的表徵，自此

溢滿整齣戲，直到結尾收在盧頌寧走進書櫃間的一扇門後，文舒琪走出咖啡館門外，戲收筆於此，使得尋找異境抵岸的目的地出現耐人尋味的對比：一個像是回歸，一個像是出走，殊途沒有同歸，是否暗示著有人行旅還會持續下去？

　　其實陳志勇的原著更妙，最後一頁是兩個女孩拿著地圖似在找尋目的地，她們將通往何處呢？繪本的視覺圖像本就可以不必像文字一樣去交代細節，空白正是為了激發更深廣的想像空間，在想像空間的行遊，在中國文化的底蘊中也有「神遊」可以詮釋，但神遊的世界再怎麼瑰麗多變，也都會有個體的文化閱歷滲透其中，也就是說時空的維度是經由內在心理延展決定的。

　　《境・遇》和陳志勇的原著皆有種超越現實經驗，開啟想像的意圖，不管主觀的觀看，或想客觀的評鑑定義它算不算兒童劇，或許不是最重要的，重要是我們的想像如同戲裡的行李箱打開後出現的不是尋常的衣物，想像有被提昇、開掘，但又有對移民／文化的現實觀照，這戲就不是停留在天馬行空的玄想表面而已了。

♦ 演出時間：2011 年 6 月 22 日
♦ 演出地點：臺南 Masa Loft 咖啡館

◎原載《劇場・閱讀》，2011 年 8 月號。

回到說故事技藝的本真表現
──阿根廷歐馬劇團《勇敢的小錫兵》

在兒童劇場裡，安徒生的童話向來是長演不衰，跨國界、種族、語言的創作者都愛改編的戲碼。

2014年「高雄兒童藝術教育節」邀請來自阿根廷的歐馬劇團（Omar Alvares Titeres Puppey Arts Company）演出的《勇敢的小錫兵》（El Soldadito de Plomo），再次向我們印證了安徒生童話之迷人，在於安徒生擅用充滿詩意的語言，突顯人性最可貴的純真、善良，他的童話主人翁多半帶著悲劇色彩，歷經磨難，最後也未必是圓滿的結局。然而也正是這樣的缺憾，更真切顯示出人生苦厄本來，佛陀則在這本來中覺悟，離苦得樂，修渡至涅槃寂靜的彼岸。

藝術創作從某些角度來看，也近似宗教。創作者常常以血肉、以生命的苦痛滋養出創作，創作完成後，靈魂、情感彷彿經歷宣洩滌淨。這是創作生生不息的一條道路。

正因為我們都熟悉感動安徒生的故事，要再看一齣改編安徒生作品的兒童劇，我自然會期待欲知安徒生作品裡的美學特徵是否會被保留下來，還是被解構殆盡。

　　歐馬劇團《勇敢的小錫兵》看來是原原本本照著原著走，從小錫兵被製造出，但因為工廠錫不夠害他少一條腿，然後他被買走成為一個男孩的玩具，一場意外中掉下樓掉進地下水道，成為一條魚的食物；沒想到魚被捕獲剖開後，小錫兵重見天日，才幸運的回到男孩家，浪漫痴情的小錫兵，又可以看見他心儀的芭蕾女孩玩偶，但快樂不久卻又不幸的被扔進火爐間燒燬，最後化成一顆小小的錫心。

　　《勇敢的小錫兵》搭起的舞臺並不大，長約兩百公分而已，全程由 Omar Alvarez 一人操偶演出。不是全亮的燈光，更有一種像在為孩子說床邊故事的氛圍。配合著聲音旁白，Omar Alvarez 以優雅緩慢的身體動作，演繹著故事，他一開始將單腳小錫兵從紙盒裡拿出時，動作充滿溫柔疼惜，小錫兵佇立在他掌心，就像得到愛的祝福而堅強勇敢。當 Omar Alvarez 打開城堡立體書，住在城堡裡的芭蕾女孩，也在 Omar Alvarez 動作細緻的操作下，美得如同一顆鑽石發光，讓小錫兵深深被吸引有了更堅定的理由。

　　小錫兵掉入地下水道，舞臺後方拉起打了藍光的白布，視覺立刻轉換；轉換後，小錫兵被魚吃則用紙影偶戲表現，形式運用一切顯得合理自然。尾聲，白布打上紅光象徵火燄，小錫兵在熊熊火燄中幻想和芭蕾女孩共舞的畫面，看起來十分淒美動人。

　　配合在臺灣的演出，這齣戲原來的聲音旁白也找人用中文

敘述，但老實說少了點韻味，和 Omar Alvarez 同樣充滿詩意的
身體語言不甚契合。不過，觀賞這樣的兒童劇，對臺灣的兒童
劇創作者而言，仍不失為一次啟發——它再次告訴我們兒童劇
也可以不歌不舞，不喧嘩不搞笑，就是原原本本的回到說故事
本身，重現說故事作為德國思想家班雅明看重的一種技藝，以
接近本真本色的姿態，不用過度包裝，還故事最真實的聲音、
最應該的表情、最需要的形式，一切足矣。

♦ 演出時間：2014 年 7 月 22 日
♦ 演出地點：高雄大東國小黑箱劇場

◎原載《表演藝術評論台》，2014 年 8 月 6 日。

聞到玫瑰芳香
——保加利亞偶戲團
《民謠偶戲Tumba Lumba》

　　偶戲是老少咸宜的戲劇類型，但要做到老少咸宜的關鍵，就是要讓偶活出生命力，引發觀眾的想像與情感投入。

　　東歐的偶戲歷史發展悠久，且各國家間互有繼承影響，偶的製作與操演品質精良，偶戲的美學形式既能保留延續民族傳統，又日益求新求變。但如我這樣的觀眾，對東歐的偶戲多半把焦點鎖定在捷克的懸絲偶，不免因此陌生，或忽視了其他東歐國家間的同中有異。

　　因高雄第一次舉辦的「高雄朗讀偶戲節」，得以欣賞這齣保加利亞的偶戲。戲名《民謠偶戲》，鮮明的標誌出「民謠」與「偶」在這齣戲的作用是對等的，如魚幫水、水幫魚的親密關係，無可切割，所以看完這齣戲，我們實也聽完一場旋律輕快悠揚，充滿節慶歡愉氣息的民謠音樂會。既有民謠，當然舞也少不了，四位演員一出場就是穿著傳統服飾跳著舞出來的，不過，隨後跳舞的主體轉為偶。

　　首先亮相的木偶，也穿上傳統服飾，兩個女性造型的偶一

身斯拉夫式的白色長工作服，長袖高領，衣領與裙擺處有色彩鮮麗的刺繡圖騰紋飾，髮束長辮，頭上與辮子上俱有黃紅相間的頭飾。兩個男性造型偶也是白色的衣褲，腰繫紅色腰帶，衣服胸襟處亦可見刺繡裝飾。偶的手腳是綁在快與人同高的長木棍上，演員俐落操作木棍表現出偶隨音樂的律動，其舞蹈動作乍看簡單，可是腳步節拍變化迅速，因著演員身體的擺動、旋轉而變得複雜。

《民謠偶戲》戲可分成七個段落，除了尾聲一段沒用到偶，第二段則是用手套偶，其餘幾段都是物件偶，此外第六段尚加入大型傀儡，使得偶的運用豐富多樣。我最喜歡的還是運用物件偶那幾段，充分的創意實踐物件本體擁有的擬像，在物件與物件的組合間玩出創意興味，例如羊毛毯披在兩齒尖耙上頭幻化為山羊；木棍戴上帽子，套上布，搖身一變就是人；一堆蔬菜水果串連起來，有了頭與四肢同樣可以化身成人模人樣；更有趣的是把小板凳當作牛身，毛毯扭曲一下安在板凳座下，竟然就做出擠牛奶的效果，真讓人拍案叫絕！

而這七個段落的故事，嚴格說來沒有太多相連脈絡，可以各自獨立來看；倘若想從中仔細找出關聯，或許可以說是在描述某個保加利亞鄉村的生活情景吧！有日常勞動的寫照，有農忙後男女間浪漫的感情交流，有慶祝豐收的喜悅分享，有祭典的儀式與神話妖魔現身……雖然沒有所謂的主角（主述觀點），但透過四位演員嫻熟的默契，自然不造作的肢體表現和情緒變

化，帶領我們看見一幅保加利亞的庶民生活圖像，純樸、安逸、豐足。

　　在這齣戲演唱的民謠中不斷聽見「Tumba Lumba」一詞，雖然不知道意思，但從演員的表情判斷，應該是美好的象徵。保加利亞因為盛產玫瑰，素有「玫瑰之國」的雅號，可惜玫瑰沒有在這齣戲中出現，或成為物件偶，但在一片清平祥和的演出基調中，我們仍彷彿浸潤在玫瑰花叢間，聞到滿溢的芳香，而那芳香正是前述既延續民族傳統，又日益求新求變的文化土壤孕育出來的。

◆ 演出時間：2015 年 2 月 12 日
◆ 演出地點：高雄市立圖書館小劇場

◎原載《表演藝術評論台》，2015 年 2 月 24 日。

互動是必然或迷思？
——中國兒童藝術劇院《伊索寓言》

　　今日觀眾習於看見，也喜歡兒童劇演出中會有互動。常見的模式如演員問臺下小朋友問題，甚至邀約帶動唱，或跑到觀眾席假裝尋找東西之類的橋段，一再重複出現於大部分的兒童劇，久而久之養成觀眾的錯誤認知，認為如果有一齣兒童劇完全沒有互動，觀眾評價就會有較多負面惡評，會認為沒互動戲不好看不有趣，孩子會覺得無聊。有心改革兒童劇美學內涵者，對此都有滿肚子苦水。

　　看完中國兒童藝術劇院《伊索寓言》這齣戲又出現大量如前所述的互動橋段，我心中常存的困惑，不禁要再次跳出來大聲詰問：兒童劇的互動是必然的嗎？沒有互動，孩子就沒有參與感了嗎？

　　讓我們把該不該互動的討論，拉回到戲劇的幻覺原理來思考。姚一葦（1922-1997）《戲劇原理》中很清楚指出：「我們都知道，戲劇是假的，但是就在那一剎那間，觀眾忘記了它是假的，而把它當作了真實的。這不是真實，而是真實的幻覺（illusion of reality）……。」這段話說明戲劇欣賞產生的心理幻

覺，在劇場看戲當下，幻覺產生其實就是一種參與了。我們大部分成人創作兒童劇時，擔憂孩子專注力不足坐不住，就想方設法一定要塞幾個互動進到戲裡；然而，有這種觀念的成人，說穿了多半是自以為是的了解兒童，其實根本不懂兒童的需要是什麼？

　　如果有一個好故事，孩子可以被吸引；如果戲不要貪心做長，控制在四十至五十分，更毋需擔心孩子的專注力問題；如果真有孩子還是幾分鐘就坐不住，也請記得——孩子就是孩子，因為他們的大腦持續發展中，會同時在觀察注意許多他們好奇想探索的事啊，坐滿二十分鐘後的分心都是正常的！就像繪本《天空為什麼是藍色的？》（*Why Is the Sky Blue?*）描繪的那隻小兔子，他在同一時間會同時有許多事情想探索知道，象徵著孩子正要投身了解世界的廣大浩瀚，這不是應該鼓勵的嗎？

　　說到這，我不是要主張兒童劇中完全不要有互動，而是要提醒適當運用，且最好的互動是可以引發五感與想像力、創造力運作。換言之，我主張的是：不要只把互動當作一齣戲吸引孩子的手段，以為孩子互動玩得快樂，戲受歡迎就覺得自己做了好戲。戲中的互動帶來短暫的滿足，絕對不能把這當成戲受歡迎的指標而自滿，迷思亟待廢止。

　　再回來談《伊索寓言》，倘若導演能將那些玩到俗濫的互動全拿掉，並不影響戲的節奏。舉個例子來說：當戲中的大野狼肚子餓要找男孩，問臺下男孩在哪裡，有孩子說左邊，大野

狼就故意跑右邊，明明在身後就是找不到。從現場反應來看，大野狼這般搞笑耍笨的動作的確好笑沒錯，可是兒童劇的表演只能一直停留在搞笑耍笨的層次嗎？這是一種再被刻意造作出來的行為模式，違反角色前面性格精明凶狠的模樣，怎麼沒人察覺，又為何要容忍它在兒童劇中不斷發生？不要玩這些互動的話，《伊索寓言》將會是一齣節奏緊湊的小品，有意思的串起〈烏鴉喝水〉、〈牧童和狼〉、〈石頭湯〉、〈農夫和樵夫〉、〈烏鴉和狐狸〉等寓言合為一齣，再用故事劇場的生動簡易方式，表現出故事中人事物。

我們浸潤在這個故事情境裡，可以看見愛唱歌的烏鴉卻總是聲如魔音穿腦，可是她丟石頭在瓶中喝到水的聰明，還有幫助男孩的善良，俱讓這個角色顯得可愛，那噪音般的鬼叫，聽起來反而也變天真可忍受了。兒童劇最核心的故事，不正是要讓孩子看見這些活潑有生命力的角色和角色的行動嗎？

寓言原本擁有的智慧與簡約語言，在這齣戲中也看得見，例如烏鴉喝水，瓶子由一位男演員以身體姿勢扮演，烏鴉假裝丟石頭時，飾演瓶子的男演員身體就抖一下發出「咚」的聲音，這就是戲劇教育一直在讚揚的以身體為媒介，富有想像力的優美創造。這段表演形式很簡單，不用任何道具就可操作，把寓言的簡約語言帶到身體的簡約語言層面去了。

不過，說書人幾個寓言故事段落結束，都會跳出來明確說明寓意，彰顯教育訓示功能又變累贅，這些部分若也刪去，讓

觀者自行思考，整齣戲的處理感覺會更簡潔有力。

　　這齣戲舞臺上設計出幾排錯落堆疊的箱子，透著光如燈箱，原先期待這些箱子可以成為另一個舞臺，演出皮影戲，就很有跨文化的意趣。最後箱子依舊是箱子，以此再期許這齣戲或所有的兒童劇創作，永遠不要忘記打開想像力的魔法箱，去創造更多的驚喜。

♦ 演出時間：2015 年 3 月 7 日
♦ 演出地點：臺北市政府親子劇場

　　　　　◎原載《表演藝術評論台》，2015 年 3 月 17 日。

記憶之「空」
——澳洲柏斯劇團《陪你到最後》

　　當老人失智的議題愈來愈受重視，並在不同領域的藝術創作中呈現，我最感興趣追索的是這些創作的核心觀點，是只想冷靜理性，甚至帶點殘酷的揭示老人失智之為病的苦痛？或是在沉鬱傷悲中，哀惋怨嘆青春不再、記憶消逝？抑或是懷著恐懼憂思，惶惑不安的面對未知？

　　澳洲柏斯劇團（Perth Theatre Company）此次在2015年「高雄春天藝術節」演出的《陪你到最後》（It' Dark Outside），倒是別出心裁又闢出一個前述我未預設到的新觀點：把一個失智老人，幻想追捕失落的記憶，巧妙運用偶戲、動畫、光影的形式，表現得詩意靈動，在豐饒意象的揣測猜解之間，還可以勾引蘊藏的一絲絲幽默，令人印象深刻。

　　奧瑪‧開儼（Omar Khayyam, 1048-1131）《魯拜集》（Rubaiyat of Omar Khayyam）寫著：「不論在納霞堡或在巴比倫，不論杯中物是苦還是醇，生命之汁滴滴流盡，生命之葉片片飄零。」從這齣戲看來，生命的凋零老去，記憶的失去，似乎在坦然以對中，將一切苦痛、悲傷、喟嘆、恐懼等負面情緒都消解沖

淡了。

　　主角失憶的老人，由女演員艾利兒・格雷（Arille Gray），戴著面具頭套演出，艾利兒・格雷創造了一個「讓人相信」（make believe）的身體，不僅是肉身形態動作的模仿，甚至是配合無表情的面具頭套，詮釋出失憶狀態下的木然無情感。那在舞臺空間緩緩行動的身影，甚至沒有性別符號，純粹讓觀者看見一個老朽的人幻覺的產生。而他的幻覺，某種程度來說，具有宣洩療效，幫他的生命找到可以繼續的理由。

　　既然說到老人的幻覺，不得不說編導充滿巧思的將電影西部片慣用的橋段融入戲中，老人走出門，隨之一張追緝令、一個黑衣怪客出現，構織出在不同空間的追捕戲碼，雖然少了西部片警匪槍戰對峙的煙硝，可還是漫佈懸疑緊張感。捕捉網在畫面中出現可以有多重指涉，可以是要捕捉人，也可以是要捕捉記憶，更可以是要捕捉流逝的歲月，所以當最後原先不斷在追捕老人的黑衣怪客，搖身一變成了在家中陪伴守候老人的兒子，這個溫馨的轉折，也如夢幻泡影暗示著生命的本質其實是「空」，空無寂滅後再生，生之後再走入空，在循環輪迴之間，看待記憶之空，好像也不全然是壞事了。

　　因為這個記憶之空失憶的背後，正提醒著我們陪伴的重要，而且能夠陪伴到最後的話，即使記憶漂泊遊蕩而去，但身體和心靈還不致孤單無依無侍。當尾聲，另一位男演員將艾利兒・格雷飾演的老人面具頭套拿下、外衣卸下，隱喻著因病毀

壞的舊皮囊最後也要歸無，換言之，我們所面對的已不只是失
智的課題，更是生命消逝的現實大課題了，而我們都準備好泰
然面對了嗎？不斷出入真實與幻覺之間，驅策我們層層逼近生
命的本質去思考成住壞空的轉變，並在轉變中尋找相應的行為
態度，或許正是這齣戲最重要的題旨與觀賞效益。

◆ 演出時間：2015 年 3 月 29 日
◆ 演出地點：高雄駁二特區正港小劇場

為生命編織的美麗謊言
——智利多布雷劇團《走在鋼索上》

　　兒童劇要說故事，但說的故事，若不只是故事，還能觸動兒童心理狀態的象徵，使他們心中的意識圖像開始產生變化，進而幫助他們釋放情緒內在驅力（drive）衝突時，這樣的故事我們就可以說它具有療癒效果。

　　在兒童的生長經驗中，由於一直處於被大人馴化、教化的身體建構，進而期待他們走向成熟社會化。然而，大人這麼理所當然的教養認知，也往往忽略了還孩子做孩子的權利，忘了真切看見他們表達喜怒哀懼的種種需要，而急著用大人的眼光與標準，將他們的情緒表達需要壓制下來。比方孩子傷心、受挫、委屈時候的哭泣，不但不給撫慰，男孩更常被要求：「不准哭！」或「男生不要那麼愛哭！」又如孩子承受恐懼時，得到的回應常常是：「沒什麼好怕的！」或「你要勇敢！」如果我們大人願意多花點心思，先別急著去壓抑不平靜狀態下的孩子，將會更清楚透澈地看見並理解孩子情緒內在之流需要被疏通往何處流去。

　　我先岔開《走在鋼索上》（*Sobre La Cuerda Floja*）這齣戲本身，

會談論兒童心理需求，其實還是扣住這齣戲中的題旨延展的。《走在鋼索上》敘說死亡，不可否認仍有許多家長老師，乃至兒童劇場工作者，依然認為是兒童不宜的議題。但這就是大人自我意識的受限，卻要孩子也跟著自縛在一個看似安全卻保守的繭裡，我們是要讓每個孩子都成了不食人間煙火的古墓派嗎？兒童作為一個體生命，既然是生命，生命的死生循環無可避免要去面對。就算不去看個體自我，那麼其他生命的存在，一樣會去看見他的欣榮與衰亡啊！

死亡不是不能談，而是要看創作者如何談。也唯有坦然、理性、平靜面對這議題，我們才能學習到更從容安定於當下，珍惜生命擁有，這是我們要教給孩子體驗很重要的生命課題不是嗎？所以像《走在鋼索上》這樣的兒童劇，願意正視此常在的生命課題，我是欣然樂見的。

然後我們來看看這齣戲如何說故事。就表現形式而言，採用了動畫與偶戲融合演出，在當代劇場此手法已不算新鮮，所幸這齣戲的動畫沒有喧賓奪主，恰如其分的與偶戲交錯疊合，推演著故事演進。例如戲中爺爺帶孫女埃思梅（Esme）去海邊，幾個浪花拍打沙灘的鏡頭之後，回到偶戲，埃思梅央求爺爺背她，爺爺做了，但爺爺說埃思梅長大了快背不動，開玩笑要換埃思梅背爺爺，埃思梅也答應，結果卻連抱都抱不動爺爺。操作爺爺和埃思梅的偶師，完全把祖孫倆人身體接觸那種親密相近真切呈現，呼吸與情感流動在劇場內令人低迴沉吟不

已，若光靠動畫持續描繪情感力道恐怕有所不足。

　　埃思梅總是在夏天暑假來爺爺家度假，但奶奶今年不在了，埃思梅問起，爺爺總是迂迴的編造美麗謊言，一會說她去一個很遠很安定的地方旅行，一會說她跟一個馬戲團去看表演。埃思梅不停問為什麼，她想知道奶奶為何獨自前往？她想知道爺爺何時可以帶她去？爺爺的態度就是曖昧猶疑不說破，也不拒絕，這種態度就像走在鋼索上，需要一直保持戰戰兢兢，每一句話都說得危危顫顫，小心翼翼。戲中埃思梅看起來是一個極有教養、端莊乖巧可愛的女孩，雖然無法再見到奶奶，也去不到爺爺編造的地方，但她小小的心靈似乎一直感覺奶奶仍在。小小的箱型舞臺是爺爺的家，那小小的黑箱世界也是埃思梅的心靈世界投射，在暗中點有溫暖的微光，所以埃思梅沒有那麼傷悲，或憤怒奶奶不在爺爺又不帶她去找奶奶。

　　有一場埃思梅睡不著的戲，她爬起來要爺爺說故事給她聽，要像以前奶奶給她說故事那樣。只見爺爺不慌不忙，慢慢走到埃思梅床邊，摸摸她頭髮、摟摟她肩膀，每一個細膩的動作，都讓人專注屏息，著迷於偶戲既真實又夢幻的表現特質。

　　故事最後，動畫影像停格在埃思梅畫的一張畫，畫中有爺爺、奶奶和她三人甜蜜和樂的樣子，畫被貼在冰箱上，冰箱旁則是一個瓦斯爐正在煮水，水壺水已沸騰，冒著蒸氣熱煙。一切都是無聲，很安靜、很抒情，卻雋永有味的畫面。

　　其實整齣戲至此故事描述都很抒情平靜，毫無跌宕起伏

的轉變，可是看見水之沸騰，為何我們情感能跟著波動起伏呢？我想是因為在那些生活物件中，使我們看見情感的溫度，聯繫著記憶，未曾散去消逝，如同克蕾兒・馬可斯（Clare Cooper Marcus, 1934-）《家屋，自我的一面鏡子》（*House As A Mirror Of Self*）書中所言：「家屋除了是日常生活的功能環境（functional settings）之外，還容納著記憶的收藏品。物件、圖畫、家具、海報、裝飾品——這一切都使我們憶起生命中重要的人、地點、階段、經驗以及價值。」這段話可說是這齣戲最好的註腳了。

　　至於爺爺的謊言最後是否被戳破了，留下的想像空間頗耐人尋味。倘若那張畫代表埃思梅知道真相後的想念，那表示她的思念也有了宣洩；相反的，若爺爺還是沒告知真相，可是從埃思梅和爺爺互動的點點滴滴，以及尾聲那個恬淡又幸福的畫面所昭示，我相信埃思梅他日知道奶奶過世後，悲傷也能得到療癒的。

◆ 演出時間：2015 年 7 月 11 日
◆ 演出地點：臺北水源劇場

看夢境演示
——西班牙動力核心劇團《格林童話森林》

　　英國作家菲力普・普曼（Philip Pullman, 1946-）在他重新改寫的著作《格林童話》（Grimm Tales For Young & Old）序言中提到：「迅速是童話故事的一大美德。優秀的童話故事通常以夢境般的速度，一個事件銜接到另一事件，該提的情節才會停下來說，其餘一律迅速帶過。」這段話幾乎可以用來概括西班牙動力核心劇團（La Maquiné）《格林童話森林》（El bosque de Grimm）這齣戲的美學特徵。

　　《格林童話森林》萃取了〈睡美人〉、〈青蛙王子〉、〈拇指姑娘〉、〈白雪公主〉、〈糖果屋〉、〈小紅帽〉等童話的角色、情節的部分元素，用意不在揉合像梅莉・史翠普（Meryl Streep, 1949-）主演的電影《魔法黑森林》（Into the Woods）那樣說出一個新的故事，而是完全展示了後現代的拼貼手法，輔以視覺效果瑰麗豐富多變的光影與偶戲，以及一些象徵意味濃厚的道具（如紅氣球），擺明讓觀眾眼花撩亂的看見格林童話如影像快轉，再從浮光掠影中拾掇，自行綴補齊備。這種快速流轉殘存印象的標記，本質上更接近夢境，所以我認為，這齣戲更

像一個有關格林童話的夢境演示。

　　這場夢境演示，理所當然始於一片漆黑，音樂流洩進來後，樹姿光影浮現，一位女演員隨後動作輕盈出現，引領觀者走進森林，但這片森林一開始給人的感覺並不陰森可怕，而是瀰漫著靜謐氣息。當然，我們也好似被引領走進一個夢境裡去了，但夢境並不黑暗詭譎，而是漸漸顯露斑斕色彩，隨後看童話角色活過來。

　　值得注意的是全劇音樂採用拉威爾（Maurice Ravel, 1875-1937）的《鵝媽媽組曲》（Ma mère l'Oye），這首經典名曲，靈感本來就是從貝洛（Charles Perrault, 1628-1703）等人的童話創造而來，飽含童話的純真幻想，曲式編排、樂器使用，皆能巧妙營造故事需要的氛圍。例如第一段〈睡美人之孔雀舞曲〉（Pavane de la Belle au bois dormant: Lent），開頭長笛吹出十分祥和安靜，又帶著微微悲傷的樂句，彷彿寫照睡美人沉睡百年不醒的狀態，一下子便把人拉進戲中／音樂中的童話異想世界。

　　有趣的是，若讀過《貝洛童話》和《格林童話》，可以參照比較兩書搜集採錄的〈小紅帽〉等諸多相同的童話，但是編寫的情節卻有別，主旨思想亦因此形成分歧。同一文本的詮釋衍生多義，同樣可以用來關注在《格林童話森林》這齣戲上，除了前述如夢境的演示，更著重在舞蹈肢體的表演，兩位演員用其訓練有素的身體，時而優雅抒緩，時而輕巧曼妙，時而步履沉沉，緊扣著音樂拍子，把用到的格林童話角色一一操演成

刻記著童話光澤的身體詩篇。

　　換句話說，演員舞蹈的身體成為直觀對象，故事的敘說反倒變成其次。舉例來說，當我們看見用黑色垃圾袋製成的大野狼出現，這個物件偶，張嘴做出將頭戴紅色頭套的女演員撲食的動作後，女演員旋轉身體的姿態，大野狼瞬間和女演員融為一體，女演員再把大野狼的頭拆下，大野狼不再是獨立存在的角色，那個黑色垃圾袋反倒成了女演員的衣服了。這段過程，完全考驗演員身體與物件如何協調創造出創意與諧趣，是不是要真的要演出小紅帽的故事，已經不是最重要的事了，因為小紅帽故事中的奶奶，並未在這齣戲中現身，自說明這齣戲不想只是原原本本的說出一篇又一篇格林童話而已，雖然如此，卻從不妨礙觀賞的興味。

　　散場後的劇場景觀，亦是觀眾構成這齣戲此時當下的一部分。我們可以看見許多小朋友興奮地指出看到哪些格林童話，並追問爸爸媽媽還有哪些格林童話是他們沒說到的，這一方面可見格林童話已是全世界人類共有的文學資產，孺子老嫗耳熟能詳；另一方面可以說戲尚未真正落幕，正由尚未抽離的觀眾持續參與創造，反觀國內兒童劇演出散場後多半只聽到「好看」、「不好看」、「好好笑」這類膚淺表面的評價而已。對我而言，視角能更深廣討論出一齣戲的形式與內涵的意義，這才是真正的互動參與，是孩子在與戲未完成的對話。

♦ 演出時間：2015 年 7 月 14 日
♦ 演出地點：臺北水源劇場

◎原載《表演藝術評論台》，2015 年 7 月 20 日。

由小觀大的寓言
——以色列生命力劇團《搞怪精鄰》

　　有一種搞怪，內在精神其實是很嚴肅的，《搞怪精鄰》（*Neighbors*）就是這類型的創作，表達出來的形式看似輕鬆把觀眾逗笑，但其意圖當不止於此。

　　來自以色列的生命力劇團（Nephesh Theatre），成立於 1978 年，簡介資料說他們的作品向來著重反映多種信念，其中多數是描繪以色列社會內部的差異性，強調必須擁有共同的語言和橋梁，才能實現相互尊重。印證《搞怪精鄰》這齣戲，亦是十分契合的。

　　戲開始，我們看見白色布幕後，亮起一個光圈，隨之一個人影出現，左右張望中流露出幾分諜對諜的感覺。隨之演員A（戲中無名字，姑且這樣稱呼）走出來，從他的穿著打扮看來，還有他在家轉收音機聽歌劇，揣想是比較中上階層身分的人，個性與生活模式都很正經八百。

　　演員B則剛好形成反差，他看似一般上班族，服裝與生活呈現休閒風格，性格上也顯得隨興自在。新來乍到的 B，種種誇張乖違的行為，干擾了 A 平靜高貴的生活，為了報復 B，A

每天像鋸木頭一樣，拉著甚刺耳難聽的小提琴，不服輸的 B，也拿來電鑽達達達回應……。這齣戲就在這般你來我往，你出招我拆招，最後竟因一個被拋棄的嬰兒，讓兩個大男人剛直的心在照顧嬰兒中融化，兩人握手言和，從此和平相處。

　　毫無疑問的，嬰兒在這齣戲裡扮演著潤滑的角色，用他的純真對照兩個成人的世故；而這個角色的存在，不僅是現實意義中的人，更具有宗教中天使的象徵，在 Miranda Bruce-Mitford & Philip Wilkinson《符號與象徵》（*Signs & Symbols: An Illustrated Guide to Their Origins and Meanings*）一書中就指出，猶太人、基督教突擊伊斯蘭教的穆斯林都是天使為上帝的傳訊者，認定他們是超乎人類的精神存在，是人類與上帝之間的傳遞媒介，將上帝的意旨反映給人類。以色列這個國家做為宗教的聖地，宗教的符號與象徵澈底滲透在社會文化日常根深柢固，加上與鄰近中東國家經常有戰爭，對永世和平的渴望自不在話下。

　　如果進一步再思索，嬰兒是一種無語言的生命個體，或者說嬰兒必須隨著身心成長漸進「獲得語言」（acquiring language），美國語言學家詹姆斯基（Noam Chomsky, 1928-）把兒童中樞神經系統中生來便具有一種「語言獲得裝置」（language acquisition device）比喻成像一個盒子，外界的語言經由耳朵進到這個盒子，日後再從這盒子裡輸出，形成語言的生成文法。透過詹姆斯基這美妙的比喻，再回過頭來看這齣戲中也刻意將兩個成人演員的語言抽離了，他們開口咿咿啊啊的表達狀態，不就像是嬰兒嘛！

換言之，他們的不和互鬥，暗喻了比兒童還幼稚的心智；也只有接觸到比他們聖潔純真的嬰兒，三者的語言遂有了共同交集，當然也有了愛。

　　不得不承認這齣戲，即使是在無語言演出狀況下，一點也不妨礙觀賞的樂趣，兩位演員在對立爭吵的情節中，一直運用肢體的幽默與想像，牽動著觀眾的心去同理、投入。例如B拿了A的蘋果，咬了一口後突然舉起蘋果說出一個音似「iPhone」的詞，咬兩口變成「iPhone 2」，然後就把蘋果丟下不吃，這一方面似在作弄 A，另一方面又像在嘲弄「蘋果公司」，莫非這是一種有意或無意對資本主義商業巨獸的一種不屑挑釁嗎？

　　當然，兒童觀眾不會看出這層意涵，純粹接受演員動作營造的喜感也能過癮看完整齣戲。而我由小觀大所見，走向從社會、政治、文化的脈絡裡去提挈寓意，看著看著就把這齣戲看成一則其實頗沉重的寓言了。

◆ 演出時間：2015 年 9 月 19 日
◆ 演出地點：新北市文化中心演藝廳

　　◎原載《表演藝術評論台》，2015 年 9 月 30 日。

不受壓迫的幽默
——比利時萊卡劇團《親愛的，你長太大了》

　　臺北兒童藝術節近幾年引進的國外演出節目，歐洲團隊大致上規模都不大，演出形式也以小巧取勝。比利時萊卡劇團（Laika Theatre Company）這齣《親愛的，你長太大了》（*Narrow*）亦然。

　　整齣戲從頭到尾就是兩個演員，委身在上下兩層木箱裡演出，那木箱每層長寬各約一百二十公分左右吧，而兩位演員身材都算高挑，為何要如此自虐的把自己壓縮擠進木箱裡表演呢？

　　這樣的演出意念背後，想來是要製造一種兒童喜歡看見的大小反差同時存在，由此形成衝突對比的趣味，例如看見大獅子與小老鼠彼此依存，或如《愛麗絲夢遊奇境》中的愛麗絲喝了長大水瞬間變成大巨人，房子像火柴盒那麼小。視覺上的不和諧，給了所有荒謬滑稽的事物合理化，《親愛的，你長太大了》這齣戲正是如此。

　　要讚美一下這個中文劇名翻譯的挺有意思，「親愛的」語意表述了兩位演員既是鄰居，又似情侶的角色，木箱就像他們

的公寓住宅，因狹窄使兩人關係更顯親密。但所有親密關係中的男女，偶爾難免有爭執，結果就是女演員生氣回到樓上，最後又在男演員的柔情邀約下，回到樓下，共度美好時光。「你長太大了」雖然沒有被兩位演員透過台詞敘說，但這混合著甜蜜的抱怨，俱顯現在他們的肢體動作互動上。比方說，兩個人同時擠在樓下，為了掛衣服，身體的變形扭轉，費盡千辛萬苦勉強才能掛上衣服，看了就會讓人噴笑。

當他們兩人身體如此交纏，女演員臀部挨蹭著男演員，男演員的臉已歪斜半邊，這裡絕不能用成人帶有情色意涵的眼光去看待，而是要看兩位演員盡力運用身體各部位在表演的趣味。我不知道兩位演員會不會縮骨功，整齣戲看來他們將身體關節筋骨應用自如，每個細微的動作好像都是經過多次演練後的熟稔輕鬆，從一開始男演員以背對方式，讓腳先伸進門內，再帶身體扭折彎曲進來，馬上就是一個視覺頗奇妙的驚喜。

整齣戲中，他們兩人幾乎沒有台詞，純任演員身體語言去放大詮釋情節一切。

例如小房子裡家具不多，出現的道具物件也不多，可是要大費周章挪動小椅子，調整身體坐姿和臀部面積才能坐穩，演員訓練有素的身體，就要將身體語言以漸進快板的節奏，在忙亂與有序之間傾軋的畫面表現立體起來。

因地制宜發展出來的台詞，出現在戲中他們兩人要喝茶杯子互相乾杯輕碰時說了一聲：「親親。」語言幽默的翻轉，把

兒童生活日常寫照
──韓國刷子劇團《爸爸的毛外套》

　　戲一開始，飾演爸爸和飾演女兒的兩個演員，分別走入觀眾席為一些觀眾的手戴上一截毛線。若這是一種儀式性的開場，象徵著觀眾即將和這齣戲近距離的圈套住，即將去感受一齣家庭日常小事的溫馨，也即將看見兒童想像力爆發的遊戲展演。

　　這齣兒童劇故事極簡單，就是說爸爸早上要出門去上班，女孩依依不捨，所以爸爸施了一點小計謀脫身，但衣服尾端被女孩抽出的一截毛線，變成開啟後面情節發展的關鍵。

　　女孩在家，無聊的玩起毛線，愈玩愈起勁，藉由物件衍生各式創意想像，例如把毛線彎折成三角，再做出射弓的姿勢，用遊戲填充時間，時間似乎很快就過去，然後爸爸回到家，換女孩調皮地說：「換我去上班，你在家。」女孩下場，戲落幕。

　　說起來沒有複雜的戲劇結構，情節也是單線的，幾乎就是女孩的獨角戲，可是隨著她窮則變變則通的把玩毛線，毛線似乎有了生命，可以活動可以和她互動。不僅如此，連象徵家裡

牆壁的白布幕，此時還能化身成為多媒體影像的投影處，女孩想像中的大象出現了，參與了女孩的遊戲，可以用鼻子、用耳朵、用腳踢毛線球，甚至有大象生氣噴水，女孩也真的有被潑濺到水的糗樣顯現。由此可見，創作的形式與意念在這齣戲中結合得頗為密切，每一個設計安排都見巧思，也讓演員玩得淋漓盡致、開心享受。於是演員表演上看起來十分自然真切，沒有過度演的痕跡，反而就是在享受玩樂的感覺。

至於為何選用大象在多媒體影像中出現，其實一點也不突兀，因為稍早的劇情中，爸爸要出門前和女孩玩了一個扮演遊戲：爸爸背著女兒，兩人一起假裝是一頭大象，手代替鼻子、耳朵，再發出模擬的叫聲。兒童從遊戲中建構的經驗，自然而然會形塑成他們生命的行為與思想，所以心理學家習慣從遊戲中去察覺兒童的發展狀況。

女孩在爸爸不在家時想像大象的存在，也是為自己的心理尋求移情安慰，免於恐懼不安，並從中體會出有人陪伴玩耍的樂趣。從這些細節觀看，《爸爸的毛外套》（*The Overcoat*）編導可以說非常貼近了解兒童心理，遂能真正從兒童視角去說出一個反映兒童生活日常的作品。

女孩在家的想像遊戲中，還有一段看似輕描淡寫，內在實則情感飽滿的描繪。這一段敘述女孩找到一個紙箱子，從箱子裡翻找出已過世奶奶的身影記憶，女孩也微微弓起身巧扮奶奶，假裝對自己說話，甜蜜的嘮叨。看到這一段，很難不被女

兒那種純真童心感染，沒有哀傷，但沒有斷捨的親密情感卻一點一點滲出。這也充分說明兒童面對已經死亡不存在的親人，他們的思念也常在遊戲中轉化，遊戲具有的療癒效果遂由此建立。

當爸爸回到家，女孩和爸爸興奮的相擁，一個小小的動作，更可以解釋為何女孩在爸爸上班前會如此難捨難分，他們的感情，爸爸給女孩的愛必然醇厚。

雖然很喜歡這齣戲用簡單形式營造的趣味，不過還是要質問：為何爸爸的外套是牛仔夾克材質，而非毛線編織呢？這個明顯的錯誤為何存在？尚需要一個合理的交代才是。

◆ 演出時間：2016 年 7 月 30 日
◆ 演出地點：新竹縣政府文化局實驗劇場

◎原載《表演藝術評論台》，2016 年 8 月 11 日。

找到藝術存在的理由
——加拿大 TDC 偶劇團《小醫神救地球》

　　當代兒童劇場中，生態環保議題是非常重要且常演出的，這類型的作品不管用哪種形式表演，都寄寓著創作者對地球的愛，有的會在批判中顯現悲觀與焦慮心情；還有另一種猶仍帶著想望烏托邦式的善美幻想，意圖以戲劇為媒介，樂觀地將環境意識深植進兒童心裡，期望教育紮根。加拿大 TDC 偶劇團（Théâtre de la Dame de Coeur）《小醫神救地球》（Harmony）這齣兒童劇應屬後者，雖也表達了地球生病，生物受苦受難的情境，可終究不放棄救贖地球的信心與期盼。

　　《小醫神救地球》是 TDC 偶劇團創作及首演於 2005 年日本愛知博覽會的作品，服膺當年愛知博覽會「自然的睿智」主題，以這齣戲傳遞地球萬物和諧共生的意旨。表演運用了 TDC 偶劇團向來擅長的大型執頭偶，與成人等高的比例，在舞臺上一現身便能緊緊攫住目光，他們的偶眼睛與嘴巴也經常設計成可以開闔動作，設計精巧微妙。

　　以這齣戲來說，主人翁小醫神阿信和他的助理亞紀兩尊偶的眼睛更有聚光效果，能在一片黑色暗燈中可以閃爍螢光。常

言道人的靈魂之窗是眼睛，對偶而言，或許眼神的光彩靈動仍有侷限，就必須靠操偶演員以動作和呼吸的配合去成就偶的生命了。

這齣戲另一個令人視覺震撼的大型偶非大塘鵝莫屬。高達數十尺，幾乎與臺北城市舞臺的演出舞臺同高，當阿信乘坐大塘鵝身上，象徵在飛行，首次現身時，臺下的觀眾瞬間變渺小，好像從天空中俯瞰的螞蟻。然而，受制於大塘鵝體型實在太巨大，它的身體無法表現太多細部動作，遂略顯僵固地立在場中，阿信此刻同時唱著主題曲〈小醫神之歌〉，動作連帶受牽制，看來就有些呆板。幸好此刻還有多媒體聲光影像輔助，大塘鵝的翅膀張開占滿整座舞臺變成投影幕，華麗的聲光也投影在背景圓形地球圖騰上，我們才稍稍喚起了活潑的想像，想像跟著阿信在地球上四處奔波，醫治地球所有有病需要復原的地方與萬物。

多媒體是構成這齣戲重要的元素，不管是宇宙行星轉動的奧祕瑰麗，或海洋白鯨洄泳的浮瀾波湧，都能恰如其分的到位，尚不致過度堆疊引起視覺疲憊。寫實的聲光影像之外，更多時候我們在背景圓形地球圖騰上所見則是如曼陀羅圖像幻變，圈圈迴繞，通達玄想，配合著一束一束的光指引著意識轉化，遁入空冥靜思。曼陀羅本指神聖的圓輪，是整合內在自我，引渡與天人合一的和諧，因了悟而能從一些有限的事物創造無限的力量。透徹觀想這些圖像及戲的題旨，方能澈底體悟

英文劇名《*Harmony*》的真義。可惜劇名Harmony 和諧這個詞被中文譯作《小醫神救地球》，精神意涵的深刻無法在中文譯名中體現，而且此譯名似有加重塑造小醫神的英雄形象與崇拜。

由此便衍生出一個問題，劇情中描述到阿信飛到沙漠綠洲，一方面看見有人在浪費水資源，一方面知悉有人要鑿水池養殖人工鯨魚，可是他勸阻無力。他沮喪地回到家，回到家之後整個人性情大變，竟然對著剛孵化出來的小鳥踢了一腳。研判角色行為動機，踢這一腳固然是要呈現憤怒，然而這和先前阿信的仁心愛物，處處充滿悲憫之心的溫柔形象不符，性格驟變的轉折無法令人信服。再說阿信在沙漠中所遭遇的挫折，在其他地方都有可能存在，因為人性貪婪無所不在，那麼阿信要維持他的英雄特質，他的英雄旅程，縱有失意困頓，也應會耐心等待時機再展現英雄本色才是，那一腳真是把他的形象與個性統一踢壞了。

對我來說，這齣戲裡更像英雄的反而是亞紀。每當阿信出門不在，她便肩負照顧上門求診的小動物，她的慈愛不遜阿信。更重要的是當阿信性情轉變後，她倒是激起更強悍堅定的勇氣與信心，積極主動召喚地球的風土水火四大元素，匯集巨大能量，運生改變地球生態的契機。換言之，亞紀不再只是一個柔弱、未出師的小助手、小女生，她既翻轉了性別權力，也為性別同俱的陽性陰性特質做出和諧的平衡示範。

地球的風土水火四大元素，是分散於劇場中觀眾席四個角

落、四群不同造型與顏色的偶，當亞紀在召喚時，分別由事先參與TDC偶劇團工作坊的親子走出來操作偶，從這些親子臉上的興奮神情可以看出他們的期待，操作當下他們入了戲，對亞紀揮手、呼喊，從觀眾心理的角度來看，這般互動具有教育性，不是泛泛的刻意為互動而互動的遊戲，想像當他們與偶合一，與情節合一，願召喚良知善待地球，一切一切皆成和諧。

當代生態哲學思潮中，比方貝瑞・康蒙納（Barry Commoner, 1917-2012）《封閉的循環》（*The Closing Circle*）一書強調物物相關的原則，這正是一個很清楚明白的主張，使我們躬身自省人的存在不是獨立運生，而是和宇宙萬物存有共生，因此我們必須摒除自利私我，擁抱群我他利，以道德良知覺醒，共同拯救生態之浩劫。羅洛・梅（Rollo May, 1909-1994）《哭喊神話》也提及：「每個人都要與自己的生理連結打交道，以獲致自己的存在，隨後更要超越它到另一個完全不同的意識層次。」地球的風土水火四大元素，是最基本、最純粹的組成，而孩子亦是最乾淨、最純真的存在，藝術能發揮美感與道德教育的實用功能（雖然常要潛伏許久才顯現），召喚孩子對地球的珍愛，凡事不再只看見自我，而是能與萬物連結。

只要有一個希望，藝術就有存在的理由。

◆ 演出時間：2016 年 12 月 17 日
◆ 演出地點：臺北城市舞臺

互動遊戲收與放之間的平衡
──明日藝術教育機構《紙船》

　　當代世界的兒童劇場演出，完全無語言的形式有增加的趨勢。故事剝除了語言（沒有對白台詞），可以和孩子溝通嗎？他們看得懂嗎？這是經常先被挑戰質疑的問題。

　　從我看戲的經驗，以及觀察兒童觀眾的反應來看，這個假設性的問題根本不必在意，甚至是不存在的，僅只是成人自身錯以為兒童劇的表演一定就是要有「說」故事的誤解而已。然而，說故事此行為的「說」，這個字的語意不應該只侷限於嘴巴上的口語敘說，如此認定就狹隘化「說故事」的意涵了。「說」更接近於表達的意思，可以是語言的表達和非語言的表達（身體），這般兼容才能豐富「說故事」的內涵與實踐。

　　再說兒童的發展，本來就是從非語言表達過渡到語言表達，在嬰幼兒期還在學習說話階段，兒童自身已經能發展出一套「嬰幼兒語言」，運用擬聲、疊韻等方式完成他們和世界的溝通，甚至自己和想像遊戲（如對玩偶、玩具玩扮家家酒時）外在客體的溝通。

　　香港資深的兒童劇團明日藝術教育機構演出的《紙船》，

就是一齣幾乎無語言的演出，除了主人翁女孩滴滴說出了幾句簡短的「爸爸」，以及爸爸說了幾句簡短的「Happy Birthday」，此外幾乎都是無語言，但一點也不會影響對故事的理解。這個故事甚至簡單到用幾句話就可說完：滴滴生日這天，爸爸卻還是忙於公事，沒辦法陪她，於是滴滴幻想乘著紙船，與爸爸去冒險。兒童自由奔放的幻想，在這齣戲的處理皆以光影偶戲表現，舒緩安靜任黑白光影流動，想像中的世界卻是瑰麗多彩有趣，詩意隨著想像的河水開始波動，擴展漂蕩出迷人的畫面。

可是，滴滴乘著紙船進入幻想世界後，每每只要轉換到真人演員出場表演，方才的詩意就會被切斷一些。尤其「嚕啦咧」這個角色每次他的出現，便有互動橋段，從念唱兒歌〈潑水歌〉中流傳最而熟能詳的一段副歌：「嚕啦啦嚕啦啦嚕啦嚕啦咧，嚕啦嚕啦嚕啦嚕啦嚕啦咧，嚕啦啦嚕啦啦嚕啦嚕啦咧，嚕啦嚕啦嚕啦咧。」再依據此段副歌，邀請兒童觀眾一起做動作，要設計這些互動遊戲並非不可，只是導演可以再思索互動時間與頻率是否太過頻繁，似乎想讓所有孩子都能上場依樣學樣操作玩過一輪才肯罷休，戲的風格調性，突然自此熱絡升高成熱鬧歡愉，怎麼收實在是門學問。

接下來，兩位演員分別拿出海洋生物的布偶和孩子互動，更是把場面炒成沸騰狀態。海洋生物離開後，回到光影偶戲的場面，描繪紙船將海洋中的垃圾一一撞開，這裡觸及海洋生態

環保的議題，構想很好，可惜段落執行時間太短，沒能更深入去探索如何解決海洋不再受汙染，否則只是把垃圾撞開，不算是真正解決汙染的問題，紙船也不能找到安定的所在。而這個紙船既然是滴滴的幻想替代品，紙船找不到安身立命所在，同樣意喻著人類將因自己的破壞地球生態，找不到安心生存的依歸。

「嚕啦咧」這個角色是由演爸爸的同一演員分飾，「嚕啦咧」熱情有活力，和爸爸嚴肅呆板如機械人形成強烈對比，這樣對照反映滴滴心中對爸爸的典範期盼。「嚕啦咧」的造型戴著羽毛頭冠，象徵某種原始部落，陽剛野性，也是孩子心中的召喚，希望爸爸暫時解開領帶、工作與手機，回到童年野性狀態吧。當滴滴和「嚕啦咧」開心的互動，乃至一起搭上一艘大紙船，再邀約兒童觀眾一起共乘，這裡的互動遊戲處理，則是必然需要，在歡樂表象下，會滲出一絲絲憂傷的情懷，彷彿訴說著當下香港也有太多兒童的情感心理如此需求，卻未被家長滿足依賴，只能微微地抗議著。

於是那艘以非紙類製作的「大紙船」，變得堅固卻又柔韌，代表著同舟共濟般的精神，帶給孩子心理一點點安慰。但回返現實呢？香港家長過於忙碌，忽略教養與陪伴，香港孩子生活與學業壓力過大……這些問題又不容忽視或藉由幻想逃避，兒童劇的責任也只能做到揭露問題，引發反省而已。

演出日期：2018 年 2 月 3 日

演出地點：香港荃灣大會堂展覽室

◎原載《國際演藝評論家協會（香港分會）‧

眾聲喧嘩》，2018 年 2 月 7 日。

讚頌本色自然
——荷蘭大地劇團《猜猜我有多愛你》

　　荷蘭大地劇團（Theater Terra）參與 2018「臺南藝術節」帶來的演出《猜猜我有多愛你》（Guess How Much I Love You），改編自暢銷逾二十年的同名繪本《猜猜我有多愛你》（文／山姆・麥克布雷尼 Sam McBratney，圖／安妮塔・婕朗 Anita Jeram），讀過這本繪本的人一定都會被這個故事真摯溫暖極富童趣的情意感動。依隨文字的溫馨，以及清淡舒雅的水彩圖像，這齣戲的風格亦建立於此，又應用偶戲的力量，嘗試跳脫文本未及的妙趣。

　　戲一開始如韋瓦第（Antonio Vivaldi, 1678-1741）《四季》（The Four Seasons）般輕盈悠揚的古典樂風，似一陣春風拂滿劇場。舞臺上所見：右邊一棵大樹，左邊是一個矮籬笆，大樹腳下延伸至籬笆間是一片綠油油的草地，草地後方的位置象徵池塘，僅以幾叢草區隔。整體舞臺視覺清新簡淨，布景裝置物件不多，雖多留白，卻是一個有生機會呼吸的空間，不像國內許多兒童劇總像打翻調色盤，老愛把花花綠綠五顏六色全兜在舞臺上，以為這樣繽紛重彩孩子才喜歡。兒童固然喜歡鮮亮的色彩，可是既然是藝術創作，理應明瞭色彩是傳送信息，表達情感的基礎視

覺語言，審美主體對色彩的心理反應，攸關於情感、思想和行為模式，色彩的作用因此形塑審美主體美感的素養品味，從色彩的應用就可看出國外和國內大部分兒童劇的差異，美感高下立即判別。

　　《猜猜我有多愛你》巧妙的以四季循環為故事結構，乍看是時間的順序，實則隱喻了生命的成長，尤其是主人翁小兔子的成長，而成長必然帶來一些改變，不管身體或心智，但在小兔子所處的時空裡，我們清楚感受到大兔子（爸爸）對小兔子純粹不求回報的愛，則是永恆不變的。這齣戲當然也以小兔子的視角出發，表現出牠對四季變化的好奇探索，表現出牠對大兔子濃烈的愛。小兔子採用執頭偶，一開始在演員操作下活蹦亂跳出場，動作寫實逼真之餘，也真切表現了牠的淘氣。接著大兔子出場，為迎接早晨，帶小兔子做了一段體操，大兔子扭扭腰動動屁股，乃至出現瑜伽眼鏡蛇式的姿勢，小兔子都會比大兔子的動作更誇張，做更多次，很自然的表現出純真童心。

　　大兔子要去找食物，叮嚀小兔子不要離開超越籬笆，小兔子在籬笆前又是跳躍，又是鑽擠，想溜遠去玩的欲望行徑，表現得靈活討喜可愛。又如夏天時，大兔子慵懶的在草地上曬太陽，小兔子剛開始也學大兔子睡覺的樣子，才一會就覺得無聊，起身捉弄大兔子。仔細觀看，整齣戲中，兔子縱使已擬人化，但是動作本來的物性，還是符合兔子原來的習性動作，身體肌肉牽引跳躍，動耳朵等細節姿態毫不馬虎，可見大地劇

團偶戲表演訓練的質素，表演時沒有因為擬人就失去了生物本貌。

提到生物本貌，我們不妨也觀察操偶的演員，他們表演時，也不像國內一堆兒童劇演員老是愛尖著嗓，扯喉嚨式的說話，也不用刻意裝嗲裝可愛，就是自然的發音，聽起來當然舒服怡悅。

從表演的自然，再回到宇宙運行的自然，這齣戲中的四季演變表現手法也是相當沖淡素雅的，春天時，有一些花從草地冒出，以及蝴蝶、蜜蜂、燕子飛出；夏天時，燈光調得更亮，草地上有蘑菇冒出，夜裡有螢火蟲閃爍；秋天時，樹葉一一飄落；冬天時，一大匹白布從樹幹後方抽散出，再加上由天而降的雪花，象徵大地已經白雪皚皚。簡單幾個意象營造，四季風情立體標誌出來。值得注意的是，四季變換轉場，燈光也沒刻意全暗，反而讓觀眾看見演員拿著代表的生物走出，或看演員將蘑菇等東西擺定位，然後演員透過詩歌吟唱轉場過渡，一切展演皆在舒緩有致的韻律中，田園安恬祥和的一切景象，像被一條涓涓小河承載著，流淌進觀者心裡。

我也一定要提尾聲，時序已過了一年又來到春季。看過白天有鴨子在池塘游水，續又有鴨子帶一群小鴨，還有松鼠抱小松鼠乍現的驚喜過後，月亮投影浮現，藍光下，大兔子和小兔子坐在樹枝上，互相依偎著，小兔子搶著先說：「我愛你，從這裡一直到月亮。」大兔子為讓小兔子感覺贏了，刻意等牠睡

著了再說出：「我愛你，從這裡一直到月亮，再繞回來。」伴著依舊優美的管絃樂聲，戲在這結束，畫面安靜而優雅，溫柔而優美。

　宗白華（1897-1986）《美學散步》一書亟力主張的藝術境界必須主於美，他說：「化實景而為虛境，創形象以為象徵，使人類最高的心靈具體化，肉身化，這就是『藝術境界』。」《猜猜我有多愛你》這齣戲給予我們啟發浸潤的藝術境界，反證於臺灣許多兒童劇之所以被訴病，就是忽視深刻藝術境界的追尋，沒有覺醒偏重形於外的熱鬧歡愉無法體現真正的美。總言之，不華麗矯飾，任本色自然張揚的兒童劇，這齣戲是很好的範例，但願我們的觀眾與兒童劇場工作者會從中反省領受，給孩子真正有美與感動的藝術，也是一種愛。

◆ 演出時間：2018 年 4 月 7 日
◆ 演出地點：臺南文化中心演藝廳

◎原載《表演藝術評論台》，2018 年 4 月 9 日。

文化脈絡下的情境想像
——越南新馬戲團《城鄉河粉》

　　欣賞參與臺北兒童藝術節許多年，從來不曾在演出中間，竟然聽到臺下有一群孩子激動興奮高喊出：「Bravo!」落幕之後，更是大人小孩掌聲安可聲不絕，到底是何方神聖展現了何種魅力，澈底征服了臺灣觀眾？——這就是越南新馬戲團（Nouveau Cirque du Vietnam）的《城鄉河粉》（AŌ Show）。

　　《城鄉河粉》絕對不是正統的兒童劇，卻肯定是一齣充滿創意，老少咸宜的表演。劇名「AŌ」一詞根據臺北兒童藝術節官方網站介紹：是由「Lang Pho」衍生而來，代表「鄉村與城市」。再補充一下，「pho」也是法語詞彙，意即「湯」；而越南語裡的「phở」，就是「河粉」的意思。雖然劇名亦帶有越南美食的意涵，但整場表演中，與越南河粉的描繪著實有限，只有當演員拿著竹製的攪拌棒齊舞那時，才閃現出和食物連結的意象。其餘的篇幅，大抵是扣著鄉村與城市的對比情境展開的，更貼切的形容，彷彿是越南版的《清明上河圖》，湄公河的河岸風情，庶民的生活景象，時而寧靜幽美、時而熱鬧歡愉⋯⋯一如畫軸徐徐舒捲開來。

　　一開始呈現於我們眼前的是幾個巨大的竹簍，宛如一座座小丘陵，隨著音樂聲起，演員自在輕盈的在竹簍之上翻滾跳躍，馬戲表演需要的既柔軟又勁捷剛健的身段，便漸次被看見。燈光適時的切換變化，瞬間又讓場面營造出日間水鄉澤畔的明媚，或夜間的安詳，竹簍此時化作船隻，在水光蕩漾中划行，很越南道地的風情，美感意境跟著晃蕩暈開。再注意看天幕上懸掛著一個圓形小竹簍，它在燈光下的顯影，紅光豔豔象徵太陽，映照著河上人家朝氣蓬勃的工作招呼活力；彎彎冷白象徵弦月，映照著小兒女相互依偎賞月的浪漫戀曲。

　　產自越南當地的竹簍，在此千變萬化出各種形體，依靠的便是想像，佐以藝術造型的巧思，構造出各種寫意擬真，鮮活有意思的物象。演員自在穿梭間，沒有語言，僅是默劇動作的互動表演，就表達了鄉間人情往來的親切熟絡。又如演員運用縮骨功般的柔軟身態，縮進竹簍裡，翻身一躍，便滑稽搞笑的成了烏龜。想像力突破慣性思維，產生新穎獨特的創造力，人的心智思維也變得更自由彈性。所有給孩子的藝術，都應該於此受到啟發，由想像力主導作用，將創作者與接受者的經驗鏈結在一起共振。

　　接著舞臺視覺情境挪移到岸上，一根根竹竿加入，竹竿可以如樹，成了年輕壯丁迅速攀爬，展現俐落身手之處。而竹竿與竹竿傾斜、橫放，又可以像輸送帶，演員頓時化身工人，傳送著一個又一個竹簍，竹簍是空的，但幻想其中盛滿物品，

豐收的喜悅，勞動者的樂天與賣力等意象，又豐饒飽滿示現。竹竿也可以似橋，任演員遊戲、追逐，把高超的平衡感表露無遺。竹竿全部豎立後，還可以轉變成竹林，一個女演員氣勢萬鈞，虎虎生風的拳法招式，比起李安電影《臥虎藏龍》裡的玉嬌龍有過之而無不及，短短幾分鐘，看得人目不轉睛，連氣都不敢喘。

　　不得不提現場演奏的越南傳統樂器，在整齣表演中也扮演極吃重的角色，例如表現竹林在風中搖曳的沙沙聲響，以及女演員掌風掃腿惹起的勁風，絲竹琴弦彈起彈落，大珠小珠落玉盤，還有越南民謠古調的吟詠附和，讓所有視覺情境黏附著精采的音樂，催發更多綺想。

　　浸沐過這般綺想後，越南鄉村迷人的生活圖像與文化，也慢慢過場替換出城市的樣態，兩架代表城市建築兩層樓的鐵架高台出現，與中間的低矮茅舍對比，木棍叮叮咚咚的敲擊鐵架聲，是施工中的激昂長調。加上兩位演員現場表演的節奏口技（Beatboxing），混入真實的電音舞曲，其他青年男女演員隨之搖身一變成了舞廳酒吧裡的客人，穿著時尚潮服，狂野熱舞。熱舞結束，迎來了竹製的摩托車，男演員騎在上頭，背著女演員，創造出頗逗趣的畫面。凡此俱讓我們對現代城市化的越南，多了幾分想像。

　　透過這些圖像拉出鄉村與城市的分野，但導演黎俊（Tuan Le）顯然不是要沉重批判探討文化衝突，相反的，是以水能相

容無限的道理，把文化應該相容相安的思想端盛出來吧。例如城市這方，悠緩、歡愉如鄉村的生活基調其實還在，左舞臺位置的鐵架高台，一對男女演員演繹著戀人（或夫妻）的尋常生活，女子輕鬆的洗著衣服，男子一邊幫忙晾衣，一邊脫下自己的衣服，女子接過衣服，聞了一下，捏鼻子露出酸噁的誇張諧趣。再看舞臺另一邊，一樓的男子正在舉啞鈴練肌肉，不時要驕傲展現一下自己的結實肌肉，樓上的男子不遑多讓，恰好也在練舉重，同樣自豪一身的健美肌肉。兩人互看不順眼，互相捉弄，當二樓男子正要將槓鈴舉過頭頂，一樓男子突然爬上去拿著噴水器噴對方的胳肢窩，導致對方舉重失敗。這些幽默橋段的點綴，寫照了城市生活的快樂點滴。不管身在鄉村或城市，外在環境會變，但快樂情趣皆由心製造、感受與維繫，想來也是這個作品核心的思想題旨了。

　　黎俊導演學習馬戲特技出身，更曾加入太陽劇團精進，《城鄉河粉》理所當然缺少不了的馬戲元素，例如演員立在竹簍圓環的地面傾斜旋轉，或空中飛旋；還有演員疾走快跑同時，把竹簍當飛盤射出丟接……沒有絲毫失誤，也不見節奏拖沓，精彩就不細表了，總之整齣表演看下來，像是潮浪一陣一陣不停歇的衝擊著觀眾的心，澎湃激情，滿意而感動。在傳統越南水上傀儡之外，《城鄉河粉》讓我們看見越南現代劇場展現的新生命力，在傳統文化的母河裡，淘洗出藝術家自我存在的意義，在作品中表達的情境與想像，則幫助我們去認識傳統

突出的幽默
──Nori Sawa《沢則行童話集》

　　素以「幽默大師」名號響於世的林語堂（1895-1976），在 1932 年發表的〈答青崖論『幽默』譯名〉一文中論道：「『幽默』家視世察物，必先另具只眼，不肯因循，落人窠臼，而後發言立論，自然新穎。」林語堂於此標舉了幽默美學的呈現，歸根究底在於創作者觀察事物，能提出異於他人的觀點，不肯因循則見創意，幽默有趣便由此而生。

　　先引林語堂這段話，正可用來說明 Nori Sawa（1961-）《沢則行童話集》這場演出為何幽默有趣，令人開懷大笑同時，又能感動省思其背後創作意念的形成，關鍵就是創意突出。

　　這是一齣單人獨角偶戲的演出，幾個故事段落之間的安排連結雖然不甚明確，略顯鬆散似拼盤集錦；可是 Nori Sawa「另具只眼」，發揮了他獨到的眼光，加上善用各類型的偶，遂能讓我們都熟悉到爛的童話〈三隻小豬〉和〈小紅帽〉，竟然轉變出許多不同凡響的新點子，宛若看一則新故事。

　　演出第一段，出場的偶是一隻毛毛蟲，這隻毛毛蟲大概幻想自己能變成星星，最後也真如願，把自己身體凹折扭曲成了

星星，和天上的星星愉快的搖擺著。不用任何語言，這樣的偶戲表演，傳遞了很真實的想像力量，使觀眾與毛毛蟲相融同契，共同經歷了一段愉悅的蛻變過程。

〈三隻小豬〉一段，三隻小豬由布偶表現，大野狼由 Nori Sawa扮演，原本配合操偶的黑色服裝，此刻搭配上手的形體構成大野狼的嘴巴，輔以幾聲有點沙啞的嚎叫，當他眼光掃向前排的幾位孩子，露出饞餓詭異的笑容後，慢慢逼近孩子，旋又轉身望向舞臺的舉動，既是巧妙的互動，又帶著緊張刺激效果，引人期待想觀看接下來會發生什麼事。大野狼要將茅草屋、木屋和磚屋吹倒，隔著一些距離，以空手道的身體形勢，結合呼氣聲音，成就出如中國武術「隔空打牛」的效果。再注意看三隻小豬各自蓋好房子後，三隻小豬恭敬有禮的向房子問候感謝，更是具體而微的展現出日本人主客之間互相尊重謙敬的「和敬」文化精神。

現居捷克布拉格的 Nori Sawa，是在 1992 年被日本文化部選中至歐洲交流開始接觸西方偶戲，從他身上可以看出跨文化的相遇，化衝突為和諧的互鑑互通。在他應用已過世母親遺留傳承下來的日本和服布料，裁製成非日本人形淨琉璃的歐式半身偶演出一段，是這齣戲最沉靜優雅，略為抽象卻帶著濃郁情感的演出。此種半身偶還能瞬間變換出另一個造型的偶頭，再結合面具偶的特色，還可隨意脫卸出如蝴蝶的造型，機關設計精緻巧妙，讓偶可以替代多個角色演繹故事，把偶戲的純美展

現得淋漓盡致。

　　至於壓軸的〈小紅帽〉一段，以紙偶投影，演出當下示範了剪紙的工藝，簡單幾刀就把小紅帽的模樣剪出，再結合手影象徵的大野狼，毫不拖泥帶水的戲劇節奏快速進行到大野狼吃了奶奶和小紅帽，舞臺上的白紙疊合了抖動的色片，視覺上幻化成了大野狼的肚子，這個畫面很有趣，是我看過眾多〈小紅帽〉的兒童劇中第一次有人如此創意表現。更驚奇的是，前面用來剪紙的剪刀，這時喀嚓喀嚓真的將白紙剪開，意喻獵人解救了奶奶和小紅帽，獵人是誰？當然是 Nori Sawa 啦，最後他以英雄之姿，假裝牽著奶奶和小紅帽一起鞠躬謝幕，實在是可愛逗趣極了！

　　再用林語堂的思想觀點來說：「幽默有哲學的深度，文學的內涵，教育的影響，和娛樂的效果。」Nori Sawa《沢則行童話集》這齣戲不就完完全全印證了。

♦ 演出時間：2019 年 7 月 6 日
♦ 地點：宜蘭利澤國際偶戲村

　　　　◎原載《表演藝術評論台》，2019 年 7 月 16 日。

誰說兒童劇就要熱鬧？
──西班牙口袋裡的沙劇團《大腳小小鳥》

　　國內許多兒童劇創作者不知道是不是很少欣賞國外的兒童劇，殊不知當前國外的兒童劇場發展趨勢，兒童劇演出規模已愈來愈講究精緻微小，細心打磨創意和美感，且分齡分眾的目標更明顯，例如西班牙口袋裡的沙劇團（Arena en los Bolsillos）《大腳小小鳥》（Little Max）就具有這些特色。

　　口袋裡的沙劇團是西班牙寶寶劇場創作的佼佼者，成立於 2008 年，在他們的官方網頁上慎重的宣告：「毫無疑問，嬰兒和剛會走路的幼兒是最要求的觀眾，這就是為什麼我們感到如此尊重，要為他們創造一些作品。」如此疼惜看重於嬰幼兒，這樣的虔敬的心態，創作當然不會隨便取巧，拿出哄騙嬰幼兒的小把戲而已。

　　《大腳小小鳥》訴求於 0-4 歲的嬰幼兒，但讓人驚訝與驚豔的是，整齣戲表演過程中沒有任何與孩子的互動，而且戲的氛圍營造偏向詩意抒情，僅有一位女演員飾演一個有隻大腳的女孩，演繹著她的孤單與幻想，其身體表演輕盈如芭蕾，沒有幾句台詞，說話語調溫柔自然，不像國內眾多兒童劇演員老是

故作可愛，愛尖聲嗲氣或高分貝嘶吼著。我坐在觀眾席後方，觀察到全場只有兩個小孩中途有些不安略為吵鬧一下之外，其餘的孩子，都能很安靜專注地欣賞著，不時有人隨著劇情問：「她怎麼了？」「她在做什麼？」或者自己為所見下說明註解，童言童語甚可愛！

由此可以思辨一個問題，用來喆問國內兒童劇創作者與觀眾：誰說兒童劇就要熱鬧？不熱鬧就不能吸引孩子嗎？

因襲已久的刻板印象，是對兒童身心發展觀察不夠深刻。老是要靠熱鬧噱頭，逗得全場觀眾快樂大笑，就以為是好戲，以為因此可以帶給孩子童年愉快的記憶；然而，我想提出反駁的是，這種「快樂」的樂只是一時短暫的「快感」所致，感官接收反應快，也會快速忘卻，來日孩子如果有機會接觸到藝術性較高，又寓教於樂，可以啟迪更多思考，引發感動的兒童劇，那種美感獲得的喜悅才是長久，可以印刻成童年不褪色的美好回憶。國內充斥太多只靠熱鬧噱頭的兒童劇，充塞了許多家長和孩子的視野，錯誤的偏見已到了必須翻轉的地步，如果不嘗試接受其他形式的創作體驗，對兒童身心發展並非好事。

倘若有更多機會，多接觸《大腳小小鳥》這樣的兒童劇，僵化的視野才能逐漸打開，才能有更多新奇有趣的眼光來看世界。更何況，這齣戲還是為嬰幼兒創作的寶寶劇場作品，它的用意與價值，無疑是為嬰幼兒生命的美感素養鋪墊好的基礎。

跟著嬰幼兒用新奇有趣的眼光來看《大腳小小鳥》，故事

中有隻大腳的女孩，好像穿著一隻潛水蛙鞋，走起路來一跛一跛。我們不知道她為何有隻奇怪的大腳，也沒有任何劇情解釋，只見她常常依偎在一個木頭編造出的大鳥旁，大鳥旁還有一棵比例稍小的樹枝。女孩總是靜靜的和大鳥玩，神情有著淡淡的憂傷，直到某一天，背後投影出現一群小鳥，女孩以動作象徵捕捉到一隻小鳥，之後女孩便和小鳥（以偶呈現）形影不離，也為牠造了小小的鳥屋，可以懸掛在大鳥尾巴上，釣魚線一彈，彷彿鳥兒在玩盪鞦韆。

而後，樹枝被穿上大衣、戴上帽子，立刻變身成一個大人的模樣，女孩把自己一隻手套進去，虛擬的人偶就有了生命與活動，可以搔女孩癢，和女孩一起玩。

滿足於幻想的小小幸福中，流洩的鋼琴聲聽來更覺安寧療癒。可是漸漸地，女孩也發現小鳥失去同伴，也有牠的孤獨，女孩細膩的心思有同理理解，最後遂把小鳥放逐，讓牠自由。從這些情節中，看見女孩尋求依附關係，渴望愛的連結，從自我中心，到意識他人的存在，沒有任何激烈的動作、吵鬧的聲響、或聒噪的語言，一切的意境皆如微風緩緩地拂過舞臺。

那個白色方形的舞臺空間，自始至終女孩都沒有走出去；也許，她還是要繼續孤獨，還是會耽溺在自己的幻想世界裡。面對這沒有解答的結局，卻也是讓孩子自行思考解答，或解決問題的開端，近年來的大腦神經科學研究在嬰幼兒身上的觀察發現，嬰幼兒大腦的學習機制，任何事物都能迅速包容接收

（尤其3歲階段），再轉化成經驗與知識的認知，有了適應外在的行為能力。如果給嬰幼兒較多可以安靜體驗，培育美感的事物，對專注力的提升和穩定才有正面效益。

　　深切盼望兒童劇創作者與觀眾，引此為鏡深省後，別再認為兒童劇就是要熱鬧了！

♦ 演出時間：2019 年 7 月 21 日
♦ 演出地點：臺北水源劇場

　　　　　　◎原載《表演藝術評論台》，2019 年 7 月 26 日。

兒童劇的色彩美學
——蘇格蘭旋轉煙火劇團《白》

　　蘇格蘭旋轉煙火劇團（Catherine Wheels Theatre Company）演出的《白》（White）這齣戲究竟有什麼樣的魅力？自 2010 年創作首演至今，已經巡迴了世界各洲許多地方，2015 在紐約百老匯的新勝利劇院（New Victory Theatre）慶祝第一千場演出之後，至 2020 年新冠肺炎疫情國際封鎖之前，據統計已經演出超過一千七百多場，對一齣兒童劇而言，這樣的成就並不容易，更何況它不是一齣百老匯式的豪華絢麗演出，整齣戲只是兩個演員在一個白色帳棚內演出的極簡風格，卻能被英國《泰晤士報》（The Times）譽為：「無論你的年齡大小，都有一種完全的喜悅。」這樣的評價對兒童劇來說也是不容易的，因為很多兒童劇的幼稚俗鬧表現根本吸引不了大人，但大人礙於必須陪孩子在劇場，看到無聊忍不住時，不是打起瞌睡就是滑手機；換言之，一齣兒童劇能做到老少咸宜，還能跨越語言國界，讓全世界欣賞過的大人小孩同感深刻喜悅，這樣的兒童劇並不多見。

　　旋轉煙火劇團是 1999 年由吉兒・羅伯遜（Gill Robertson）創立。劇團的名稱，一半來自吉兒・羅伯遜的媽媽凱薩琳，一半

來自蘇格蘭當地如車輪旋轉的煙火，劇團成立的使命是「為兒童、青年及其家人朋友們製作新鮮和充滿活力的劇場」。從上個世紀末創作至今，旋轉煙火劇團創作了許多膾炙人口的作品，確實讓他們猶如煙火一般在國際兒童劇界大放光明，耀眼燦爛！

　　吉兒・羅伯遜親自執導的《白》這齣代表作是如何引人入勝的？我想從色彩美學的觀點來討論，證明它別開生面的創意。前面提過這齣戲演出空間是在一個全白的帳蓬內，再分出舞臺，以及不超過六十人的座位區，是很迷你的小劇場形式演出。舞臺空間內一切道具布景也是純白的，一個個造型獨特的鳥窩，兩個全身白衣白褲白襪白鞋戴白毛帽的男演員，從天亮起床，到鳥窩裡取出白色鳥蛋開始，頻繁運用小丑默劇的肢體，輔以極少的台詞或擬聲詞，演繹出日常的生活情狀。兩人每日早晨撿完蛋，打掃完畢，開心享用餐點時，連使用的餐具茶具也都是白瓷。

　　一切都是淨白無染，彷彿一種烏托邦式的純淨生活情境。孰知，其中年紀較小一點的男子，有一天竟然發現其中一個鳥窩裡出現一顆紅色的蛋，他一開始也是毫不遲疑地將紅蛋丟進垃圾桶，可是轉身後卻又心軟，遂把紅蛋撿起來偷藏在懷裡。這個被偷藏起來的紅蛋，就如有魔法慢慢感染了其他景物，鳥巢裡各種顏色的蛋接連出現，兩人原有的生活秩序和心情，開始出現了一些混亂失序。可是這齣戲最有趣的意念，就是讓兩

人的混亂失序狀態漸漸因為看見彩色又回歸平靜喜悅，彩色的
燈光適切的投影漸次顯現，全白的空間消失了，但視覺所見一
切依然祥和。

　　看完這樣的戲，有助於幫助我們思考兒童劇的表現形式並
非只能是色彩華麗繽紛的樣子。臺灣有不少兒童劇演出舞臺上
一切景觀：服裝、道具、布景和燈光，經常像打翻調色盤一
般，顏色繁複多重，且用色過度飽和，乍看之下很鮮豔惹人注
目沒錯，但若看久了不免產生視覺疲乏。

　　我在《兒童戲劇的祕密花園》一書中說到：

> 色彩透過視覺認知開始，引發感情，到記憶、思想等種
> 種複雜接收反應，色彩因此也具有精神的價值，可以運
> 用在創作上。兒童喜歡的是明亮的色彩，然而明亮不
> 代表要把大紅大紫一堆重色全兜在一起，臺灣與中國有
> 不少兒童劇，服裝常常如此設計，把演員當作行動的聖
> 誕樹，如果好幾個演員同時出現舞臺上，更像是恐怖的
> 視覺災難。如果對這樣的視覺災難無所謂，就好像每天
> 走在充斥五顏六色招牌、凌亂不堪的街道上，明明覺得
> 醜，卻又習以為常，長此以往美感素養難進步。一齣戲
> 演出的所有視覺構成，色彩的色調、明度、飽和度需要
> 細心講究，魯道夫・阿恩海姆（Rudolf Arnheim, 1904-2007）引
> 述畫家阿爾貝特・蒙賽爾（Albert Munsell, 1858-1918）的顏色

和諧（harmony）理論，說明如果一個構圖中的所有顏色要成為與彼此相互關聯的色彩，就必須在一個統一的整體之中諧調起來。可見顏色是否明暗多彩，在同一事物上並非重點，重點是色彩之間的統一和諧。

　　為什麼我們臺灣街頭景象充滿著雜亂不堪，常讓人覺得毫無美學設計概念？而日本或歐洲，卻總是被取經學習的對象，主要原因即在於懂得注入平衡的設計元素，讓視覺感知是舒服的。

　　再引帕特里克・弗蘭克（Patrick Frank）《視覺藝術原理》（*Art Forms: History of Visual Art*）書裡的觀點：「在視覺藝術中，我們通過視覺和一連串的視覺思維來獲得認知。大部分感官認知都必須是學習的結果，或許這聽起來令人吃驚。沒有意識到的東西，眼睛是不可能看到的。」美術是戲劇組成重要的部分，對兒童劇色彩應用錯誤的認知，導致兒童劇被包裝成花花綠綠的，失去了色彩平衡的美，當美無法被意識到學習到，臺上的空洞就像被拆穿的國王的新衣，盡現尷尬，甚至變醜陋了！

◆ 演出時間：2018 年 7 月 26 日
◆ 演出地點：沖繩那霸新都心天主教會

◎原載《兒童文學家》第 64 期，2021 年 6 月。

月亮在那裡，鍋子在哪裡？
——西班牙小乳牛劇團《鍋中的月亮》

　　寶寶劇場的形式在歐美日趨多元，但對臺灣觀眾而言，由於接觸仍有限，還有許多可摸索拓展與教育的空間。當我們欣賞西班牙小乳牛劇團（La petita malumaluga）《鍋中的月亮》（*The Moon in a Pot*），首先會看到形式上解構了成人對於嬰幼兒喜好的認知：沒有明亮綺麗的燈光，沒有炫目色彩的舞臺陳設，沒有旋律甜蜜簡易的樂曲，沒有可愛誇張的肢體表演，沒有兒語做作的語言對白，沒有一堆為互動而做的活動。當所有觀眾被安排落座在十字形下凹舞臺四角，被這舞臺圍限之後，空間隱隱然傳遞出一股宗教般的莊重氛圍，制約著人們不要介入十字形舞臺，進而喚起一種平和寧靜觀戲的體驗。

　　然後我們再觀看一名舞者和兩名樂師在場內的交流的行動，舞者有時像獨自隨興在玩耍擺動身體，有時像跟著打擊樂器和豎琴的旋律而動。兩個大小不一交疊的四方鐵架之存在，漸進成為舞者身體與之相依的道具，攀爬、跳躍、轉身……直到一個扇子般裝置被展開成圓之後，一個月亮圖像完整浮現，也許可以如此理解，前述所有的音樂、動作，都像是為了追尋

召喚月亮吧。這麼一想，又有幾分像原始人類擇良辰拜月崇自
然神靈的儀式，合樂與舞，念念緲緲，放逐穹宇。再看那十字
形的舞臺，遂能解釋成東南西北四個方位了。

　　神祕夢幻的月亮才剛被看見了，卻又馬上被闔起恢復成扇
形，似乎暗示著月亮的圓缺變化。至此舞者或樂手展演的一切
行動，俱變得合情合理。當然，觀演過程中極需要直覺想像
的運作，而這也是兒童劇場最需要提供的美感經驗。以我座位
的角度同時觀望著另外三面的觀眾，我發現這場演出有好多孩
子全程專注凝視著，絲毫未見不安躁動與吵鬧。由此可見，許
多大人錯解了兒童心理，總以為就是要給兒童歡騰熱鬧無比的
表演才能吸引他們，殊不知兒童心理發展的自由、彈性與包
容，只要令他們感到新鮮好奇的事物，都能夠激起探索下去
的欲望。

　　所以陪伴觀戲的家長，帶孩子沉浸於劇場當下的美好時
刻，也不用過度焦慮擔心孩子「看」不懂。對孩子而言，他們
恐怕不只是「看」，還有其他感官與心的作用可以同步。就算
孩子發問：「那是什麼？」「他在做什麼？」等問題，實也不
必非要給出正確答案，反問孩子豈不更能促進他們自我認知與
思考。

　　例如《鍋中的月亮》這齣戲的舞臺上方懸掛了五十多顆可
透過偵測上下移動的燈泡及投影，假如給孩子提示：「月亮旁
邊會有好多什麼東西？」關於天文宇宙的知識概念以及無窮無

盡的想像，便可藉此言說。

　　隨著鐵架從一邊升起，一邊落下，交替循環中演示了自然規律。可是整齣演出裡，會讓人不解的是劇名中的鍋子（pot）並未真的出現並裝盛了月亮。那麼劇名指涉為何呢？還有演出前許多觀眾有拿到螢光手環或手電筒，然而，它們並未在演出中產生任何作用，不免多餘可收。演出尾聲，所有的觀眾被邀請進到十字形舞臺區內，拿起了象徵望遠鏡的長筒或用雙手做出兩個圓，一起眺望月亮再現。節制而適切的互動於此恰如其分，任燈光承載著幻覺，使孩子們激動興奮起來，不僅像看到月亮，彷彿也親臨登陸的月球表面，玩興飄飄然延續著。

◆ 演出時間：2023 年 7 月 6 日
◆ 演出地點：高雄衛武營戲劇院

　　◎原載《葫蘆樂園：劇場發聲報》，2023 年 7 月 19 日。

下半場　游於藝
——工作坊、研討會 和藝術節札記

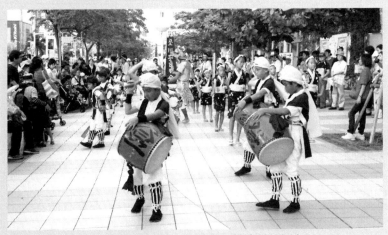

▌2018年沖繩國際兒童青少年戲劇節之街頭表演。（攝影／謝鴻文）

看古老的戲偶復活
——記緬甸曼德勒懸絲傀儡劇場工作坊

一

　　「2005 亞太藝術論壇‧亞太傳統藝術節」在臺北藝術大學舉行時，我正好進入戲劇學系博士班就讀。鍾明德教授指導的「戲劇研究與方法」課程，以維克多‧威特‧特納（Victor Witter Turner, 1920-1983）的人類學田調經驗去探究儀式的結構、過渡與象徵；從理查‧謝喜納（Richard Schechener, 1934-）的環境劇場（Environmental Theater）到他提出「劇場中的儀式性」（Ritualization in the theater）的演變；以及尤金諾‧芭芭（Eugenio Barba, 1936-）和丹麥的國際劇場人類學學院（ISTA, International School of Theatre Anthropology）發展出來的劇場人類學，廣泛觀看人類行為蘊藉的社會文化和表演時身體層面結合的意義。

　　這樣的研究理論導向，頗重視我們能走出固定形式的劇場，如人類學家走入更多元豐饒的田野現場，去感受文化、社會和表演之間的關係脈絡。所以亞太傳統藝術節舉辦時，我們

博士生也被要求選擇藝術節其中的活動去觀摩學習，我才有機會花點心思收集資料、觀看「曼德勒懸絲傀儡劇場」（Mandalay Marionettes Theatre, Myanmer）演出、參與工作坊，更深入一些認識這個國家及其劇場文化。

　　緬甸，中國唐代時稱驃國。唐德宗貞元 17 年（公元802年），驃國王弟悉利移率樂工三十五人，至長安演出。根據吳耶突〈緬甸的傳統戲劇〉所言，這是緬甸戲劇發展的最早史料。

　　在 1056 年佛教傳入緬甸前，緬甸主要是泛神教，祭祀各種鬼魂神靈。神廟裡的祭祀舞蹈，是用來安奉鬼魂的。到了崇信佛教的巴甘國王安那拉剎（1044-1077）時期，泛神教的活動被抑制，但原本泛神教那些祭祀舞蹈和音樂並未消失，反而已深入民間融合成民族舞蹈和伴奏的音樂。

　　1714 年，在塔寧甘瓦國王統治時期，大臣帕德薩拉加製作《曼尼克》，在宮廷圓形廣場演出，帕德薩拉加不僅為演出創作三十七支歌曲搭配舞蹈，並引入懸絲傀儡。自此懸絲傀儡成了舞蹈之外，最受歡迎的一種表演節目，並逐漸從宮廷流行到民間，也成為民間重要的娛樂。

　　懸絲傀儡的表演會在平地架高臺，在音樂伴奏下的第一支舞蹈是以民族音樂伴奏的信徒舞；之後出現以長鼓伴奏的戲劇表演，故事常見佛經中的故事。因為歷代君主的支持，19 世紀已經有整本大套的木偶劇從宮廷演到民間，更有懸絲傀儡劇專屬的演出劇院建立。但隨後英國殖民統治，20 世紀初西方

戲劇漸吸引觀眾，傳統戲劇也面臨了衝擊，隨之有人開始投入重振傳統戲劇。

二

　　曼德勒（Mandalay），緬甸藝術和文化的中心，又稱瓦城，是緬甸第二大城市，也是緬甸被英國佔領前的首都。有兩位對延續傳統藝術深感興趣與使命的女士，從 1986 年起組織曼德勒懸絲傀儡劇場於當地作演出。第一位女士是傀儡戲劇作家 U Thein Naing 的女兒 Ma Ma Naing。另一位是 Naing Yee Mar，她曾跟從傀儡戲研究者 Tin Maung Kyi 醫生學習，Tin Maung Kyi 的研究以和傀儡有關係的解剖科學著稱，並且幫助有意促進這門科學的未來的研究者。

　　曼德勒懸絲傀儡劇場的故事，是從兩位女士發現兩尊古老的傀儡木偶開始的（U Pan Aye 和 U Mya Thwin，可惜已在1995年遺失），一邊在修復古老傳統藝術，一邊創造新的可能；於是她們找到老藝師 U Pan Aye 開始帶領年輕人作技藝的傳承。

　　透過一個劇團有制度的管理，及嚴格的訓練，直到 1992 年才開始有大規模的演出。尤其參與 1994 年慶祝曼德勒城護城河建立一百週年大受好評，儼然成為曼德勒，甚至緬甸文化藝術的新代名詞，並開始受邀至國外演出，歷來她們的足跡已經走過新加坡、法國、德國、芬蘭、美國、日本等地，有得過

許多獎項肯定。

　　劇團致力保護傀儡劇，仍然拿自己國家特性和原先的緬甸習俗道統，作為全部藝術創作的材料，為豐富演出內容，也加入緬甸音樂和舞蹈。布景道具雕刻、服裝也都十分考究。因此，她們一直在尋找有才能願意學習操縱木偶的年輕人，讓傀儡戲藝術不會斷層。

　　劇團發展完備後，因為巡迴緬甸國內各地演出，她們也積極關懷當地人的社會福利，比方曾經和一個非政府組織「Care」合作，以傀儡戲演出防治愛滋病的相關議題。

三

工作坊時間：2005 年 10 月 8 日
地點：臺北藝術大學戲劇廳

　　曼德勒懸絲傀儡劇場所舉辦的工作坊。由創辦人 Naing Yee Mar 擔任解說，老藝師 U Pan Aye 和 Ma Ma Naing 作示範。主持也是翻譯的鍾明德教授給了三位藝術家親切的暱稱：Ma Ma Naing 叫「Ma Ma」（媽媽）、Naing Yee Mar 叫「Nai Nai」（奶奶）、U Pan Aye 叫「Pa Pa」（爸爸），一下子使大夥像一家人般親近。這一天他們全穿上了正式民族服飾，沙龍看似輕鬆卻又不失莊重，尤其「媽媽」和「奶奶」兩人另有配飾看起來更是

氣韻高雅;「爸爸」一身白,和他巧克力色的皮膚恰成對比,這位年逾耳順的老藝師,看起來清瘦卻依舊健朗。

首先「奶奶」開始簡介曼德勒懸絲傀儡劇場的發展歷史,從1986年草創時的五人團體,到現在有四十位藝術家的編制。懸絲傀儡演出時有一挑高舞臺,觀眾坐地上,因此又有「high drama」的稱呼。

之後討論緬甸懸絲傀儡的木偶問題,使用的木偶來源是柚木,雕刻製作過後,偶平均身高約五十至七十公分,主要角色類型分成:人(又有貴族與平民之別)、神與魔鬼、動物。(中國傀儡比較少魔鬼和動物造型,角色以生旦淨末丑區分。)最基本演出使用的傀儡有二十八尊,木偶的設計不僅顯示角色,也考慮到演出歌舞的可能,所以關節、提線都有差異。木偶從最簡單的十二條線至三十五條線操縱,線越多能表現的動作越細膩(中國泉州傀儡最多到三十六條線)。

接下來進入傀儡戲演出的狀況,「奶奶」表示,演出前所有人必須虔敬地向神祈禱,到了舞臺還要向觀眾合十祈禱。鈸響三聲後,第一個懸絲傀儡才上台。演出時的編制分成三個部分:歌者(singer)、操縱師(manipulations)、樂師(musician),他們在舞臺上不是各自獨立的,而是灌注靈魂在同一傀儡身上。

隨後是工作坊的重頭戲,由「媽媽」和「爸爸」作演出示範。「爸爸」強調懸絲傀儡的五根「生命之弦」在於木偶身上幾個部位:太陽穴(左右各一)、肩胛骨(左右各一)、尾椎,這

五根如能操縱自如，傀儡就先活起來了。

　　緬甸懸絲傀儡以左手持「工」字型的提板（中國傀儡多十字交叉），以拇指與掌心為施力點，食指和中指頂住提板上方，無名指和小指則扣住下方。右手的工作是提線，一次提一條線常用於走路動作，二條用於手部舞動和身體姿態，三條則表現全身舞蹈。在操作傀儡時，操縱者本身身體要保持挺直，不可彎腰駝背。

　　「從手持傀儡可以看出演師的工夫。」這句話一點都沒錯。我只是試了 Belu 這尊傀儡兩三分鐘，左手便已覺得痠，甚至發起抖來，手腕一直往下墜，右手提線更是動得亂七八糟，全糾纏在一起，眼睜睜看著傀儡在腳邊呆若木雞。之後再試一尊未完工的人形偶，重量輕了許多，剛才那種手足無措的窘境才稍有改善。

　　整個工作坊的時間並不長，學習之中最讓我感動的不是傀儡在人的操縱下可以產生多少花招，而是看見操縱師對表演的虔敬與專注，才讓原本沒有生命的木偶瞬間活了起來，並且形成一種迷人的藝術形式。

四

◆ 演出時間：2005 年 10 月 9 日
◆ 演出地點：臺北藝術大學戲劇廳

　　舞臺正中央是一塊矮屏風，布幔上繪製有諸佛神像故事。右邊是樂師坐席，有一座鏤金雕欄的屏風區隔。樂師共有五人。在開場的鼓聲、鈸聲之後，第一個懸絲傀儡登場，佛像布幔換成了宮殿景象，傀儡進行參拜的儀式，在傀儡面前有一盤真的香蕉。之後傀儡演出的〈Natkadaw Dance〉也是具有儀式性質的舞蹈，表演之前，則有一段 Ma Ma Naing 的歌謠吟唱，古調清音，繞梁不絕。

　　布幔場景再轉換至森林景象時，登場的〈Bilu fight〉是兩個魔鬼 Nan Bleu 和 Taw Belu 在打架，它們十足是丑角，兩尊傀儡在年輕藝師的操縱下，還玩起了摔角，贏的還出現了喘氣、驕傲的神情姿態，相當逗趣。

　　〈Zaw gyi〉是紅衣留鬍魔法師，手持一根棍子，在 U Pan Aye 的操縱下棍子靈活轉動，一如工作坊時所見，且花招更多，傀儡一會兒跳上木棍跳躍，一會兒把木棍當成爬杆，爬上去後再倒立滑下，簡直像是真人在耍雜技。

　　〈Comparative dance〉也教人嘆為觀止。這支公主 Sita 的舞蹈，同時有真人以跪姿伴以演出，真人做什麼動作，傀儡也做出相似的動作，栩栩如生的互相呼應。

　　然後是著名的印度史詩《羅摩衍那》（*Ramayana*）的片段演出。王子 Rama 被流放到森林中，靠獵鹿維生，有所收穫回去和妻子 Sita 及兩位部下共同慶祝。這段演出後半帶有現場即興的味道，四位操偶的藝師對白諧趣，偶爾穿插幾句國語，試探

臺下觀眾反應，然後加入若干娛樂動作，果然贏得滿堂彩。

　　下半場的演出則全是樂舞，一位男舞者和二位女舞者合作，男舞者的扮相十分陰柔中性，與女舞者的嫵媚不相上下。

　　緬甸真實生活中男女皆習圍沙龍，男的在前面打結，女的則打在旁邊。出外，男性頭上還會戴上白色帽子。我們在欣賞演出就可以看見，至於舞蹈部分另有其他服飾裝扮，如頭頂塔狀的尖帽。作為緬甸的文化資產，懸絲傀儡是受男女老幼歡迎的，更確切地說，無所謂成人劇場／兒童劇場的區分，它幾乎就是緬甸戲劇唯一的代名詞。

　　傀儡戲在緬甸不僅適合娛樂，而且是高度的藝術，從宮廷到民間舉行都會得到非常大的尊重。傀儡戲是使人了解時事、了解歷史的管道，透過表演在文學，歷史和宗教等方面教育人們。但這一古老的傳統藝術 20 世紀後逐漸沒落消失，因為像曼德勒懸絲傀儡劇場這樣的團體重視，才讓古老的戲偶活過來，將陪伴著世人走向下一個世紀。

◎原載《文化桃園》第 57-58 期，2005 年 12 月 - 2006 年 1 月。

「世界華人戲劇教育會議 2009」觀察與省思

　　由香港演藝學院（The Hong Kong Academy for Performing Arts，簡稱 HKAPA）及香港教育劇場論壇（Theatre and Education Forum，簡稱TEFO）主辦的「世界華人戲劇教育會議2009」，12 月 19 至 21 日三天的會議以「博采精思，本土實踐」為主題，舉行地點是位於灣仔的香港演藝學院。2009 年也是香港演藝學院成立二十五週年紀念，校方傾全力支持此會議，並將它當作校慶活動之一宣傳，此會議受重視可見一斑。

　　會議集中討論「多元文化」、「華人社區」與「戲劇教育」三者的關係，及戲劇教育在當中擔綱的角色及發展可能性。活動內容多元豐富，三天各有一場主題演講，分別是香港戲劇協會副會長麥秋、香港演藝學院人文學科系主任張秉權、香港演藝學院戲劇學院院長鄧樹榮共談〈香港戲劇教育與文化傳承〉，其中張秉權教授以遊戲觀點切入談戲劇，雖然已不是新觀點，但是他呼籲在課程設計、評核考慮之外，怎樣讓戲劇能夠保有真正的遊戲本質？以及怎樣讓戲劇擁有遊戲的自由，讓師生都可以在其中「優游涵泳」？此話一出還是引起共鳴與

思考，可見華文世界的戲劇教育是不是太功利實用取向，以致忽略了在遊戲中學習這事。

Melbourne Graduate School of Education 高級講師 Madonna Stinson與上海戲劇學院副院長孫惠柱演講〈新加坡與內地戲劇教育的發展狀況〉，來自澳洲的 Madonna Stinson 分享她 2002 年起在新加坡做戲劇教育的經驗，不管面對教師或學生，她的基本思考點皆是：

● What to teach?

● How to teach?

● When to teach?

● What is the impact of teaching?

四個原則看似簡單沒啥大道理，卻攸關接下來的課程成敗。Madonna Stinson 憂心看到東方國家考試為主的教學導向，依然是直接影響戲劇教育實施成效的主因。

孫惠柱教授則談到2008年起，中國教育部宣布中小學音樂課程要增加唱京劇，因應此舉措，哈爾濱工程技術大學出版社還出版了《京劇進課堂》一書當作教材。孫教授質疑的是，為何官方突然要孩子們學習起與普通學校絕緣了大半世紀的戲曲？在中國眾多地方戲曲中，又為何獨鍾京劇？而且教唱的十六段京劇，還有部分的革命樣板戲？孫教授認為戲曲教育可

教，但不應由唱入手，而應以形體入門，並以此延伸去批判中國中小學實施將近 60 年的廣播體操，把孩子們的身體教成了「不中不西，不男不女」。對此他積極在上海推廣將武術、戲曲和舞蹈動作結合，重新編排成具有藝術價值與美感，讓男孩的身體有剛強之美，女孩的身體有陰柔之美。孫教授這場演講讓我獲益良多的是，他最後提出的「戲劇精神是對話精神」，我覺得任何一種教育過程裡，能否平等包容的對話，是一個文化大器與否的形塑關鍵。

第三場主題演講由臺灣政治大學名譽教授吳靜吉和香港進念二十面體藝術總監榮念曾談〈二十一世紀的創意教育〉，吳靜吉教授特別引述臺灣蘭陵劇坊的拓荒，以及紙風車文教基金會 2006 年起開始舉辦的「319 鄉村兒童藝術工程」，說明創意文化若融入Csikszentmihalyi（1934-2021）的創造力系統理論，使創造力發展系統中的三個元素：個人（individual）、知識領域（domain）、影響個人或領域相關的行業或學門（field）密切結合在一起，對創造力發展將有裨益。榮念曾先生從舞臺應該是開放、進步的進步空間，擴展至教室、組織、文化環境，都應服膺於此，有這般自由才是創意孕育的溫床。

除了主題演講之外，還包括上海彭震宇主持的「移動即興工作坊」、香港馮世權主持的「Transformance 之驚恐之旅」、香港馮慧瑛主持的「聯合國《殘疾人權利公約》學校推廣計畫——戲劇教育工作坊」等不同類型的工作坊，以及專題討論、

匙孔演出（指演出一部作品的精華段落）、論文發表、文化展演及海報展覽等活動，讓來自不同華人社區的戲劇教育工作者進行經驗交流。我聽了一場專題討論是〈華人民眾戲劇／社群（區）劇場的特色〉，由澳門莫兆忠、新加坡郭慶亮和臺灣賴淑雅主講，他們三人各自就當地民眾戲劇／社群（區）劇場都做了歷史發展的爬梳，並提出自己的操作經驗與方法，也許方法略異，但共同的精神師法頗大部分都指向了波瓦（Augusto Boal, 1931-2009）的《被壓迫者劇場》（Theatre of the Oppressed），從三人的結語不難看出端倪，莫兆忠說戲劇要介入社區，提高自我意識；郭慶亮說社區劇場是一種修煉，它對政治或社會某些議題有侵犯，但仍保有尊重；賴淑雅說社區劇場是在進行一種革命的預演。

　　此次會議把工作坊、匙孔演出、論文發表置於同一時段，分成數個場地同步進行，實在讓人很難做抉擇該去參與哪個活動；我觀察到此次會議與會者其實不如預期多，人數一分散，有些論文發表的場子甚至只有論文發表者，別無其他的聽眾，狀況有點尷尬，遂變成只有論文發表者之間的交流而已。又全部發表的四十二篇論文中，香港地區占多數，但不知為何他們的論文三分之二以上未收錄在論文集裡？發表時他們也多用粵語，讓人有點像鴨子聽雷，不免可惜。

　　就大部分論文而言，實行教育之對象都是一般中小學生，也有針對特殊兒童如黎瑞英、滿道的〈以關係為本使用戲劇幫

助自閉症／亞氏保加症學童成長〉，帶入了戲劇治療的方法。
同樣秉持戲劇治療概念的又如臧璐，她在 2008 年 5 月中國四
川汶川大地震發生半年之後，與災民進行災後心理重建，她認
為戲劇與心理的目標是協助受創傷者重新構建生活秩序和情感
支撐系統，而不是消除症狀。另外較特別的論文還有吳鳳平、
林偉業、盧萬方合撰的〈搭建粵劇教育的互動學習平台──支
援香港新高中課程改革〉，介紹了香港現正傳承趨於沒落的粵
劇的作法，三位論文發表人的結語是：「真切的學習經驗的建
立，是粵劇教育的關鍵。」其實不僅傳統戲劇，讓下一代對現
代戲劇感到親切有趣也是戲劇教育的終極目的。

　　臺灣這次與會的論文發表者有李其昌〈政府網路資源之戲
劇教育推廣實踐：以臺灣合順國小為例〉、司徒芝萍〈教育劇
場在臺灣初高中推廣之策略研究〉、黃美序〈教育劇場二三
事〉、許瑞芳〈如何運用教習劇場（T. I. E., Theater-in-Education）說歷
史──以《1895開城門》為例〉、王婉容〈運用戲劇教學與歷
史──以導覽互動式博物館劇場《草地郎入神仙府》的製作與
演出探討為例〉，以及我的〈臺灣小學戲劇教育現狀分析〉，
不同於中國或香港許多是組隊參與，臺灣與會者多是單獨與
會，唯許瑞芳和王婉容兩位老師因為她們的論文都是因為該校
臺南大學戲劇創作與應用學系參與國立臺灣歷史博物館「開
城・入府・戲臺灣」活動，把發展出來的劇場展演報告出來，
從論文中不難看出該系已發展出不同於臺北藝術大學、臺灣藝

術大學、臺灣大學這些學校戲劇學系的創作方向與活力。

　　匙孔演出部分我欣賞了香港石籬聖若望天主教小學的教育劇場示範演出，《狼來了》採用角色扮演；《緹縈救父》使用集體替身，誰坐上了椅子就要成為該角色；《校園驗毒》則運用專家外衣模式，例如領帶象徵官員、拿書象徵校長（這個象徵還可以再更精確一點）、拿手提包象徵家長，演繹出校園的一場風波，我對演校長那個小男生的自然大方印象頗深刻。

　　明日教育機構戲劇教育學校網絡計畫的種籽高小的《話事劇場》，乃是創作性戲劇的一環，從人物表情定格玩起。但這幾場匙孔演出都是由一位老師帶領七、八位左右的學生進行教學示範，參與學生明顯是從一個二三十人的班級中精挑出來並接受反覆訓練的，如此一來演出效果就略有失真了——因為看不見真實課堂上可能突發的狀況，以及教師的因應措施。

　　還有文化展演分別由四個香港社區劇場展現成果，我看了兩場：一是中英劇團和雋藝劇社的《我們是這樣長大的》，這齣戲以口述歷史形式，讓那些爺爺奶奶們說自身的生命故事，主題集中在童年的童玩，當我們看見臺上的長者們穿越時光，玩起兒時童玩或遊戲的開心；瞬間又把箱子物件收起回返現實，時光流逝後的滄桑喟嘆，更易之間的情感流動引人動容鼻酸。

　　觀塘劇團的《我們明白了》描述幾個香港青少年對汶川大地震的反思，幾個擔綱的年輕演員素質頗佳，值得一提的是這

齣戲的歌曲製作頗專業，舞蹈編排也精采好看，還有燈光、影像設計根本已是專業劇團而不太像社區劇場。

　　也是透過此次會議我方知兩岸三地不約而同都在進行課程改革，藝術要如何突圍而出並落實在教育現場，師資的不足亦是普遍的擔憂。按照主辦單位的期望，此次會議希望回應香港戲劇教育的迫切需求、回應學校教學的需求、回應語文教育的需求、回應社福服務的需求、回應專業發展的需求，三天的會議僅是一顆小石子激起漣漪，後續的發展不止香港，所有華人地區皆同有相似的期待吧！

　　　　　　◎原載《劇場‧閱讀》，2010 年 2 月。

童藝同歡交流之後
——「亞洲兒童劇藝發展研討會
（香港‧2010）」的反思

　　2010 年7月10至12日，由國際演藝評論家協會（香港分會）及香港戲劇工程有限公司合辦之「亞洲兒童劇藝發展研討會（香港‧2010）」（CTAA）在香港葵青劇院舉行。時值炎夏，香港持續高溫，葵青劇院裡匯集了亞洲各地的兒童戲劇工作者更是熱情澎湃。

　　這次研討的主題為「童藝同藝」，希望透過兒童戲劇藝術，共同栽培我們的下一代；主辦單位更希望藉此機會，為香港本地以及亞洲地區的兒童戲劇工作者提供一個開放的交流平台，達成讓兒童劇藝在本義、教育創作、美學追求並行銷策略這四大方面的進行方法和實踐經驗，探討兒童劇藝得到更好發展的可能。以及讓各地區的兒童劇藝工作者建立互動的網絡，一方面讓經驗能夠持續地交流，另一方面亦有利於未來資源的締結和善用的目的。

　　此為香港首辦以兒童劇藝為主題之大型研討活動，換言之，這次研討會的確具有開拓性的意義，雖然來晚了，但讓亞

洲各地兒童戲劇工作者感到欣慰，我們正視兒童戲劇的重要，並觀察發展的困境，集思解決之道，對於亞洲各地兒童戲劇的推展勢必有所啟發，甚至帶動影響的漣漪效應。

　　兒童戲劇的獨特，在於我們所面對的觀眾主體是兒童。兒童過去被歷史忽略、被成人誤解，直到 20 世紀後許多的童年研究出現，看待兒童的觀點改變了，誠如柯林・黑伍德（Colin Heywood）《孩子的歷史：從中世紀到現代的兒童與童年》（*A History of Childhood : Children and Childhood in the West from Medieval to Modern Times*）一書所言：「歷史學家想要重現過去兒童每天的經驗（可稱為兒童的社會史），首先必須了解成人如何看待及感受兒童（兒童的文化史）。童年當然是抽象的，它指涉的是生命的某個階段，跟兒童不同，而兒童指涉的是一群人。我們在不同的社會中尋找的並不是具體兒童的描述，而是提升到理論層次，了解什麼是兒童。」「了解什麼是兒童」絕對是創作兒童戲劇的前提，成人如果抱持一種要小把戲哄騙小孩的意識來創作，對兒童與兒童戲劇都是嚴重的不敬與褻瀆！因此，要創作兒童戲劇並非想像中的容易。

　　我有幸參與這場盛會，透過研討會中的專題演講、論文發表、個案分享、工作坊、主題討論、兒童劇藝展演、大堂展演等活動的參與，看見亞洲各地兒童戲劇都在蓬勃發展毋寧是令人喜悅的。由於活動內容豐富，在時間上多有衝突，僅就我有參與到的環節做一些心得分享與反思。

　　先說第一天開幕後的專題演講，香港力行劇社編導，也是香港城市大學專業進修學院高級講師的陳麗音談〈香港兒童劇藝巡禮〉，廓清了香港從 1936 年香港小童群益會聖誕節演出，一直到1978 年香港話劇團演出《孩童世界》標誌了專業兒童劇場的出現，再談到 21 世紀多元化的現狀，在今昔對比中，對未來也有更寄予厚望。

　　韓國藝術綜合大學教授，也是錫晒你劇團（Theatre Sadari）創辦人的崔永愛報告〈韓國兒童劇場：新的發展及趨勢〉，認為韓國現代兒童劇場始於 1980 年代，因為美國戲劇學者 Jane Schisgall 至韓國講學之故引入。1990 年代後的兩大轉變推力，一是韓國藝術綜合大學在 1999 年開設了兒童青少年劇場課程；另一影響是 2002 年在首爾舉行的國際兒童青少年戲劇聯盟（ASSITEJ）世界大會及戲劇節。崔永愛認為韓國兒童戲劇未來的挑戰要提供給兒童青少年更完善的思想情感，需要更多藝術家加入，刺激建構更好的發展環境，這樣的呼籲用在其他國家地區亦是永不可破的真理。

　　日本東京都市大學教授小林由利子分享〈日本兒童青少年戲劇：國際兒童戲劇節扮演的角色〉以沖繩國際兒童青少年戲劇節（International Theater Festival OKINAWA for Young Audiences），這個創辦於1994年是日本第一也是最大型的兒童青少年戲劇節，使日本兒童戲劇從戰前以培養少國民，至戰後的持續開拓摸索，戲劇節打開視野，激發新思維，同樣是具有史觀的報告；可惜礙於

時間，關於戲劇節如何運作、延續至今的過程則無法細述，而這個部分其實是臺灣最需要借鏡學習的地方，因為臺灣實在充斥太多政府消耗經費式的（有經費就辦，沒經費就停辦），無遠見及長遠規劃、目標定位的假藝術節（只是邀兩三個國外團隊演出就號稱是國際藝術節也常見）。

　　中國兒童藝術劇院院長周予援談〈中國兒童戲劇的現狀與發展〉，把中國兒童戲劇現狀形容成「是一個成長而非成熟的市場」，這當然是因為中國幅員太遼闊，東部沿岸大城都是發展熱點，越往西往內地看則蕭散冷清，甚至仍是未開發的處女地。當周院長語氣鏗鏘地宣告「兒童戲劇是一項偉大的事業」，現場響起的掌聲是認同，更是所有兒童戲劇工作者自我期許願意投入承擔此巨大使命吧。

　　來自泰國曼谷 Aksra 木偶劇場的 Monde T. Luksanga 帶領的創意工作坊，呈現他們在多個貧窮社區與兒童創作，進行教育劇場的經驗。暖身活動時，Monde T. Luksanga 要大家想像他手中有一根魔法棒，他會用魔法棒把人變成各種東西，例如他說貓，參與者就要模仿成貓。接著是透過一頁頁特製放大的繪本彩圖說故事，那是一個關於一棵老樹要被人類砍伐，他和森林動物計畫反抗的故事，聽完故事後，每個人要各選一張圖，可以重新討論組合故事順序，思索此生態議題解決之道，然後還可以將它演繹出來。

　　這個創意工作坊的後半段我並未參與，因為轉場去聆聽臺

灣九歌兒童劇團朱曙明團長帶領的另一個工作坊了。朱團長以《雪后與魔鏡》這一作品為範例，將演出實況作細部拆解，把他們的劇場創意解碼，秉持著兒童劇也應有藝術性原則，這齣戲運用簡單去多變的道具營造情境，各種聲音節奏引人入勝；此外，朱團長特別強調「會呼吸的空間」適時的運用，讓一齣戲的意境提升。這個想法恰好契合我稍後發表的論文〈華麗喧鬧與簡約抒情的對比：當代臺灣兒童劇場說故事表現形態〉，把九歌兒童劇團的美學表現劃歸簡約抒情這一派的主張。與九歌兒童劇團相反的，則是以紙風車劇團為代表的華麗喧鬧派，講究聲光道具特效，注重互動炒熱氣氛。然而，當演員或道具跑到觀眾席去玩互動的橋段一再出現時，我不禁要擔憂這已長成兒童戲劇的一個惡瘤，不斷破壞兒童戲劇的良好體質。

　　在個案分享中，聽了臺灣大開劇團經理鄭芮喬介紹她們從 2003 年起創作兒童歌舞劇《好久茶的祕密》系列的發展特色與歷程，由李明澤編導的這一系列作品，取材於臺灣民間故事或傳說，以喝了好久茶就會說故事，但必須說滿一百個事，好久茶魔法才會解除為發想概念，遂又添加了一絲《一千零一夜》般的綺麗幻想色彩。

　　香港大細路劇團藝術總監林英傑介紹了他們劇團獨創的半面具（不採全罩的頭套，讓演員的嘴巴還可以露出），並以「多士妹系列」的角色說明創作如何與兒童生活產生聯結，引發觀眾對角色及劇團表現形式的認同。林英傑更提出大細路劇團「超越童

真夢，創造我未來」的艱難夢想——他們和香港兒童少年閱劇團、香港兒童音樂劇團、偶友街作、新世紀青年管弦樂團組成的「香港兒藝聯盟」期望成立香港第一個兒童青少年劇院，光是聽到裡面會有一個可以讓孩子邊吃東西邊看戲的小劇場，便覺得這個夢想值得祝福實現！

　　來自中國廣州，現為無限思維兒童工作室負責人的杜梁，從一個美術教育工作者，2008 年因緣際會到了中國雲南拉市海參與「新農村實驗室」專案，與一群孩子發展出即興的兒童劇《我愛拉市海》。其作法兼具了創作性戲劇、教育劇場等特點，先是讓孩子用紙箱畫出拉市海代表性的美的事物，假如畫雲的孩子，當他套上紙箱後即成為雲；以天地為幕、草地為舞臺的即興發展中，杜梁也運用了「教師入戲」（teacher in role），加入扮演貪婪的獵人，協助孩子處理相關的環境生態保育等問題，最後獵人把象徵獵槍的竹子折斷，所有人齊唱〈打跳歌〉，儀式性的尾聲，把整個創作過程扣合到戲劇的古老源頭，恐怕是當初所未設想到的。

　　無獨有偶，香港 Theatre Noir 課程總監江倩瑩分享在大埔舊墟公立學校進行的教育劇場，以雨林為主題，同樣從環保出發，只不過他們的課程規劃更細緻有序，融合了繪畫、面具創作、遊戲、角色扮演等細節，一步一步發展到最後對被砍伐的雨林十年後的情景的想像與關照。香港偶友街作藝術總監蔡少欽提出用「生活」作為戲劇的主題，堅持原創與富冒險精神，

他說的富冒險精神比方無言木偶劇的嘗試，抒情詩意、成人化的走向，意圖打破兒童劇既定的視野框架。我非常認同蔡少欽說的一句話：「大人的心理需要童真的平衡。」懂得這話，我們創作，或純粹做一個兒童劇的觀眾，才能有更多的領會。

11日大堂展演係在葵青劇場大堂的公開演出，看了香港成立於 2005 年的奇想偶戲劇團的《小獼猴毛毛》，他們的戲偶製作很逼真，演員操偶的技術更是無可挑剔，小獼猴毛毛傻氣天真與淘氣兼具，當他面對家園被破壞的危機，他要瞬間長大變成勇敢又有智慧，帶領森林動物尋找新樂園。這樣攸關環保的題材不知是巧合，或主辦單位刻意的安排，如何與萬物共榮生存，絕對是這個世紀人類必然要面對的議題。《小獼猴毛毛》並無什麼和觀眾互動的橋段，可是當演到毛毛坐在樹上休息，大蛇從他背後悄悄出現，現場的小朋友全喊叫著：「蛇在後面。」由此看出這些孩子的專注，而這在我看來，正是透過戲劇的假定性製造出讓觀眾如臨其境的真實緊張感，此心理意識的融入，就是演與看的互動之實踐了。

同日晚上在葵青劇院黑盒劇場的展演又是另一番風情。觀賞了北京京劇崑曲振興學會及斗斗創藝合作演出的《金魚和漁夫》，這是一齣改編自俄國作家普希金（Alexandr Sergeyevich Pushkin, 1799-1837）同名童話的兒童京劇，從童話取材改編也是北京兒童京劇的初嘗試，現代的奇謬幻想和古典戲劇的交匯，放在兒童劇也行得通，值得嘉許還有此劇全由兒童擔綱演出，金魚仙子出

場的懾人氣勢，漁夫的老邁庸弱，漁婆的潑辣均十分有味道，或許唱工尚欠火侯，然假以時日多下工夫琢磨不難成大器。

大細路劇團演出的《班長大王》是令人開心的校園故事，大細路小學三年 D 班的班長選舉，三八又帶點霸氣的呂同學（她是男生反串），和她競爭的則是有身體殘疾的笑妹妹，笑妹妹以她的樂觀、熱心、愛心贏得同學成仔和阿明的支持協助，可是最後投票關頭笑妹妹似乎說服了同學讓雖然偶有討人厭的行為出現，但本性不壞又有服務熱忱的呂同學當選，此一讓賢的舉動感化與激化了呂同學，願意更真心認真的付出服務。《班長大王》傳遞人人平等的美好價值，運作理性的處世態度，戲雖無啥高潮起伏，且全程使用粵語，但還是挺好看，關鍵在於故事內涵是可引人共鳴的。

最後談一下論文，即使沒有每場參加，透過閱讀論文，我把包括臺灣黃美滿、劉慧芬、澳門莫兆忠、香港許娜娜、譚寶芝、新加坡李偉豪、中國鄒紅等人的論文發表總括成幾個面向：第一種是個案的藝術表現特點，例如黃美滿討論了臺灣2004 年演出的兒童布袋戲《鬼新娘》的跨界；鄒紅分析北京兒童劇院 2005 年演出的《Hi可愛》的教育與樂趣的分界。第二類型的論文，從戲劇教育層面探討觀者的審美體驗，或學習到的溝通能力，香港幾位發表人大致均採此路徑。第三是關注到行銷策略、觀眾經營等問題，李偉豪舉新加坡「2010ACE 藝術節」為例，認為兒童戲劇在新加坡最大的挑戰還是作品本身

要先在教育與娛樂間求取平衡；劉慧芬則以 2004 年臺灣豫劇團推出的兒童豫劇《錢要搬家》以「傳統戲劇宅急便」等新穎的行銷手法，成功地把這齣戲推進小學校園，讓傳統豫劇被認識還有傳承。第三類型的論文則是概括式的區域發展觀察，像莫兆忠〈想像真實——澳門兒童劇場的美學探索〉帶我們觀覽澳門除了賭場之外兒童劇場的面貌，從客觀現實造就想像，即便兒童劇團量還不多，經營挑戰大，可還是吸引著一批有心人尋找生存下去的理由。

　　總括而言，這次研討會讓我們重新評價兒童戲劇，可以把亞洲的兒童戲劇的能見度、藝術水平都拉至一個新高度來審視，我們不應妄自菲薄，在與其他國家區域交流觀摩後也不用氣餒不滿，經驗的碰撞重要的是自我覺察，以及永不熄滅的熱情創作，堅守各自崗位為兒童作好戲的理念顛覆不破，若有可能再尋求跨國合作，那麼此次研討會的意義也才能真正延伸擴散。

◎原載《劇場・閱讀》，2010 年 9 月。

伊維察・西米奇戲劇教師工作坊的啟發

　　應臺灣九歌兒童劇團之邀，克羅埃西亞麻辣辛辣劇團（Theatre Mala Scena）藝術總監，也是現任國際兒童青少年戲劇聯盟（ASSITEJ）祕書長的伊維察・西米奇（Ivica Šimić, 1953- ），2010 年11 月 27 至 28 日於臺北舉辦了一場「戲劇教師工作坊」。

　　伊維察・西米奇身兼編導演才華於一身，他在 1983 年畢業於札格拉布大學（Unversity of Zagreb）戲劇學院，1983 年至 1989年間，受聘於青少年札格拉布劇場擔任演員一職，演出作品《『劇』變中的小紅騎士帽》（*Let's Play Little Red Riding Hood*）曾榮獲最佳演員獎。 1989 年，與 Vitomira Loncar（1959- ）合作創辦麻辣辛辣劇團，第一齣導演作品《真實的事物》（*The Real Thing*），出自劇作家 Tom Stoppard（1937- ）的文本。在其國家及國外，伊維察・西米奇已為兒童及青少年導過逾五十齣戲，受頒過無數來自海內、外的獎項及肯定。

　　在這次的戲劇教師工作坊裡，伊維察・西米奇一開始便強調成人需要被看見，兒童也需要被看見。此乃從心理層面去思考為什麼要做兒童及青少年劇場，而劇場適切的提供社交功

能，成為訊息流通的地方，透過戲劇進行溝通，讓任何事都成為可接收的訊息。換句話說，我們之所以要在兒童及青少年身上實施戲劇教育，就是要和他們溝通，讓每一個生命個體都被看見、被聽見。這是戲劇教育過程中最重要的事之一，演出只是其次。

而專業劇團為兒童及青少年演出，雖然也具有教育的功能，但伊維察‧西米奇提醒我們更別忘了做為藝術表現的載體，要透過戲劇去尋找情緒記憶，我們所有人都需要的就是──愛，因此，戲劇不應該給知識，而是感情。

伊維察‧西米奇也觀察到戲劇一旦被放在教學場域中，本來可以是和兒童有好的溝通，然而老師卻往往成為藝術家／戲劇與兒童之間溝通的障礙者，因為老師喜歡要求藝術家去解釋許多的目的、功能，以及為什麼這樣做，卻忽略了戲劇語言最直接的衝擊與感動。當一個藝術家決定用戲劇去引導兒童時，伊維察‧西米奇說要先問自己幾個問題：「我知道如何當人嗎？」「我們足夠好？是誠實、可以說實話嗎？」「我有夢嗎？戲劇就是我的夢嗎？」伊維察‧西米奇提出的這些問題，看似要進行很深刻的哲學思辯才能得到解答（甚至沒解答），不過這個思辯的過程正是他對戲劇功能的肯定──戲劇提供我們和兒童學習如何成為人，以及生活在這世界上。

由此觀點再延伸思考，伊維察‧西米奇認為兒童戲劇若刻意隱藏禁忌不說，或總是安排快樂結局，那都會影響兒童發展

不能成為一個完整的人，藝術家的責任便在於此。

　　伊維察・西米奇這些卓見給我們的啟發富有新義，接續他開始談到實務工作面。要和兒童與青少年共事的第一條件就是：學習怎樣傾聽。

　　伊維察・西米奇以他的創作《雲》（Clouds）為例，這是一齣為2歲大的孩子作的戲，只用一個行李箱做舞臺，當行李箱打開，雲偶跑出來，其他的物件也逐一入戲，不用太多語言，只要很舒緩的讓那些小小孩感覺，也不用去想說服他們要懂，純然就是享受當下的氛圍。伊維察・西米奇說：「我們的孩子值得在藝術中擁有更好的東西，而不是垃圾戲劇。」他沒有把「更好的東西」是什麼說清楚，可是透過《雲》的創意表現，它只是很素樸簡單地取材，卻又營造無限的想像與意境，也許我們可以說那神祕的東西，就像班雅明（Walter Benjamin）的「靈光」（aura）概念，充滿「獨一無二性」、「此時此地性」、「雖遠猶近」，以及「不可複製」的美學感知。在兒童劇場裡能創造這種靈光，對兒童而言，每分每秒皆是美麗的期待與興奮，而不僅僅是裝傻的、幼稚的逗兒童笑而已。

　　從《雲》這齣戲我們已可以知道，伊維察・西米奇意圖打破一般對舞臺的概念，任何環境、任何物件都能夠成為舞臺，而且任何東西皆能變成偶。他還拋出一個想法，以來臺灣到一家餐廳用餐看見的中式旋轉圓桌為例，他說那就是個很棒的圓型劇場，旁邊圍著觀眾，所有刀叉都是偶。這種取之於生活，

處處皆驚奇的發現，還有為 0 至 3 歲嬰幼兒作戲的創意點子，確實令人大開眼界。

　　第二天的工作坊，伊維察‧西米奇帶我們從理論轉到實務，他一開始便玩一顆球，並要我們隨時去想像那顆球已不是球，比方說當球和手組合在一起，遊走在投影的白幕上，那瞬間一隻蝸牛出現了，同時一齣戲便產生了。「創造一個想像空間是神聖的。」伊維察‧西米奇鄭重地說。

　　隨後，一位學員被指定上臺演出一段在廚房煮咖啡的情節。演出重覆兩次伊維察‧西米奇都不甚滿意，他終於忍不住告訴我們：「不要表演角色。」拋開束縛的無為表演法，當然還需要更多揣摩體會；不過，我可以理解伊維察‧西米奇的想法，因為現下許多兒童劇的表演就是誇張表面，無法真正觸及人的內心。伊維察‧西米奇說：「戲劇的魔法就是了解孩子說靠近我的意思──其實就是愛我。」既然要給兒童愛，那麼任何一齣戲都是愛的禮物，不能隨便做。

　　伊維察‧西米奇說他喜歡透過即興創作產生素材，他認為即興創作擁有兩個F：Feel free、Feel anything，把握這兩個原則盡情去創造，不要以為劇場是在假裝日常生活，而應該轉變認知：「劇場就是另一種現實，它就是它自己的現實。」要把這另一個現實創造出來，就要先享受想像的自由。只要兒童能打開他們的創意，任何的表現形式都不干涉。

　　接續，伊維察‧西米奇又介紹他的另一齣戲《繩的世界》

（*The Rope of the World*），這齣戲同樣是充滿巧思與變化，兩根竿子中間綁著三條線，利用曬衣夾和衣褲，居然就能變出鱷魚、船等多種造型的偶，而且從頭到尾只有兩名演員操演。伊維察・西米奇說他每次給兒童作戲的心情，就是要告訴他們：「你們不是孤單的。我愛你們。我會帶你們去發現世界。」如此真摯動人的告白，無疑是這個工作坊最美麗的句點。

◎原載《劇場・閱讀》，2011 年 5 月號。

2011 雲林國際偶戲節工作坊隨筆

　　臺灣布袋戲大本營雲林，自 1999 年開始，在當時文建會一縣市一藝術節特色的概念下，開始籌劃舉辦「雲林國際偶戲節」。

　　2009 年至 2018 年間，我在雲林的虎尾科技大學通識教育中心任教，本來是布袋戲的門外漢，至此才開始對布袋戲多了一些學習了解。通常在十月舉行的雲林國際偶戲節，是在地布袋戲團大匯演展現身手的一次機會，看職業戲班或業餘競演，可概括出幾個新特色：一是劇情無厘頭，嫁接許多流行文化元素的對白、橋段出現的趨勢越來越多；二是電音舞曲也融入演出之中。至於雲林國中小學校布袋戲社團的演出，有不少是全國偶戲競賽脫穎而出的佼佼者，比較遵循傳統布袋戲的形式路數，再加上一點現代孩子的創意觀點去呈現。

　　但是，除了每屆藝術節提供大拜拜式的一次匯演功能之外，雲林國際偶戲藝術節是否真實承擔了讓更多布袋戲走向國際了呢？何康國《藝穗節與藝術節：全球化的表演藝術經營》引用了 Mark Brailsford（英國 *The Treason Show* 創辦人）的話說：「愛丁堡藝穗節（Edinburgh Festival Fringe）作為交易市場的功能已經比藝

　　術節本身更為重要了，如果你要去『經營』一場節目，你就得
來愛丁堡，因為大家都在這裡，在這裡可以建立關係，並且可
以讓你學到各方面的事物。」1947 年創立的英國愛丁堡藝穗
節，是全世界藝穗節／藝術節取經的典範，Mark Brailsford 以豐
富的參與經驗受訪談及的內容，恐怕是國內諸多地方政府籌辦
藝術節活動未曾認真思考的問題。

　　姑且不論讓臺灣布袋戲走出，就說國外走入交流吧。對於
雲林國際偶戲節雖然掛上「國際」兩字，比起國外的藝術節，
平均每一屆雲林國際偶戲節只邀請了約三、四個國外團隊演
出，實在有些寒酸貧薄。還有諸多問題可以檢討，比方活動前
一個月都還沒看見文宣、旗幟等訊息，官方網站也欠缺回顧與
統整為每一屆藝術節歷程累積……。觀賞幾屆下來深覺展現的
內涵離國際化、精緻化，要吸引國際偶戲創作工作者來朝聖的
目標還很遙不可及。

　　不過每屆雲林國際偶戲節亦會有一些國外偶戲創作的工作
坊，還是很值得去觀摩交流，增廣見聞。比方 2011 年 10 月這
屆雲林國際偶戲節期間，選擇在雲林故事館舉辦多場「國際文
化偶師工作坊」，我就隨筆小記參與的工作坊。

　　Therese Schorn 是美國新勝利劇院（New Victory Theater）長期合
作的藝術家，擅長小丑和偶戲，兼及魔術和服裝設計，可謂多
才多藝。她帶領學員暖身，練習幾次雙手舉起，放下，配合呼
吸。接著吐氣時，模仿發出各種不同音，如風、海、花、火

等，感覺「自然」的存在與流動。

　　接著請學員圍成圈，模仿各種身分角色的特質，如英雄／勇敢冒險、偵探／細心觀察……，在觀與演之間，激發我們對角色特質產生想像連結，更快走入角色。

　　之後所有人再圍成圈，分別走向圓心，不出聲只動作，快碰到人時轉身離開。這個遊戲，意在提醒我們自我與他者之間，有時適切保持觀察距離也是必要的。

　　之後，Therese Schorn 教導了小丑默劇的幾個基礎肢體練習：摸牆、拉繩、氣球牽引、學母雞等動作，學員幾乎都是生手，動作彆扭卻又滑稽可愛，也引來開懷笑聲連連。進一步引導出虛擬摸牆即興舞蹈，讓每個人手向右摸索，身體腳步跟著向右，在沒有音樂伴奏陪襯下，得自行找出動作的韻律。

　　一番身體的訓練過後，Therese Schorn 拿出一條絲巾，詢問每個人對絲巾的聯想，接著設想一個情境以五個人為一組應用絲巾演出。絲巾作為道具，或作為物品偶，可同時並存在創作中。

　　接著讓絲巾加上氣球成一個偶，可以一個人或兩人操作演出。當兩個人一同演出時，由於參與學員是被隨意配對，在默契演練不足的狀況之下，便衍生出七手八腳、手忙腳亂的搞笑情景。當然工作坊僅是一個體驗創作的過程，有了基礎認識與方法，來日才能再研修精進。

尋思澳門、藝術節與兒童劇

　　以往來澳門停留時間都很短暫。這次因為擔任第二十五屆澳門藝術節駐節藝評人超過一週，總算能夠較深刻體驗，發現澳門之種種。

　　就從每日散步的城市空間說起，豪華簇新的酒店大樓，色彩繽紛的葡式房舍，被指定為文化遺產的歷史建築，壅塞老舊的公寓民宅……東方與西方、新與舊多元交雜在小小的城市空間裡，空間之於人的意義，從來就不只是生活寄居其上如此簡單。人需要舒適的生活空間，但光是「舒適」的定義，恐怕就人言言殊。空間的意義流動，可以不斷被建構又解構，空間是否能形塑人的回憶與認同？是否能引發人的創造與想像？這些都是空間會被召喚出的意義。

　　循此思緒，我對澳門藝術節的理想想像，或說對任何地方藝術節的想像，首先是期待每天都有各式各樣的展演在不同空間中發生、實驗，而不是活動都集中在週五至週日幾天及幾個場館。像鄭家大屋這樣形制優美，大器恢弘的中式宅院，如果只演出傳統音樂或戲曲，就少了和現代藝術碰撞對話，少了嘗新的創造精神。

　　大街小巷更不用說，任何空間都可以是展演的場域，對大型展演空間嚴重不足的澳門而言，讓「環境劇場」蓬勃發展便是必然。可是在莫兆忠編的《慢走澳門——環境劇場二十年》一書裡也省思環境劇場介入公共空間，它為觀眾對習以為常的生活場所，帶出新的身體經驗和思考空間，然而，當這些藝術作品與人們原有的「文化價值與心理認同」相違背，或因衝擊了在地居民的「價值觀」，就會造成不安，受到質疑，甚至引起在地居民的反感。倘若澳門的社區劇場更活絡，藝術更普遍存在，這種價值觀的衝突或可減少。

　　或許有人會立刻聯想到澳門藝穗節2002年起提出「全城舞臺，生活藝術」的概念，不就是在實踐我前述的想法。就空間的靈活運用層面來說，是的，澳門藝穗節有符合部分想像；然而再回歸到人的層面來看，我認為不管是澳門藝術節或澳門藝穗節，仍有明顯的菁英小眾取向，讓澳門整座城市全民大眾都關注、想參與的程度恐怕還是不夠的；尤其如果沒有MAVA影音藝術團《聲光築夢》在大三巴牌坊瑰麗奇幻的光影秀，觀光客的關注參與比例，恐怕會更低落吧。我想這也是澳門文化發展與藝術節行銷必然要去思考面對的重要問題。

　　其次，藝術節要面向全民大眾，藝術節的展演活動勢必要考慮分齡分眾。由於我長期關心青少年與兒童劇場，難免會對這部分多在意一些，就本屆藝術節看來，專屬青少年與兒童的展演實在太少了！

　　為青少年量身打造的節目僅有澳門街坊聯合總會青少年粵劇培訓班演出的《白蛇傳》。粵劇要傳承，當然要朝青少年與兒童教育扎根著手，如果還有兒童粵劇班的呈現，勢必更豐美而引人矚目。然而，就我所知，不管是傳統戲曲或現代戲劇，澳門現行中小學的表演藝術教育是匱乏的，制度也不完整，遂只能靠著一些民間社團和劇團勉力為之推廣戲劇教育。青少年與兒童戲劇教育不夠普及，戲劇欣賞與創作人口難培養增加，連帶也影響澳門兒童劇場發展。

　　澳門目前歷史較久穩定在運作的兒童劇團是「小山藝術會」，除此之外也有零星的個人或團體偶有兒童劇的創作，或者進校園社區做兒童戲劇教育推廣，但整體而言還是荒蕪未墾的狀態。兒童劇團在澳門如同稀有保育類動物般珍貴，如何從沉滯的環境中突圍，絕對不能用博弈賭一把的心態，熱情與資金一時投注用盡就罷手；相反的應是如牛慢犁慢耕的態度，一步一步地改變。

　　我在澳門此行另一重要的任務，是帶領「遊戲與想像——兒童劇評論與創作工作坊」。兩天的工作坊，看著每一位參與學員熱烈期盼的眼神，以及專注投入的討論互動，總會讓人感動，我若像蝴蝶是來傳授花粉，盡一點小小棉薄之力，衷心期待參與的學員回去可以戮力實踐，創造花開遍野的美好願景。相信在澳門不同社區角落，應該也有熱心人雖然沒來參與工作坊，卻亦想為孩子做事吧！

　　我也相信澳門的孩子絕對有看戲的需求，在本屆藝術節中，欣賞日本稻草人影子劇團的《手多多物語》和阿根廷 Roberto White 的《奇趣物偶》這兩齣兒童劇時，一方面感受到兩齣戲以身體為想像基準，創造出令人驚喜的手影與偶戲表現，視覺美學的表現傾向素簡不繁，節奏則是從容悠緩但不沉悶不失童趣；另一方面，也在舊法院大樓改建的劇場裡，一再感受到來觀賞的兒童最純粹的歡笑聲，藝術無國界，兒童從這些兒童劇接收啟發的東西，也許不是立即可見效果，但深入涵化之後，來日或許會成為他生命美感的基礎養分。今日的兒童劇觀眾，也會是未來戲劇的創作者。如果我們相信這道理，那麼我們就沒有理由不給兒童更多藝術的滋養。

　　此次駐節期間，讀到澳門文化評論學者李展鵬《在世界邊緣遇見澳門》一書，書裡諸多新觀念惠我良多，使我觀察澳門多了一些新視角。例如〈澳門終於成為一個「問題」〉一文提到，澳門回歸後過去幾年的社會劇變、政治社會經濟民生等不同問題的衝擊，澳門已經開始成為一個「問題」，它開始被視為獨特的個案被關注，開始走出那個漠視差異的「港澳」概念。

　　我們摒棄「兩岸三地」的過時用語，開始用「兩岸四地」來平等看待彼此，我所看見的澳門，正在被突顯諸多問題，而這些問題中，理所當然也有和青少年與兒童相關的，澳門的青少年與兒童面對 Michael Edwards 主張的 21 世紀的大理念（big

「兒童戲劇教育國際大會 2016．珠海」見聞

一

　　初次踏上珠海這座城市，從南邊的澳門過海關跨進後，迎面而來的寬闊、富麗、繁榮景象，完全超乎預期，「粵港澳大灣區」經濟共同體的相連與發達正飛躍的進行著。

　　中華美學學會、廣東教育學會學前教育專業委員會和北京師範大學珠海分校兒童戲劇教育研究中心於 11 月 23 日至 26 日共同主辦的「兒童戲劇教育國際大會 2016．珠海」，接力於 2014 年南京首屆之後，展現出中國正積極推動兒童戲劇教育與研究的企圖，本屆大會主題定調為「兒童與戲劇共生」，旨在達成兒童戲劇教育與兒童生命成長的廣泛共識，裨益於中國兒童戲劇教育持續墾拓。

　　大會安排數場的主題互動演講，首先由紐約大學斯坦哈特文化、教育與人類發展學院的教育劇場項目主任（The Program in Educational Theatre in the Steinhardt School of Culture, Education and Human Development

at New York University）戴維・蒙哥馬利（David Montgomery）就創設「學前兒童劇場」（Theatre for Early Childhood）潛在觀眾的方法做調查報告，引用英國獨角獸劇院（Unicorn Theatre）、英國油車劇院（Oily Cart Theatre）、美國新勝利劇院（New Victory Theater）等演出與推廣案例，就藝術美學與戲劇教育目標去分析，進而了解為幼兒創造戲劇的需求，指出兒童在生命最初五年中成長得越來越快。在他們的大腦最活躍的時期，每一刻都是發現的時刻。我們應該讓他們在大腦可塑性最強的時候就參與創造性活動，有益未來身心健全發展。

　　北京師範大學珠海分校兒童戲劇教育研究中心主任張金梅提出「身體與生長戲劇：學前兒童戲劇教育4.0範式」，回顧中國的學前兒童戲劇教育歷程，經歷了四個階段（範式）：1、1.0 範式：以劇本先行，追求演出效果，關注編戲、排戲和演戲；2、2.0 範式：以戲劇作為教學的工具或者統整課程的手段，通常的形式有戲劇統整課程、戲劇滲透於學科；3、3.0 範式：教師引導兒童即興扮演，鼓勵兒童自主的創作與扮演，通常的形式有創造性戲劇、戲劇工作坊等。張金梅的範式釐清，套用於臺灣的發展亦大致吻合，差別在於臺灣比起中國更早進入 3.0 範式，1980 年代後一批歸國學人，比方這次大會也有出席擔任演講，帶領工作坊的林玫君、陳仁富等學者專家，皆是當時把創造性戲劇引進臺灣的先行者們。

　　至於張金梅所謂的 4.0 範式又為何呢？她說是「生長戲劇

範式」，「這一範式試圖改變以往教師主導性強、戲劇活動內容結構化的侷限，逐步凸顯學前兒童主體性，凸顯身體與情境的互動，凸顯劇場的開放性、多元化和交流性。」從戲劇教育範式的演變，不難看出當下的戲劇教育更貼近兒童主體，重視兒童的成長特質與天性。

澳洲格里菲斯大學教育與專業研究院（School of Education and Professional Studies, Griffith University）教授茱莉亞‧鄧恩（Julie Dunn）有鑑於兒童遊戲時間的減少，對兒童口語表達能力，身體發育和創造能力都產生影響，因而反省教師需要幫孩子的遊戲與戲劇發展搭建適宜的支架、支持和拓展孩子的遊戲和戲劇。至於如何幫助孩子發展遊戲和戲劇，技巧方法很多，例如要讓孩子參與有關角色、情境和遊戲張力的討論時，使用術語「發生什麼了」，就是一個談論兒童在遊戲中具體經歷的提問技巧。

二

除了以上幾場演講令我印象較深刻之外，八場主題多元的專家工作坊裡，第一天我參加了香港明日藝術教育機構總監王添強帶領的「教育戲劇七個教學模式介紹與示範」，一開始王添強先釐清「教育戲劇」和「戲劇教育」兩個詞的內涵本質，繼而整理出教學的兩大模式：一、偏向戲劇的戲劇教育模式，包括：1.戲劇教育模式（Learning about Drama approaches），

2.故事教學模式（Story Drama approaches），3.角色情境模式（Role Drama approaches）；二、偏向教育的戲劇教育模式，包括：1.教育戲劇模式（Learning through Drama approaches），2.第三者解決問題模式（Mantle of the Expert approaches），3.自我成長模式（Learning about Self through Drama approaches），4.過程戲劇模式（Process Drama approaches）。將七個教學模式逐一介紹，並導入適用於語文等課程上的案例操作，輔以一些劇場遊戲、提問討論和表演，馬上和工作坊現場參與者互動去觀察、體驗各模式之間結構的形成與重點。

　　比方運用過程戲劇是以戲劇表演發展的張力來發展，在課室進行研習的模式，掌握故事中的矛盾、衝突、逆轉，容易製造戲劇張力的情節去設計教案。之後引用繪本《武士與龍》（The Knight and the Dragon，文、圖／Tomie dePaola, 1934-2020）來實踐過程戲劇，從初始是武士與龍的對立，利用人體雕塑等劇場遊戲形塑出兩方的態勢與行動，最終導出遊戲武士與龍英雄惜英雄，化解衝突解決問題的獨白。整個工作坊裡，王添強有一個重要的提醒，讓戲劇教育可以從學科滲透、戲劇課以及相關戲劇活動三方面開展。他相信老師唯有懂孩子，就能打開創意學習的奇蹟之門。

　　第二天，消化完王添強工作坊豐富的內容與殷切期勉之後，再迎接同樣來自澳洲格里菲斯大學教育與專業研究院的麥當娜・史汀生（Madonna Stinson）教授「戲劇與語言學習：表達與傾聽工作坊」的學習挑戰。史汀生引用Deborah Jones研究語

言和口說的三大功能：社會化、交流和認知，由此展開她的工作坊主題與目標。扣緊「語言—遊戲—環境」所形成的三角關係，再發展出教學行動，接著應用繪本《*There's a Sea in My Bedroom*》（文／Margaret Wild，圖／Jane Tanner）為例示範。澳洲籍的兒童文學作家瑪格莉‧懷德撰寫的這個故事充滿詩歌般的韻律，適合大聲朗讀出來，從音韻複誦之間去感受語言的美感。然而所有參與者自由行走，依口令與人數規定停下後分組，討論海洋令人害怕的事，以定格畫面呈現。史汀生則會不斷運用「教師入戲」方法讓大家反省海洋的好處。之後所有人模仿表現海洋生物，讓教室瞬間宛如海洋。史汀生此時手上操作一個寄居蟹偶，開始與所有人對話，告知她的願望和需求，所有人便立刻行動完成（可以找尋現場任何物件加以輔助）。最終歸結回到文本，討論海洋生物與人要如何和平生活，改變故事中男孩大衛（David）愛收集貝殼的習慣。史汀生又一次教師入戲，扮演潛水員和大家對話，整合討論。從這各工作坊進行看來，身體表演之外的語言口說表達，以及與人平和理性討論、激盪想法的過程十分重要且珍貴，也決定了這一個課堂的深度與價值。

三

　　大會第三天除了主題演講、以及一場僅限中國高校／小學／幼兒園教師參加的沙龍之外，焦點是四場以華人世界為主發

展戲劇教育歷程的專題論壇，所以引言對談的學者專家有兼顧到兩岸三地的平衡，分別是：「戲劇主題活動／戲劇統整課程」（引言人：林玫君、邊霞）；「戲劇工作坊／創作性戲劇」（引言人：譚寶芝、張虹）；「戲劇滲透於其他學科領域／戲劇教學」（引言人：陳仁富、黃進）；「環境劇場／兒童劇場」（引言人：張金梅、瞿亞紅）。

總括來說，香港畢竟曾是英國殖民地，在戲劇教育／教育戲劇的領域學習引進的速度和更新，的確優於中國和臺灣；但在課程實踐上，兩岸三地都各有困境待突破，若只看中國的問題，首要就是革除社會認知戲劇只是遊戲無助學習的守舊觀念，讓戲劇教育進入課程中正常化。

此次大會並無安排論文發表，不過有事先徵選論文投稿，最後入選收錄在大會會刊發表的有：梁鳳斯〈大班戲劇環境劇場的實施策略——以大班戲劇主題《格尼耶》為例〉、張克明〈兒童的戲劇經驗：界定、生成及啟示〉、楊可平〈淺談戲劇教學策略「教師入戲」的應用〉，以及我寫的〈從戲劇教育中激發鄉土的情感認同——《何處是我家？》創作分析〉。

《何處是我家？》是我在2015年與親子共創的一齣兒童劇，奠基在哲學家約翰・杜威（John Dewey, 1859-1952）《經驗與教育》（*Experience and Education*）中鼓吹的「由經驗來學習」（learning by experience）理念，去看見生活環境中的汙染，回收廢棄物採用物品劇場形式，企盼啟發參與演出的親子和觀眾，達致「戲劇教

育從實行於小我個體、到介入社區或學校，帶領廣大民眾看見公共議題的呈現，進而引發關心思考的行動，形塑出改造社會的動力，這樣的學習經驗過程是可貴的，再用杜威的話來說：『若經驗要具有教育價值，就必須能引領學習者進入持續擴大的教材世界當中，而這樣的教材應該是由事實或資訊或觀念所組成──有著有機的聯結。只有在教育工作者把教學和學習，當作是經驗持續不斷改造的歷程，才可能滿足這項必要的條件。』」

　　每一次海外的學術交流，對我們研究者絕對是一次次經驗與智識的累積，眼界由此而開闊，心胸由此而更謙遜包容。雖然連日陰雨，可是通過戲劇這一媒介的交流場域裡，總有一股和氣歡愉的氣氛在流動，因為戲劇，原本陌生的人變得較親近敞開一些。

　　想到此次大會舉辦場地中山大學珠海校區內有一尊《世界和平女神》雕塑，高達十公尺，氣勢宏大聳立。那是藝術家遙遠以漢字「中」（意喻中和、中立、中庸）、「平」（意喻平安、平靜、平息）、英文字「V」（意喻victory）、「W」（意喻world、worship、warm），將四個語言符號組合成一個視覺意象，象徵東西世界和平共融。再仔細圍觀女神雕像有許多部位造型會巧妙呈現「∞」的圖像，寓含全世界人們要以無限大的胸襟，以無止盡的奮鬥為和平而努力。

　　美麗的雕像召喚的意義，放回戲劇，如同鄧恩在閉幕式致

2017 香港兒童話劇節觀戲筆記

　　香港目前每年有兩個大型兒童戲劇活動：一個是1-2月間由民間ABA Productions舉辦的「香港兒童話劇節」（Kids Fest），一個是7-8月間由官方康樂及文化事務署舉辦的「國際綜藝合家歡」。

　　「香港兒童話劇節」創辦於 2012 年，是一個完全以英語演出，以英美澳等地兒童劇團演出為主的兒童戲劇節，2017年1月5日至2月2日於香港演藝學院舉行的這屆「香港兒童話劇節」共邀演十齣戲演出，雖然沒有特定主題，但有六齣戲都是暢銷繪本改編，臺灣讀者頗熟悉的《怪獸古肥貓》（The Gruffalo）作者 Julia Donaldson（1948-）的作品改編就占了一半，三齣戲分別是《Gruffalos, Ladybirds and other Beasts》、《Stick Man》、《The Snail and the Whale》。其他從繪本改編的包括 Nick Sharratt（1962-）原著的《Shark in the Park》、David Walliams（1971-）原著的《The First Hippo on the Moon》、Oliver Jeffers（1977-）原著的《The Way Back Home》。另外一齣從兒童文學作品改編的是改編自《戰馬》（War Horse）作者 Michael Morpurgo（1943-）另一部少年小說作品《Why the Whales Came》，由此可見不論東西方兒

童劇，從兒童文學作品取材改編是很稀鬆平常的事。

　　至於原創的劇作則有跟著木乃伊探索埃及法老祕密與歷史的《*Awful Egyptians*》，以及英國荒誕歷史中的古怪人物全跑出來嬉鬧的《*The Best of Barmy Britain*》，還有莎士比亞環球劇場對經典劇目《羅密歐與茱麗葉》（*Romeo and Juliet*）的重新演繹。

　　此次前往欣賞了其中三齣戲，Julia & Malcolm Donaldson 夫妻共同製作演出的《*Gruffalos, Ladybirds and other Beasts*》，表演的形式是傳統的故事劇場，邊說邊演，並無特殊創新之處，舞臺上也僅有一面簡單繪圖的布景牆。但是當說書人 Julia Donaldson 一出場，我們才恍然大悟，這齣戲最大的賣點其實正是Julia Donaldson。Julia Donaldson是近年英國非常受歡迎的兒童文學作家，以故事幽默有趣，文字充滿韻文節奏見長。

　　這齣戲是 Julia Donaldson 兩本繪本串連起來的故事，Julia Donaldson 除了擔任說書人，也在〈Gruffalos〉這一段親自飾演小老鼠，戴上老鼠耳朵，棕色大衣尾端逢上一條尾巴，造型很簡單，卻又清楚表現角色。加上 Julia Donaldson 的聲音表演與肢體靈活大方，絲毫不遜專業演員。

　　古肥獵是大型人偶，一隻雖然有利爪利牙，但造型憨憨可愛的，一現身馬上引發現場孩子又尖叫又大笑，幫小老鼠緊張起來。戲最後出現小老鼠和古肥獵大擁抱的畫面很逗趣，比繪本原作的結局更超越一步，呈現出兩種異質生物和諧共生的喜感與和平。演後Julia Donaldson 的簽書會，長長的人龍興奮等

待著，Julia Donaldson 一一與小讀者親切的互動，真的讓人覺得她是真心喜愛孩子的兒童文學作家。

Macrobert Arts Centre 製作演出的《Shark in the Park》，改編自 Nick Sharratt 的繪本，舞臺三面布景彷彿三本立體大繪本，幾處刻意留白的圓洞，是為了呈現劇中男孩使用望遠鏡觀看的視野（繪本原作是洞洞書的設計概念，從洞裡乍看是鯊魚鰭，一翻頁其實是另一個東西），透過這圓洞裡物體視覺上不全然的表現，僅有局部像鯊魚背鰭的特徵，引發了諸多想像趣味。而男孩每一次邀請觀眾一起念：「There is a shark in the Park.」之後圓洞裡的物體才會全露展現全貌，這樣的互動設計融合語文、美術和戲劇，自然不造作的傳遞了教育功能。此戲中大量的歌曲加上踢踏舞，都具有美式青春歌舞劇的風情。

Les Petits Theatre 製作演出的《The First Hippo on the Moon》，改編自 David Walliams 的繪本，敘述一隻夢想成為第一個登上月球的河馬，他最後成功登陸了，不過他的方法太爆笑太出人意表。戲中河馬採用頭套偶，其他動物角色則是執頭偶或布偶，表演形式風格與繪本圖像頗接近，緊湊又爆笑的劇情很討喜。

我注意到這次「香港兒童話劇節」演出的作品，節目單上說明的長度幾乎都在六十分鐘左右，這亦是我認為兒童劇適合的時間長度。當故事與表演精彩一氣呵成時，就算沒中場休息，也不會有太多孩子沒耐性坐不住。更難得的是在欣賞三齣戲的過程中，亦不乏看見3-5歲左右的幼兒，一樣很投入看

戲，未見騷動搗亂、號哭不安等場面。觀眾整體而言，香港本地的家長與小孩占另一半，而在香港居住的外籍人士家長與小孩占了另一半，完全顯現香港是國際化的城市面貌。

　　配合「香港兒童話劇節」，周邊還有書展、兒童塗鴉區、造型看板照相區等設計，不可否認這些展區有商業氣息，作為兒童話劇節活動的一環，家長還是樂於買單，物欲的滿足固然是現代孩子的一種幸福，但戲劇藝術或兒童文學原作提供的心靈滋養，需要有心人如 Julia Donaldson 這般懷抱熱情與理想長期投入，那才是可以給孩子更飽滿豐富的幸福。

第七屆中國兒童戲劇節高舉的精神

　　2017 年 8 月 17 日至 8 月 21 日於北京舉行的「國際兒童戲劇合作與發展論壇」，是第七屆中國兒童戲劇節其中一個項目活動。前身是 2013 年起舉辦了四屆的「國際兒童戲劇沙龍」，2017 年正式更名為「國際兒童戲劇合作與發展論壇」。

　　本次論壇中，扣緊各國兒童青少年戲劇的發展現狀、國際兒童青少年戲劇節的組織運營模式、如何做好兒童戲劇教育和培訓工作、如何加強並深化兒童戲劇領域的國際交流與合作、以及兒童戲劇如何在國際交流中突破語言障礙這五個議題展開，共有中國、美國、南非、丹麥、韓國、芬蘭、俄羅斯、捷克、羅馬尼亞、臺灣等國家地區 60 多位兒童戲劇專家齊聚一堂研討。

　　來自南非的現任國際兒童青少年戲劇聯盟（ASSITEJ）主席伊維特・哈迪（Yvette Hardie）首先發表〈戲劇與同理心──通過戲劇增進相互理解〉，以她在南非的工作經驗提出「你在故我在」為思想核心，強調戲劇教育和參與的過程可以成為同理心的訓練場，而舞臺上多樣性的呈現，有助於社會建構多元的視

角與觀點。在伊維特・哈迪這簡短的談話中，很明確指出了戲劇的功能與價值，我認為這種價值與功能，絕對是跨國際、跨文化，一體適用的。

韓國藝術經營支持中心專門委員金錫弘發表〈如何進一步推進國際聯合製作〉，具體從文化風險、財務風險、認知平衡、跨語言交流、衝突敏感、地理障礙這幾個層面剖析國際合作會面臨的問題，他認為一切都以開誠佈公為上策，不應有誰占優勢那種心理。

丹麥國際兒童青少年戲劇節主席亨利・科勒（Henrik Køhler）發表〈如何調動觀眾參與度〉，主張兒童戲劇和戲劇節活動都應從聯合國《兒童權利公約》（Convention on the Rights of the Child，簡稱 CRC）的精神實踐為目標，先從兒童存在本質去創作。他更直言沒有任何議題是禁忌，我們都應該把孩子視為獨立體，讓他們擁有戲劇體驗。這幾場讓我印象深刻的主題演講，提醒我們要先重視、尊重兒童的特性本質，才能真正從他們的視角出發為他們創作。

至於中國代表們的發言，如王文龍、王麗虹等人是從各自劇院工作的經驗闡述「中國精神」的建立。田清泉引武漢人民藝術劇院如何打造童話音樂劇《尼爾斯騎鵝歷險記》為例，說明「借力國際」，「借風而起」會是中國兒童劇發展的一個方向，他更是語氣堅定地說：「中國夢必然包含戲劇夢，戲劇夢少不了兒童劇夢」。無獨有偶，周曉黎介紹西安曲江美利通兒

童劇文化發展有限公司用心做戲劇，想讓西安貧窮落後的孩子都有機會得到戲劇教育，宣導藝術教育公平性，同時也借重克羅埃西亞的外籍導演伊維察・西米奇（Ivica Šimić）指導創作，希望透過西方先進的戲劇觀念刺激，讓創作回歸兒童生命本體，呈現跨越文化的對話。

　　通過幾天的交流討論後，主辦的中國兒童藝術劇院院長尹曉東，廣納各方意見最後整理發表了一份《北京共識》：一是鞏固和深化現有交流與合作機制；二是積極推動藝術家和兒童戲劇院團之間的互訪交流；三是實現交流管道和資源分享；四是鼓勵創作和演出版權互惠互讓；五是推動聯合創作劇碼；六是促進各方兒童戲劇教育經驗的交流互鑑。這份宣言共識，雖然沒有實質法律效益，但可視為一個精神指標，替未來發展交流奠下基礎。

　　「國際兒童戲劇合作與發展論壇」白天研討之餘，當然也少不了安排兒童劇的觀摩演出交流。此次參與者欣賞的是中國兒童藝術劇院童話劇《小蝌蚪找媽媽》和音樂劇《小公主》，以及捷克大篷車劇團《木偶馬戲團》。兩相對比之下，中國兒童藝術劇院童話劇《小蝌蚪找媽媽》呈現了頗大的問題。

　　《小蝌蚪找媽媽》故事本身已經不新鮮，但是透過華麗至極的燈光、服裝造型與舞臺布景設計，卻又讓它顯得新亮。不過這樣只追求光鮮亮麗的舞美效果，大紅大綠一直存在的視覺反應，很快讓人有視覺疲憊的感覺，失去真正的美感，忽略更

多內涵本質的藝術思想與情感表現，讓戲顯得空洞華而不實。例如戲一開始小蝌蚪是被呼嚕與哈欠釣竿釣起，甚至還能抓住它的尾巴轉圈玩耍，這樣的描寫就很不科學，違背實證教育精神。童話固然提供幻想，然而幻想的表現也該符合邏輯與科學基本原理才是。呼嚕與哈欠兩人為何突然變成烏龜和小魚，然後掉入池塘水底世界，以及最後如何回返現實，都欠缺細緻的交代與鋪陳，因果關係處理十分草率。主角小蝌蚪一直無法認同自己媽媽是青蛙，離家出走去找媽媽，進而和大黑魚結交為惡，直到自己開始變形成小青蛙的樣子，才相信到自己媽媽就是青蛙，可是此時青蛙媽媽已經老去離開將死，小青蛙急著去找媽媽懺悔，祈求媽媽給予愛的力量。這樣編寫的故事有何大問題呢？那就是編劇完全不懂幼兒依附心理，即使母親樣子與自己長得不一樣，可是只要出生之後最早給予幼兒照顧安定感的人，就是幼兒情感認同的物件。

　　日本繪本作家宮西達也（1956-）創作的《你永遠是我的寶貝》，描述慈母龍撿到一個霸王龍蛋，把出生的霸王龍視如己出照顧，霸王龍雖然有感覺自己和慈母龍媽媽外表特徵不同，卻仍然認同自己的媽媽是慈母龍。在這本繪本所見，才是真正符合幼兒心理特徵的事實。換言之，《小蝌蚪找媽媽》一劇中的情節設定一開始就是謬誤，後面的荒腔走板便不難想像了。小青蛙對青蛙媽媽的懺悔，還有那句一直強調的愛的咒語，既然沒有前面的情感認同，此時看來毫無真情實感的說服力，甚

至有點矯情做作了。

　　捷克大篷車劇團《木偶馬戲團》，則為我們示範了精良的捷克提線木偶傳統，舞臺其實很簡單不奢華，舞臺布景也單純到只有一個馬戲團場景的景片，整出戲就是表演一個馬戲團演出的情境，兩位演員分別操作出空中飛人、馴獸師、雜耍等，幾乎沒有語言，一段一段一氣呵成毫無冷場，關鍵就在提線木偶的動作與情節設計精准巧妙，例如馴獸師出現之初，和獅子如同躲貓貓在互相尋找彼此，這種遊戲趣味，引人莞爾；馴獸師最後將自己的頭放進獅子嘴裡，表演正精彩時嘎然而止，引發懸念。

　　「國際兒童戲劇合作與發展論壇」的研討與觀摩之後，歐美的兒童劇那種形式簡約，不過度追求雕琢華麗，看重的是藝術內涵的創意與想像表現，如果能給予中國兒童劇的劇院經營者與創作者啟示革新，才不負交流學習成長進步之目的。

　　◎原載《兒童文學家》第 59 期，2018 年 2 月。

陽光沖繩，領受戲劇藝術長命之藥
——2018 沖繩國際兒童青少年戲劇節參訪記

一

　　每年暑假，日本的國境之南沖繩，會因為沖繩國際兒童青少年戲劇節的舉行，變成一個東西方兒童戲劇交會的歡樂夢幻國境。

　　沖繩國際兒童青少年戲劇節屬於國際兒童青少年戲劇聯盟（ASSITEJ）會員，每年聯合了亞洲兒童青少年藝術節及劇場聯盟（Asian Alliance of Festivals and Theatres for Young Audiences，簡稱 ATYA）以及十多個歐美國家國際兒童藝術節，搭建交流平台，大致上維持在 7 月底至 8 月初為期兩週左右，演出為兒童青少年創作的表演，同時舉辦論壇、座談、工作坊等周邊活動配合。

　　沖繩國際兒童青少年戲劇節的雛形，可追溯到 1994 年在沖繩中部幾個小城市，聯合舉行的國際兒童青少年戲劇節日，為亞洲第一個面向家庭親子舉辦的藝術節日。直到 2005 年，適逢二次世界大戰終結 60 週年紀念，沖繩國際兒童青少年戲

劇節乃重組再造，並將活動場地移至最熱鬧的那霸市。

幾世紀前，琉球王國遺留的文化底蘊深厚，使得沖繩向來是日本傳統樂舞興盛，重視文化資產保存的地方。在宜保榮治郎（1934-2023）監修的《琉球舞蹈》一書中說：

> 琉球舞蹈作為祭祀舞蹈而出現。人們感謝神靈祈求幸福，這樣的心情轉變成具體的動作而形成了舞蹈。「在大海的彼岸有理想之鄉」的思想和「不同季節來訪的神靈」以及「守護共同體聖域的神靈」等觀念，使人們通過歌曲、舞蹈和神靈進行了「交流」。

沖繩國際兒童青少年戲劇節主辦的理念，源自沖繩的俗語「生命之藥」、「長壽之藥」，冀望人的精神從舞臺得到感動，以此成為精神重要的營養之藥、活力之泉，這何嘗不是一種通過現代戲劇、歌曲、舞蹈和神靈、土地進行交流的祭典。以「與家庭、朋友分享情緒經驗，通過接納差異與互動達到世界和平」為使命，讓0歲到99歲成人都可以享受的作品為指標。沖繩國際兒童青少年戲劇節的內在精神依歸於此，一方面呈現極濃郁的在地特色，另一方面又能積極呼應全球化的土地倫理和平共生等信念，因此歷年來邀集演出的作品，多傾向能反映人類和平共存、人與自然萬物和諧共生等主題。

2015 年我首次前往參訪沖繩國際兒童青少年戲劇節，欣賞

了多齣富有創意，想像獨特，形式小巧卻親切的兒童劇，印象
深刻而感動，2018年得空，遂決定再次前往觀摩。

二

　　第十五屆沖繩國際兒童青少年戲劇節在 2018 年7月22
日至7月31日舉行，今年度主題國家鎖定英國蘇格蘭，演出
作品有《白》（White）、《夜燈》（Night Light）、《灰姑娘》
（Cinderella）、《空白》（Whiteout），風格迥異多元。
　　其他參加國家包括南非、俄羅斯、阿根廷、義大利、德
國、南韓、丹麥，以及日本國內多個劇團，共計二十七齣
表演演出。當中也有跨國合作的作品，例如《陌生人》（The
Strangers）就是一齣由沖繩國際兒童青少年戲劇節主辦的節目，
德國籍導演 Leandro Kees，加上徵選來自日本、南韓、泰國和
馬來西亞四位年輕演員，共同演繹了一齣敘說關於身分、歸屬
以及信任和異化的故事。探討文化差異，陌生人之間尋求認
同、尊重與包容如何建構形成，要認同自我、相信他人，必須
克服種種困境，撕去標籤，看見同化，通過身體、道具、符
號，表達情感，信念和信仰。演出用無聲的語言，交織呈現出
一股誠實勇敢，樂觀呼籲世界人們看見表象以外的事物，尋找
人與人之間失去的連結和平共處的舞蹈劇場，是一齣現實關照
力度與意義深度兼具的佳作。

　　若有興趣欣賞沖繩國際兒童青少年戲劇節的朋友，可以事先在官方網站訂購演出門票，若是套票更有優惠。抵達沖繩後，再到位於沖繩縣立博物館・美術館旁的新都心公園遊客服務中心，沖繩國際兒童青少年戲劇節舉行期間的活動資訊交流服務中心便設於此，至此取票付款，然後就可以在接下來幾天悠哉安排自己的看表演行程。

　　再談談這次在沖繩國際兒童青少年戲劇節欣賞的幾齣戲：俄羅斯 Hand Made 劇團演出的《放鬆時刻》（*Time for Fun*），九個演員著黑衣一出場後，身體配合著音樂律動，展示出白色手套後，旋即展開充滿驚喜的，由手創造出一個又一個圖像，光看手演芭蕾天鵝湖，就能看見創意與幽默。第二段演出更融入黑光劇形式，手的魔法，表演了飛天入海的種種奇想。在平面圖像之外，也常有意想不到的動態意象，例如鯨魚組成後，另一個演員兩.手突然如水噴出，畫面看起來很有趣。

　　全場都是激昂高潮的演出，在最後演員手創造出英文大寫的「THANK」（謝謝）後結束，安可聲後，又拼出日文的「さようなら」（再見），掌聲依舊熱烈不歇。

　　這個表演形式說難不難，但需要以手和身體結合的創意創造圖像，以及靠演員純熟的默契合成。

　　日本ひぽぽたあむ偶劇團演出的《刺蝟和雪花》（ハリネズミと雪の花），雖然採用鏡框式舞臺，部分視角略有侷限，卻是一齣溫馨精緻的布偶劇，故事改編自俄羅斯Sergey G. Kozlov

（1939-2010）《霧中的刺蝟》（*Hedgehog in Fog*），敘述新年將至的除夕夜，森林裡的熊卻發高燒。小刺蝟聽說治療他的唯一藥物就是「たのし草の花」（幸福之花），於是獨自前往白雪皚皚的森林裡尋找。一如大部分的童話，這類追尋幸福的故事，總會讓神奇而美麗的結果出現，讓主人翁克服萬難，彰顯友誼和愛的偉大力量。

蘇格蘭 Red Bridge Arts 的《夜燈》，戲中從頭到尾只有一個高大的男演員，舞臺上裝置了多個精緻古典的歐風家具，不過每個家具都縮小比例，演員置身其中，好像來到小人國。劇情充滿神祕氣質，每個家具的櫃子或抽屜裡，彷彿都有孩子住在裡面，時間晚了，卻都不想睡。男子疲於應付地在和不同家具裡的孩子對話，有時哄幾句話，有時說故事，有時像變魔術，把一顆球狀的燈拿出，想像成月亮，魚缸裡的魚竟然跟著飛起來。嚴格說起來並無一個完整的故事，而像一句一句零碎的奇想詩句，夜與光，是奇妙綺想重要的元素，在這齣戲中執行得很澈底。沒有一件家具只是裝飾用擺放而已，看不見的孩子，看得見的光，交會出遼闊如星空般的幻想。

蘇格蘭旋轉煙火劇團（Catherine Wheels Theatre Company）演出的《白》，是我這次所見最喜歡的作品。演出空間圍成全白的帳篷，小小的舞臺上，擺置了一個個造型獨特的鳥窩，而且全是白色的。兩個男演員，一老一少，穿著白衣白褲白襪白鞋戴白毛帽，視覺上的統一，乾淨毫無雜質。但若因此誤判，以為

會是一齣具有未來科幻感的無異質烏托邦世界裡發生的事，那就可惜了！這個純白世界的早晨，起於年輕男演員帶著陰柔氣質，嬌羞可愛的打著白色毛線開始，他在做什麼呢？原來是要幫白色鳥蛋戴上保護套。多可愛貼心的想法啊！打從燈亮動作一展開，這齣戲明亮呈現的平靜歡愉，跨越性別的枷鎖，或許也是另一種烏托邦圖像的暗喻。直到隔天，一個鳥窩裡居然出現一顆紅色的蛋，起初年輕男演員毫不猶豫將它丟進垃圾桶，旋即又心軟，把紅蛋偷藏在懷裡，於是周遭一切便產生微妙變化，各種顏色的蛋紛至，看得見的景物亦逐漸有了色彩。兩人一陣指責忙亂後，最後理性平和地接受改變，迎接不再是白的世界。戲尾聲垃圾桶打開，爆出彩帶的驚喜，也是有意思的設計。

　　日本的 GABEZ 劇團演出的《瘋狂默劇》（Mori Comedy Show），兩位演員 Masa 和 Hidoshi 展現了純熟的默契，巧妙運用兩人身體外型的特質：壯與瘦、高與矮的反差，再結合默劇的柔韌身體，表現出快與慢、聰明與愚笨等行動，安設在不同情境中不斷製造出笑料。與其說他們在搞笑，我更覺得他們已經從動漫畫式的圖像與動作情境中，淬鍊出幽默，尤其是最後一段兩人彎起腰扮演起一對老夫老妻，先模仿老人跳土風舞的緩慢，但隨著音樂節奏加速，兩人舞步動作跟著加快，而且是越來越快，像按遙控器操作影像急速快轉，兩人的表演幾乎無懈可擊的和節奏同步，讓人意想不到的收束竟又是一個慢拍，停在兩

人一前一後手拉手的親密結合，瞬間有著愛的視覺錯覺瀰漫著，最後畫面停在兩人相視而笑時，竟也讓人笑出了淚水，感動著。

義大利 Compagnia Rodisio 演出的《喜悅》（Joy），這齣單人舞蹈，表現了一些哲學意念，細微觀想身體與靈魂的覺知、感受，再將衍生而出的情感，化為動作、呼吸、吐納，時而強烈，時而緩慢，最終迎向超越恐懼的喜悅美好，如實感受存在的喜悅。適時加入一點多媒體影像，呈現如奧祕絢麗星空宇宙的影像，小男孩微笑面對仰望，心向世界全然開啟，寧定。很抒情美麗的一部作品，欣賞過程中不見有任何孩子躁動，能跟著專注安靜欣賞完演出，可見給孩子看的表演，絕對絕對不是只能喧嘩熱鬧而已。

三

沖繩國際兒童青少年戲劇節演出場地，除了在沖繩縣立博物館‧美術館內正規的劇場空間，也大量和社區合作，在各類空間中創造驚喜。

除前述的《夜燈》，演出地點在安里教會，每場觀眾座席約五十人。臺灣兒童劇很少實踐挑戰這種小劇場形式的演出，殊不知這樣的形式和觀眾互動更親近，藝術意念交流的情感更貼近人心。我理想中的劇場互動，從來不是刻意把戲停下玩遊

戲，或是丟大型氣球到觀眾席推來推去才叫互動，可惜臺灣仍有許多兒童劇團著迷此歪道不肯放棄。

　　《喜悅》演出的場地是位於榮町市場內的姬百合和平會館。榮町市場興建於戰後初期，至今仍保有濃厚的昭和風情，有點陳舊，可是悠遠時光的韻味，和人情味一樣濃。我提早到此等待入場空檔，順便逛逛這就市場，越逛越多驚喜交會。

　　我在一家水果攤買水果吃，老闆娘問我從哪來，一聽是臺灣人，還遞給我一塊黑糖和菓請我吃。榮町市場裡還有一家極小極小的宮里小書店。真的只有半片牆多一點的二手書，加上一座玻璃展示櫃，裡頭有些老地圖、黑白老照片展示著。老闆娘看我走進，把書櫃前覆蓋的透明軟墊拉開，簡單一句日文的「請」，我就被書吸過去了。那是午後，市場巷弄裡很幽靜，大部分店家已打烊，有的老人家就在門口納涼打盹，不想睡的貓咪遊走著，旅行的日常，最貼近在地的生活氣息莫過於此。

　　另外一個研究發現是，沖繩國際兒童青少年戲劇節近年來針對0-4歲寶寶演出的「寶寶劇場」（Baby Theatre）作品越來越多，這是國際間目前的潮流，關注到年齡層更往下的嬰幼兒，為他們量身而製的創作頗具挑戰性，必須對嬰幼兒身心發展全盤掌握理解，才能知道如何巧妙運用各種表演行為刺激寶寶的五感探索。《白》就是一齣寶寶劇場作品，長度只有四十分鐘左右，迷你可愛的表演語言和形式，撞擊心靈的力道卻更雋永耐久。

今年（2018 年 3 月 24 日），沖繩國際兒童青少年戲劇節總監下山久，在香港舉行的「亞洲兒童劇場趨勢講座」分享「日本兒童劇藝術節的節目規劃與策略」提到：沖繩國際兒童青少年戲劇節的建設影響，可以從文化、社會及經濟價值三個角度了解：

文化價值：
1. 建立新觀點
2. 不同新舊與地區文化觀點的交流與衝擊
3. 文化藝術價值討論
4. 獨特及重要課題

社會價值：
1. 新場地
2. 新觀眾
3. 新社會觀點
4. 年輕人成長
5. 藝術對社會的貢獻

經濟價值：
1. 周邊店鋪增加
2. 增加人流

3. 開發當地商業機會

4. 舊區重新吸引人群

　　雖然只是參與過兩次沖繩國際兒童青少年戲劇節，但就我的觀察感受，下山久的自信與理念堅持不無道理，且執行頗成功。這次沖繩國際兒童青少年戲劇節，一如往年會向亞洲其他國家徵選海外服務志工，其中也包括一群臺灣文化大學戲劇系的學生，他們在這一個藝術交流平台中，體驗藝術對社會的貢獻，接受不同文化觀點，練習服務人群和社區，對自己的心理成長、專業素養皆可提升。戲劇藝術存在的意義與價值，輔以藝術節的形式宏觀呈現，並長久深化成為地方文化特色，沖繩國際兒童青少年戲劇節的模式確實值得尊敬效仿借鏡。

　　　　　　　　◎原載《火金姑》，2018 年 9 月秋季號。

前瞻的創造與實踐行動
——匈牙利葛利夫偶劇院
「寶寶劇場概念研習營」暨演出

一

　　臺灣戲曲中心於 2017 年 10 月 27 至 29 日，邀請來自匈牙利的葛利夫偶劇院（Griff Bábszínház）舉辦「寶寶劇場概念研習營」，並帶來兩個演出《紅色的冒險》（Piroskaland）和《點點·點》（Pötty）。甫開幕的臺灣戲曲中心，具有前瞻性的規畫引進此活動，是臺灣兒童劇場史上公部門首次執行「寶寶劇場」（Baby Theatre）的推廣實踐行動，希望讓戲劇扎根，期待寶寶劇場在臺灣開花結果，也許諾把藝術文化建構在初生的下一代的基因中。這份期盼是很美麗的，像在為嬰幼兒準備人生中的第一份藝術大禮，慎重、虔敬，懷著濃濃的愛。

　　寶寶劇場屬於兒童劇場的一個範疇，但觀眾年齡層更往下推向0-4歲，尤其是針對以往兒童劇場不曾思考創作服務到的0-3歲寶寶，更是寶寶劇場創作的重要挑戰。在美國也習慣將

寶寶劇場稱呼為Theatre for Early Years。

　　寶寶劇場在 1990 年代發源自北歐的挪威，會從北歐出發一點也不讓人意外，因為北歐的教育觀念向來先進開放，對兒童主體性有較多較深刻的思考與反省，以及社會改革實踐，開風氣之先生產出針對嬰幼兒量身打造的劇場演出，就證明了其文化懂得善待兒童的高度。

　　聯合國《兒童權利公約》第 31 條明示：

> 1. 締約國確認兒童有權享有休息和閒暇，從事與兒童年齡相宜的遊戲和娛樂活動，以及自由參加文化生活和藝術活動。
> 2. 締約國應尊重促進兒童充分參加文化和藝術生活的權利，並應鼓勵提供從事文化，藝術、娛樂和休閒活動的適當和均等的機會。

　　繼挪威之後，瑞典、法國、義大利、匈牙利等國家的劇團與藝術家，紛紛關注到寶寶劇場的需求，秉持著聯合國《兒童權利公約》的精神，讓所有兒童不分年齡階層，都有相宜的藝術參與滋養生命。到 2017 年為止，歐盟已經有十六個國家有自己的寶寶劇場，寶寶劇場儼然已是全世界未來劇場發展的潮流。

　　寶寶劇場這種具有高度概念化形式的表演，創作之前必然

要對嬰幼兒身心理發展有敏銳細膩的觀察與覺知，懂得嬰幼兒的真實需求，而不是滿足自我創作的欲望而已。我們從認知心理學的研究，或近年來腦神經科學的研究來看，如 1990 年代初已有如 William J. Hudspeth & Karl H. Pribram *"Stages of brain and cognitive maturation"*，以及 Rober W. Thactcher *"Maturation of the human frontal lobes: Physiological evidence for Staging"* 等人的論文中，可見實驗證明出學齡前的幼兒是人類大腦發展最快速的第一個關鍵期。嬰兒出生後的6個月大腦發育就已經達到成人的一半重量了，比身體成長速度還要快，同時受生活經驗與教養學習之影響，腦神經功能也漸趨複雜連結。Diamond & Hopson則進一步研究出兒童在 10 歲以前腦部的成長發育，通常能達到成人大腦重量的九成。

　　大腦可分為灰質和白質，灰質屬於神經元細胞核所在地，也就是發號施令處；白質則是細胞伸展出去的軸突、突觸等神經部分。過去白質功能比較常被忽略，近年研究如菲爾茲（R. Douglas Fields）〈大腦白質有價值〉（《科學人》第 74 期，2008 年 4 月號）一文指出：「白質的多寡因人而異，隨著心智經驗或功能障礙而有不同，而且隨著學習或彈琴等技藝練習，腦中的白質也會跟著改變。雖然灰質裡的神經元執行了心智與肢體活動，但白質的正常運作卻是人類掌握心智與社交技巧，以及老狗能否玩出新把戲的重要關鍵。」由此可見白質的發展，有助於建構發展人的高心智與創意能力。

　　寶寶劇場的形成，就可以說是為強化白質發展的藝術體驗。在表演過程中提供嬰幼兒安全舒適，富有美感怡悅的場域，引領嬰幼兒張開各種感官知覺，去觀看、體驗、探索與互動感受空間、物件、色彩、聲音、肢體律動等劇場元素，刺激嬰幼兒腦部發展，奠立認知、情緒、身體動作與美感創造力等各方面發展能力基礎。

二

　　來自匈牙利的葛利夫偶劇院是匈牙利國內十二個專業偶劇院中最年輕的專業偶劇院，創立於 2004 年。其使命是特別為「最年輕的觀眾——寶寶」及「10 歲以下兒童」製作能讓他們更貼近匈牙利傳統和民俗藝術為表現形式的文化劇場，迄今已製作八十一個劇目演出過，代表作品如改編匈牙利民間故事《Holle anyó》等，除了在自家偶劇院定期演出，亦在國際藝術節普獲好評，2005 年獲得世界偶戲聯盟（Union Internationale de la Marionnette，簡稱 UNIMA）獎章肯定。

　　此次來臺舉辦的概念研習營，第一天由葛利夫偶劇院現任藝術總監 Bartal Kiss Rita 和院長 Szűcs István 先從「寶寶劇場發展脈絡——歐洲實務經驗」這一主題開始介紹，簡述歷史源流後，再從歐洲各國的作品影像解析寶寶劇場的特色，從影片中可以看出，不論哪一國製作的寶寶劇場，都很強調透過各種形

式的刺激互動，讓好奇的嬰幼兒自發性去探索，例如斯洛維尼亞的《Kocke》這個演出前，所有嬰幼兒要先爬過走過長長的紙箱隧道，過程中會充滿觸碰、向紙箱窗外窺伺、追尋前方的光等動態覺知自然出現，我們仔細觀察所有行為都是有意義的。而 Rita 也強調寶寶劇場故事不是最重要，而是要在演出過程中給予嬰幼兒的刺激、連結，加深他們與藝術與劇場之間的關係。

寶寶劇場一般而言演出長度約三、四十分鐘，但更完善的節目形式，應該包含三個部分：

1.演出前：演出前，在劇場外等待正式演出前，可以提供桌遊、七巧板、塗鴉、黏土、積木、玩偶等各類型玩具或繪本，供參與親子先同樂遊戲。這些遊戲體驗，有助於嬰幼兒先對劇場環境感到親切安心，是他們接下來走進劇場經歷奇幻奇趣的潤滑劑。

2.演出：寶寶劇場不同於兒童劇場可以暗燈，演出中務必以溫柔微光為主，免於嬰幼兒怕黑恐懼，可以讓嬰幼兒和表演者與父母親之間都能親密看見彼此，甚至依靠，也允許嬰幼兒自在任意爬行、走動、去和表演者互動或觸摸道具布景（所以道具布景都要小心設計，材質精巧，不會有被觸碰倒塌會造成身體傷害的疑慮），甚至允許哭鬧，表演者與劇團工作人員、家長都必須保持平常心看待嬰幼兒這些合理正常的反應。

3.演出後：可以再透過表演中運用的道具（如球、紙箱、彩

帶），或者樂器（葛利夫偶劇院的寶寶劇場演出通常採用現場演奏樂器），讓嬰幼兒在家長協助下去嘗試練習操作，可以幫助嬰幼兒持續融入剛才的表演刺激中。練習自己動手操作，絕對是兒童身心健康發展最重要的起步試探。

Rita 也進一步分享幾個她創作的思考方向：重複性、儀式性和藝術性。重複性指在表演中，將表演內在的有機成分，和外在的音樂、肢體律動有效結合出韻律感、節奏感，簡單的形式可以在重複中依然有變化。儀式性則可以創造無邏輯概念的娃娃語（娃娃音），象徵和嬰幼兒同在，另外就是演出中可以利用象徵性的動作，產生讓嬰幼兒能理解的儀式，例如靠在枕頭上代表睡覺，用這動作與道具演繹與睡覺有關主題的表演。我對於 Rita 能夠將藝術性納入創作主要思維甚感認同，Rita 說：「寶寶劇場先是藝術性的，而不是教育性為主，每一個作品都是藝術品。」換句話說，寶寶劇場不是要教育嬰幼兒一個什麼觀念或行為，所以它不能是日本巧虎動畫那種說教，總是先在強化教育的行為認知能力。

Rita 認為藝術家的任務是使人的心更開放、喜悅，在她創作時，更在意感官知覺（sensory awareness）、感官回憶（sensory recall）、情緒回溯（emotional recall）的作用，最後整理歸納出寶寶劇場的幾個價值，分別是：加深親子關係、培養美感、得到新的經驗、了解自我、認識世界、加強想像力與抽象理解能力。「寶寶劇場是一個小小的世界，透過遊戲帶寶寶認識世界。」

Rita 如此形容，她說話不疾不徐，既有藝術家的創作思維，更見母性的感性期盼。

　　Szűcs István 針對葛利夫偶劇院的經營模式，以及製作寶寶劇場的經驗分享。他說明在匈牙利劇院組織狀況，專業劇院又分成國家級、城市級和民間獨立經營三類。葛利夫偶劇院每年有來自 60% 的國家經費贊助，其餘 40% 來自票房或其他推廣營收，一聽到 60% 高比例的國家贊助，無不羨煞在場所有人。István 還介紹了匈牙利各劇院常見的年票制度，每人購買一張年票折算臺幣才大約四百元，可以看五齣戲，相當便宜實惠誘人，實施效果甚佳，有助於一般小康家庭乃至較低收入戶都能消費得起。Szűcs István 驕傲的表示葛利夫偶劇院的演出，常常是海報一貼出，隔日可賣完票，年票制度顯然建立出死忠的觀眾群，做法值得我們參考。

三

　　概念研習營的第二、第三天，有視覺設計工作坊和音樂製作工作坊。Rita 先架構出寶寶劇場製作的基礎方向為：

　　　　我們想怎麼做
　　　　形式
　　　　材質

顏色

模型

服裝

樂器

　　從這架構一層一層思索展開，接著帶領學員應用各種回收物品：紙箱、報紙、盒子、布等東西，先設計一個既像娃娃屋又像劇場的空間（以紙箱為底），然後於紙箱上妝點其他物品，或者彩繪。這個視覺呈現完成之後，就可以即興用紙偶、真人、說故事等方式進行演出，將來還可依此粗胚實際放大搬演到劇場。

　　音樂製作工作坊則由葛利夫偶劇院幾位年輕演員Üveges Anita、Fekete Ágnes、Tóth Mátyás 和 Szilinyi Arnold，帶領了幾個劇場遊戲，加上一些發聲技巧演練，然後結合樂器，以及把任何看得見的物品當作樂器，帶領學員即興敲擊拍打創造出音樂。乍似不成章法的即興，其實最契合嬰幼兒遊戲的自由感知狀態。在感受音樂自然流動的創造過程中，人與人之間互相傳遞的歡愉似乎也被音樂牽繫著。此工作坊裡，同時看見了幾段匈牙利的民謠和舞蹈水乳交融的呈現，文化底蘊裡的草原民族奔放、灑脫、浪漫的生活喜樂感動俱化為音符躍動，作曲家巴爾托克（Bartók Béla Viktor János, 1881-1945）和高大宜（Kodály Zoltán, 1882-1967）深入各地採集匈牙利民謠，融舊化新的貢獻也多次被提及。

　　這兩天同時欣賞了兩個演出《紅色的冒險》和《點點・點》。《紅色的冒險》用紙板打造出一個像家屋,又像城堡的建築,開合之間又能顯現立體書頁開闊的趣味。以此做為主要布景,簡單又不失想像。

　　接著透過兩位演員以無語言的肢體,將紅色的抽象形狀紙片帶入,節目單說它叫「小紅」,小紅走在紅色的路上,路的盡頭是一片紅色的森林,她發現了一間紅色的屋子,沒想到還有另外一個紅紅。小紅的意象也許有人會聯想起《小紅帽》,但我認為《紅色的冒險》未必以此為指涉,它更像是把紅色物體,和其他顏色或相同顏色物體結合,配合著音樂節奏,推衍出一個個富有幻想的情境而已,意在使嬰幼兒感知到充滿聲音、顏色的世界怎麼多彩幻變,大腦的創造力奇妙冒險由此發動。看完《紅色的冒險》,若能延伸閱讀李歐・李奧尼(Leo Lionni, 1910-1999)的繪本《小藍和小黃》(*Little Blue and Little Yellow*),也許更能體會那種純粹的視覺圖像如何交融相遇的童心意趣。

　　兒童固然喜歡繽紛顏色,容易被吸引,但那不代表給兒童的創作永遠都要給他們看見大紅大綠的組成。《點點・點》更大膽的僅有一塊白色布幕做布景,地板也延伸鋪上一塊白,兩位演員同是全身白衣白褲,可是這麼白卻毫無冰冷有距離之感;相反的,隨著兩位演員玩遊戲般的將紅、藍、黃、綠四色點點和球的加入,一樣是很簡單純粹的視覺構成,達成色彩的平衡與躍動,比起許多臺灣兒童劇災難式的將一堆花花綠綠的

顏色一股腦拼湊在一起，簡淨的美感超越甚多。

彩色的點點和球，演出過程中，不斷被賦予多種功能與想像，不論是上下堆疊組合如雪人，或拿球來坐……都能拓展嬰幼兒對點點和球的功能應用，還有認知到物體大小差異之變化。而在觀察演出過程中，參與的寶寶們並沒有因為這樣簡單冷調的舞臺設計有甚麼不舒服或不耐，由此可證，臺灣許多兒童劇創作者對兒童的觀察與心理發展了解是匱乏不夠的，才會擔心過多。

觀摩兩場演出中、演出前和演出後嬰幼兒的諸多反應，誠如Manon van de Wate《Theatre, Youth, and Culture: a Critical and Historical Exploration》所言：「對於嬰兒觀眾的嚴肅性，我總是深感吃驚，嬰兒不會理解，他們吸收的聲音，文字，焦慮，恐懼，悲傷，暴力和愛，但它們吸引嬰兒全神貫注……嬰兒是理想的觀眾。」靈巧用心的寶寶劇場設計，可以深深擄獲嬰幼兒心，使他們全神貫注，個體與周遭環境的刺激互動，每一個刺激的輸入都會逐一被大腦編碼、連結和符號化，每一個聲音和每一個視覺訊號都充滿著複雜的意義，會一一建構完成。寶寶劇場的可貴之處，以及勢在必行的原因即在此。

寶寶劇場始於歐洲，亞洲地區相對落後尚在摸索階段，例如印度在 2017 年 9 月起，有威爾士（Wales）帶領的兒童和青少年戲劇公司Theatr Iolo 正與印度 ThinkArts 合作，將其《走出藍色》（Out of Blue）在加爾各答為嬰幼兒演出。面對寶寶劇場

這種新形式表演，我們需要先對嬰幼兒身心發展特色有所掌握了解後再來談創作，而創作寶寶劇場的基本模型，可以如同 Mark Brown〈A Review of Oily Cart: All Sorts of Theatre for All Sorts of Kids〉文中指出寶寶劇場通常沒有第四堵牆，因為演員們都在和觀眾進行交流。多感官體驗使用聲音，光線，觸覺，嗅覺和味覺來與觀眾互動。印證《紅色的冒險》和《點點·點》皆是如此親密的和嬰幼兒共構在一起。

這次匈牙利葛利夫偶劇院來臺灣辦理「寶寶劇場概念研習營」與演出，對我們兒童劇場工作者、教育工作者或家長，絕對是一次難得又豐富的啟蒙洗禮，從他山之石中汲取經驗與創作動能，願來日臺灣本土元素的寶寶劇場會更蓬勃發展。

◎原載《表演藝術評論台》，2017 年 11 月 15 日。

2019 亞洲兒童青少年藝術節及劇場聯盟大會考察

一、大會研討會：探索兒童青少年戲劇節的趨勢和關鍵字

亞洲兒童青少年藝術節及劇場聯盟（ATYA），是一個匯集沖繩、臺北、上海、首爾和香港等地區藝術節而成立的組織，2007 年成立之初原名亞洲兒童戲劇節聯盟（Asian Children's Theatres Alliance，簡稱ACTA），2009 年易名為 ATYA，至 2019年7月止，共有來自日本、韓國、中國、臺灣、香港、菲律賓、和新加坡等地十四個會員團體。

ATYA 旨在推動亞洲地區兒童及青少年藝術節，促進藝術家交流，提供發展對話平台。每兩年一次的大會，2019 年 8 月 2 日至 4 日在香港賽馬會創藝中心（JCCAC）舉行，同時舉辦表演藝術平台，由主辦的明日藝術教育機構徵選出五個香港新銳兒童劇場創作，提供作品展演。

8 月 2 日第一天下午研討會，首先是由韓國金淑姬主講「嬰幼兒劇場」，從 Baby Drama、Baby Theatre、Small Size

Performing Arts for Early Tears 這幾個詞引入，以位於首爾的鐘路兒童劇場（Jongno Children's Theatre）獨到的小而美經營策略，以及和歐美交流所見，分析嬰幼兒劇場的發展趨勢，認為嬰幼兒劇場必須存在，是為了尊重嬰兒也是獨立個體而創作，比起兒童劇場挑戰更大，如果對嬰幼兒發展不夠了解，千萬不要輕易嘗試。因此，要創作嬰幼兒劇場，必須多加了解嬰幼兒的身心發展特色，例如4個月起感官功能發展起來，2 歲起開始有社交能力，1 歲至 6 歲則具有強大的幻想力等，創作者必須從這些特質去探索再為嬰幼兒創作。

　　中國臧寧貝主講「國際兒童及青少年戲劇節的關鍵字」，先介紹自己擔任藝術總監籌劃過的藝術節，始於 2007 年上海Fringe Europe/Asia Dance Theatre Festival，然後聲名大噪於 2015至 2017 的烏鎮戲劇節（OFF），他提出戲劇節的意義不僅在看戲買戲，更是文化的交流，可以啟蒙民智，因為文化斷層正是中國的危機，更需要敞開心胸去接受外來刺激學習。最後再提出規劃任何戲劇節皆要求三個關鍵字去反省思考：why、how、where。

　　臺灣朱曙明主講「如何為華人地區挑選海外兒藝節目」，坦言做兒童藝術節的宿命是，面對的服務對象與消費對象不同。消費對象（家長）端，往往才是觀念最需要被教導，重新培養美感素養的一群。從觀眾接受角度思考，他用一個比喻說，一齣戲如武器，有其射程範圍。此「射程範圍」意指目標

群眾，必先確切研究考量。他也鄭重聲明：劇場是孩子人生的模擬場，而非遊樂場。最後歸納出選節目的參考指標：藝術性、教育性、技術性、感受性。

二、城市焦點：分享各地方的兒童劇場發展現況

這次大會安排了六場焦點城市分享，分別是：中國、丹麥、臺灣、澳門、新加坡及香港。

臧寧貝以上海為窗口，批評當代中國兒童劇場之怪現象，形容是「二十年目睹之怪現狀」，包括敬業不足，職業道德差，政治干預，原創作品少，重舞美包裝，但內涵空洞。最後期待中國兒童劇能重新尋找童心童趣，他的勇敢直言，讓人佩服！

丹麥的 Peter Manscher，一開始便引用聯合國《兒童權利公約》第 31 條：

1. 締約國確認兒童有權享有休息和閒暇，從事與兒童年齡相宜的遊戲和娛樂活動，以及自由參加文化生活和藝術活動。
2. 締約國應尊重促進兒童充分參加文化和藝術生活的權利，並應鼓勵提供從事文化、藝術、娛樂和休閒活動的適當和均等的機會。

他提醒我們正視兒童的各種權利，而戲劇不僅是兒童遊戲的一種發展，也可以作為打開視野的管道。他最後介紹了一齣改編自Ulf Nilsson（1950-）繪本的丹麥兒童偶劇《Goodbye, Mr. Muffin》，敘述生命將至尾聲的小豚鼠，安然面對死亡，珍惜懷想曾有的美好。單純的大提琴伴奏，簡約的小舞臺和偶戲，每一個抒情緩慢的細微動作，都緊緊攫住觀者目光。

我代表臺灣沿著臺灣兒童劇場的歷史縱深，先以日本統治臺灣的 1920 年代開始，一路探討到 1980 年代專業兒童劇場開始發展的重要歷程和傳播，之後著力介紹 2000 年後當代臺灣兒童劇場風景，舉了四十個兒童劇團的代表作品說明。總結提出臺灣兒童劇場雖然演出蓬勃、活動熱絡，但是整體而言藝術性呈現停滯不前的狀況，所以提出理念呼籲：「兒童劇場不是遊樂場，劇場不是遊樂場，兒童劇不是兒戲，兒童劇是藝術，是美的教育，是真心尊重與愛孩子的創作結晶，用孩子的眼光和心，打開更寬闊的想像世界，讓孩子得到感動思考和啟發，去面對解決現實生活的種種問題。」

徐靈芝和陳馨旋介紹了近十年新興的澳門兒童劇場發展現況與特色，例如「足跡」在環境生態議題上的探討，「小城實驗劇團」以小丑默劇進入醫院兒童病房的「小紅點：小丑友伴計劃」，以及「大老鼠兒童戲劇團」的澳門首個嬰幼兒劇場等。然而，澳門最大的困境仍是觀眾的培養，要說服家長買票進劇場仍是一大挑戰；徐靈芝和陳馨旋亦試著提出面對問題困

境的解決方案，從 3C 著眼：貢獻（contribute）、連結（connect）和持續發展（continue），以此期許，期待澳門兒童劇團能與社會與亞洲更多連結，逐步發揮貢獻、持續發展。

新加坡的 Caleb Lee，先從新加坡歷史回顧，勾勒出新加坡多元種族，無共同語言這兩大問題，欠缺一個鮮明有特色的兒童劇場；但從另一方面看來，這也變成新加坡的活力，期盼未來能在多元包容中，更重視兒童戲劇的教育、研究和創作。例如他提到新加坡正進行中的表演藝術總體規劃（2014-2019），對兒童身心健全發展的影響力已漸被看見，且能全面性照顧到不同語言族群的兒童參與。

最後是香港的羅妙妍，透過訪談及文獻整理，從調查數據，分析香港目前的兒童人口，兒童劇團數量，演出場數，以及本土演出和國外演出比例等，對於將來兒童戲劇發展研究會有很大幫助。其次她也分析 20 世紀後香港兒童及青少年劇場幾個重要發展特色，例如：場地伙伴計劃、中小型藝團加入製作兒童及青少年劇場節目、新增更多跨媒界形式，還有嬰幼兒劇場／特殊需要兒童及青少年劇場形成，展望未來則期待香港可以盡快有專門的兒童劇場誕生。

三、表演藝術平台：看見香港兒童劇場的新風貌

再談這次大會舉辦的表演藝術平台，共徵選出五個香港新

銳兒童劇場創作：「希戲劇場」╳「樂現劇場」的《嗚嚕嚕咕嚕嚕》，以地球人阿咕和外星人阿嗚相遇，快樂的玩在一起。整場演出中設計了許多和觀眾的互動，卻鑿痕處處，或顯得不必要，兒童劇需要互動的迷思，有必要好好審慎思考。

　　「故事音樂實驗室」的《一個氣球的故事》，同樣是無語言，結合現場伴奏，可是樂師席中部分樂器都沒使用，不知何故。真人、偶加影像結合的演出，轉換變化之間偶有銜接不順，似乎可以更流暢一些，或者思考取消真人演出，完全用偶和那本立體書（可以設計再精緻一些）演出的形式，讓演出視覺焦點更集中。

　　「稻田身體劇場」的《萌》，從一盆土與種植的動作展開，表演者運用訓練有素的舞者身體，演繹出植物及各種生命萌動生長的意象。作品概念執行度頗高，也多有詩意嵌入，然而問題比較大的是每一個互動橋段的設計，觀眾被邀請至舞臺後，經常只是旁觀者，不知所措地等待著，以至於尷尬畢現。還有一段女表演者撞到一個男孩，使男孩跌倒，這樣的景象實在不應容許發生。這是稻田身體劇場首次為兒童創作，經驗不足，設計互動的細節考量明顯有欠斟酌，現場互動意外反應也有待再自我教育。

　　Showmates 的《夜空》，敘述思念死去父親的地球男孩，遇上了流星，但男孩卻因此得到快樂。可是戲最後竟然是流星把男孩從家中帶走沒再回來，這結局實在令人錯愕，也深感

恐怖，因為這彷彿象徵男孩死亡了，且非自然死亡（那不就暗示他是自殺？），此意識十分危險，完全沒有處理關照到兒童在失親受創中的情緒平撫，也把生命向前走的希望扼殺了。而且男孩的年齡設定，在演員過於低齡化的錯誤表演詮釋上，似乎只是 5、6 歲的幼兒，那麼他單獨在家那一場戲，亦暴露了忽略兒童人身安全的照顧責任。這些失誤的情節設定之外，這齣戲也有多個可見的毛病，例如表演語調聲音太過裝可愛，又喜歡尖聲拔高，失之於自然的非兒童狀態，令人看（聽）了很不舒服！又如男孩這個執頭偶，手被做成蓮藕狀，也太長，以至於操作起來顯得笨重又滑稽。

「香港五感感知教育劇場」的《三原色》，是時興的嬰幼兒劇場，以紅藍黃三原色出發，從色彩、形體與感官的連結中，衍生種種想像趣味。不過整場表演，可以再思考刪減一些元素，例如不用手電筒燈光和觀眾互動，因為好幾次表演者燈光是直射觀眾（大人）的頭和臉，太過突然之舉若對嬰幼兒觀眾反而變成恐懼；還有紙偶在人手中走動，又在觀眾席中走動，既然前面都沒使用偶的元素，似可省略不用，反而可加強調表演者的身體和其他道具物件的運用。

簡單評論略述了五個作品，雖然有的瑕疵甚明顯，甚至讓人坐立難安，可是這畢竟是新秀的作品，還是需要被鼓勵求進步，但既然願意投入兒童劇場創作，我們也必然再鄭重提醒，兒童劇場絕對沒有想像中容易，千萬不可用哄騙小孩的心態隨

意創作表演，反而需要更敬重謹慎之心，去理解不同年齡階段兒童的生心理需求特質，尋找到最適切的形式再演出。

由於此次表演藝術平台只是作品初呈現，透過演出後和幾位兒童劇場前輩專家的交流討論，相信每個作品都可以再修飾打磨得更完善可觀。而執行此計劃的明日藝術教育機構，今天適逢機構成立三十五週年，傳承培養新進的用意值得肯定！

四、未來省思

當我們置身 ATYA 大會，每個參與者都把心打開，在友善溫暖的交流中，甚至是撞擊看見自身的不足，促使我們再學習，再精進，去面對困難，解決問題，各地方再回去面對兒童劇場困境，似乎就多了改變的勇氣與力量，前景曙光似乎更瑰麗燦爛可期。不過，本次大會完全沒有著墨在青少年劇場，實也警惕我們，青少年劇場亦是亟待被強烈關注發展的一塊，切不可偏廢。

D. J. Hopkins、Shelley Orr 和 Kim Solga 合編的《表演與城市》（*Performance and the City*），其中 Michael McKinnie 撰文的〈跨國公民表演：當代倫敦的文化生產、政府治理和公民權〉（*Performing the Civic Transnational: Cultural Production, Governance, and Citizenship in Contemporary London*）說：「全球城市是焦慮的場所。這種焦慮的原因之一是，城市本身無法控制使它們成為全球城市的那些政治

的、社會的和經濟的力量。由此，文化和表演，成為駕馭這種
焦慮的方式。」戲劇存在的價值，不單單只是提供娛樂，戲劇
更可以是給人賦權的力量來源，成為駕馭政治、社會和經濟等
焦慮，甚至使城市命運反轉。

　　兒童劇場面向兒童，我們透過 ATYA 大會再次思考兒童劇
場未來走向，彼此思想創意交流激盪，展現我們對兒童的愛，
越純粹無私，越能夠謙卑地提醒身為大人的我們，城市與劇場
的未來在兒童身上，如果我們長期持續給予兒童不夠優質的兒
童劇演出，等於把戲劇反轉城市的力量剝奪障礙了。

　　ATYA 大會無疑也展現了一種文化實踐，其行動的連結，
誠願會激發亞洲各地區更大的動力，為兒童及青少年劇場做出
更大的努力。

　　　　　　　◎原載《ARTism 藝評》，2019 年 9 月。

新鋭藝術49　PH0293

新鋭文創
INDEPENDENT & UNIQUE
兒童劇場面面觀

作　　者	謝鴻文
責任編輯	孟人玉
圖文排版	黃莉珊
封面照片	林乃文
封面設計	張家碩

出版策劃	新鋭文創
發 行 人	宋政坤
法律顧問	毛國樑　律師
製作發行	秀威資訊科技股份有限公司
	114 台北市內湖區瑞光路76巷65號1樓
	電話：+886-2-2796-3638　傳真：+886-2-2796-1377
	服務信箱：service@showwe.com.tw
	http://www.showwe.com.tw
郵政劃撥	19563868　戶名：秀威資訊科技股份有限公司
展售門市	國家書店【松江門市】
	104 台北市中山區松江路209號1樓
	電話：+886-2-2518-0207　傳真：+886-2-2518-0778
網路訂購	秀威網路書店：https://store.showwe.tw
	國家網路書店：https://www.govbooks.com.tw

出版日期	2024年5月　BOD一版
定　　價	320元

讀者回函卡

國家圖書館出版品預行編目

兒童劇場面面觀 / 謝鴻文著. -- 一版. -- 臺北
市 : 新銳文創, 2024.05
　　面 ;　公分. -- (新銳藝術 ; 49)
BOD版
ISBN 978-626-7326-25-1(平裝)

1.CST: 兒童戲劇 2.CST: 劇評

985　　　　　　　　　　　113004770